Adam Ries in Annaberg numismatisch belegt, 1492-1559

Joachim Bonatz

Inhaltsverzeichnis

Vorwort ... 4
Kalenderjahre 1492-1559 ... 5
1492 ... 5
1493 ... 6
1494 ... 8
1495 ... 9
1496 ... 10
1497 ... 12
1498 ... 13
1499 ... 14
1500 ... 15
1501 ... 17
1502 ... 18
1503 ... 19
1504 ... 21
1505 ... 22
1506 ... 23
1507 ... 25
1508 ... 26
1509 ... 27
1510 ... 28
1511 ... 29
1512 ... 30
1513 ... 31
1514 ... 33
1515 ... 34
1516 ... 35
1517 ... 36
1518 ... 37
1519 ... 38
1520 ... 39
1521 ... 40
1522 ... 42
1523 ... 43
1524 ... 44
1525 ... 46
1526 ... 47
1527 ... 48
1528 ... 49
1529 ... 51
1530 ... 52
1531 ... 53
1532 ... 54
1533 ... 56
1534 ... 57
1535 ... 58
1536 ... 60
1537 ... 61
1538 ... 63
1539 ... 64
1540 ... 65
1541 ... 66
1542 ... 67
1543 ... 69
1544 ... 70
1545 ... 71
1546 ... 72

1547	73
1548	74
1549	75
1550	76
1551	77
1552	78
1553	80
1554	81
1555	82
1556	83
1557	84
1558	85
1559	86
Münzmeister von Annaberg und Buchholz	88
Quellen	90

Überarbeitete: Fassung des Jahres 2017
Ehemaliger Titel aus 2015:

Münzen aus der Zeit von Adam Ries 1492-1559

(Erstveröffentlichung mit Genehmigung des Autors durch das Adam-Ries-Museum Annaberg-Buchholz unter „Der Rechenmeister Heft 21", 2015)

Vorwort

In dieser Veröffentlichung werden Münzen der Zeit von Adam Ries gezeigt. Es sind vorrangig die Münzen seiner Wahlheimat und der benachbarten Staaten.

Die Bezüge zu seiner Person, seinen bekannten Mitmenschen sowie den Ereignissen werden durch knappe Texte und zum Teil durch modernere Medaillen untersetzt.
Auf Medaillen der damaligen Zeit kann man nicht zurückgreifen.
Das waren:
Mischformen von guldengleichen Medaillen, wie

- Guldengroschen zu Friedrich dem Weisen auf seine Statthalterschaft,
- Erzgebirgsmedaillen (Gepräge meist auf die Pest) sowie
- Gnadenpfennige (schwere goldene Gepräge, verliehen durch den Herrscher).

Im Vordergrund der Zusammenstellung stand die Begrenzung auf eine A4-Seite je Kalenderjahr (hier im Text mehrseitig) mit dem Darstellen mindestens einer Münze des konkreten Jahres (bzw. solcher, die in dem Jahr gültig waren).
Von der Gesamtausarbeitung, die bis 2013 reicht, wird im vorliegenden Buch der Ausschnitt zur Lebenszeit von Adam Ries (1492 bis 1559) durch lokale Bezüge angereichert.

Dem Adam-Ries-Bund, insbesondere Herrn Prof. Dr. Rainer Gebhardt ist es zu danken, dass dieser Ausschnitt veröffentlicht wurde.
Die heutige Stadt Annaberg-Buchholz, bestehend aus den beiden ehemals unterschiedlichen Staaten angehörigen Schwesterstädte Annaberg und Buchholz ist der Grund, immer auf beide Städte einzugehen. Bei den eingemeindeten bzw. unmittelbar benachbarten Städten und Gemeinden (Frohnau, Kleinrückerswalde, Wiesa, ...) wurde punktuell der Bezug hergestellt.

Weitere Bergstädte des Erzgebirges mit Bergbau- bzw. Silberbergbau-Tradition wurden sehr zurückhaltend einbezogen. Die Auswahl der Münzen war eher durch das Erreichbare bestimmt. Das Buch erhebt nicht den Anspruch eines wissenschaftlichen Werkes. Das Ziel des Buches ist es mit den Mitteln der Numismatik einen Einblick in das Leben von Adam Ries und seiner Mitbürger in seiner Zeit zu vermitteln.

Dem Leser werden Einblicke in die damalige Zeit vermittelt, aber auch Fragen aufgeworfen und Anregungen zum Nachdenken bzw. Nachlesen gegeben. Annaberg entstand auf Grund des Silberbergbaus. Die Enge des feudalen Staates wurde an solchen Stellen durch ihn selbst überwunden. Der kurzfristig aufgekommene hohe Bedarf an Bergleuten (Lohnarbeitern), Handwerkern, Fachleuten und Spezialisten bot seltene Verdienst- und Entwicklungsmöglichkeiten sowie Lebensbedingungen.

Um diese Zeit beginnt die Prägung von Großsilbermünzen, beginnt langsam die kontinuierliche Datierung der Münzen. Die wirtschaftlichen Bedingungen in den führenden Staaten hatten sich so verändert, das Handwerk und Handel aufblühen konnten und ein völlig anderer Bedarf an Münzgeld bestand, als in den Jahrhunderten davor.

Bedeutsame Innovationen (in der Kunst, Architektur, Geologie, Metallurgie, Markscheidekunde, fiskalischen und gesetzlichen Rahmenbedingungen usw., aber auch der Buchdruck) begleiteten die Umwälzungen der Zeit besonders in diesem Raum.

Für die vielfältigen Hinweise zum Entwurf sowie das Bereitstellen ausgewählter Münzen/Münzfotos danke ich besonders Frau Kerstin Klingberg, Herrn Dr. Gerd Scharfenberg, Herrn Dr. Lothar Wellschmied, Herrn Manfred Hahn sowie meiner Frau Julia und Tochter Karen.

Kalenderjahre 1492-1559

1492

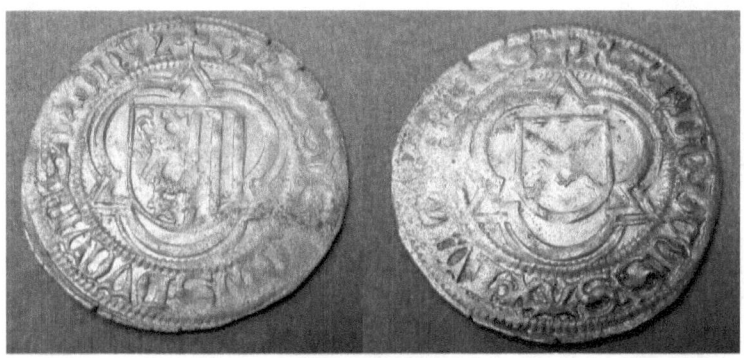

Sachsen, 1492, ½ Schwertgroschen, 1,95 g Silber

Avers: Kurwappen, Umschrift: (Kleeblatt) F.A.h.D.G.DUCS.SAX.TU.LA.HA.HS
Revers: Schild Meissen-Landsberg, Umschrift: GROSSUS.NOVUS.SAXON 92 (Kleeblatt)

Münzzeichen Kleeblatt = Schneeberg
Vergl. 1495, Nachweis Krug 1721

Unter Kurfürst Friedrich III. (genannt: der Weise) wurde der neue Groschen in Sachsen, neben denen ohne Jahreszahl mit den Jahreszahlen 1488, 1490-1492, 1494, 1495, 1497-1499 geprägt. Die Jahreszahl erscheint nun zunächst auf den sächsischen Münzen häufiger.

Die Avers-Legende steht für Friedrich und dessen Bruder Johann sowie Herzog Albrecht, von Gottes Gnaden Herzöge von Sachsen und Landgrafen von Thüringen.

1492 entdeckte Kolumbus Amerika. Ortschronist Horst Falk fand im Stadtarchiv Annabergs eine Akte, die 1492 begonnen wurde und den Bergbau im Annaberger Revier betrifft, den Frohnauer Bergmann Caspar Drechsler nennt, der erfolgreich fündig geworden war.

Für die ersten 100 Jahre weist die Akte rund 400 betriebene Gruben im Annaberger Revier aus. Gemeinhin wird der Frohnauer Caspar Nitzel als erster erfolgreicher Bergmann für das Jahr 1492 genannt.
Schon 1493 erließ Herzog Georg die erste Bergordnung für Geyer und den Schreckenberg.
1485 erfolgte die „sächsische Teilung" zwischen Kurfürst Ernst und Herzog Albert in die ernestinische und albertinische Linie. Die Silberfunde befanden sich im Wesentlichen auf dem albertinischen Territorium.
Im Gegensatz zu Annaberg, welches auf unbebautem und silberfrei vermutetem Gebiet auf dem „Reißbrett" gegenüber den Silbergruben des Schreckenbergs 1496 neu geplant und gebaut wurde, waren Frohnau und Buchholz schon besiedelte Flecken.

1889 schrieb Friedrich Engels an Kautsky, „daß der (Silber-) Bergbau das letzte treibende Moment (war), das Deutschland von 1470-1530 an die Spitze Europas stellte. Das Annaberger Revier nahm die Spitzenposition ein.

Adam Ries wurde im gleichen Jahr, im Jahr 1492, in Staffelstein in Oberfranken, dem damaligen Fürstentum Bamberg geboren.

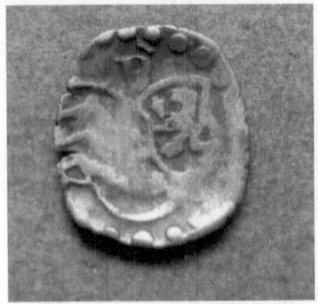

Bamberg, Schüsselpfennig, Silber

Der undatierte einseitige Schüsselpfennig des Fürstentums Bamberg hatte zur Zeit der Geburt von Adam Ries Zahlkraft. Diese bestand im Silbergehalt.

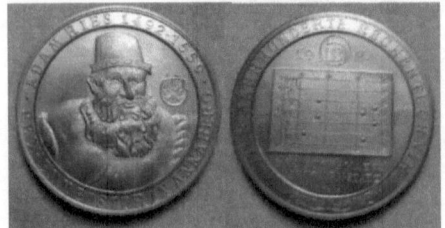

DDR, 1984, Medaille auf den Rechenmeister, Kupfer, BFAN, 40mm

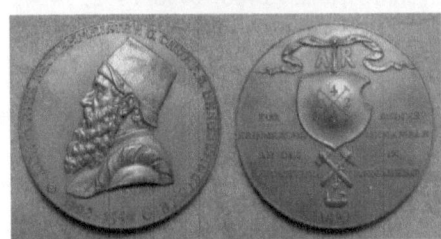 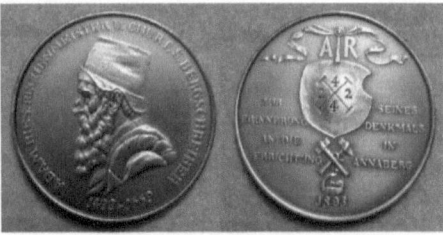

Annaberg, 1893, 50 mm Medaille, **Annaberg, 1993, 35 mm Medaille,**
45,2 g Kupfer 26,7 g Kupfer

Obige Medaillen erinnern an die Errichtung des Adam Ries Denkmals in Annaberg 1893. Die erste Medaille trägt den Namen des Graveurs R. Henze, die zweite ist 1993 als Replik herausgegeben worden.

1493

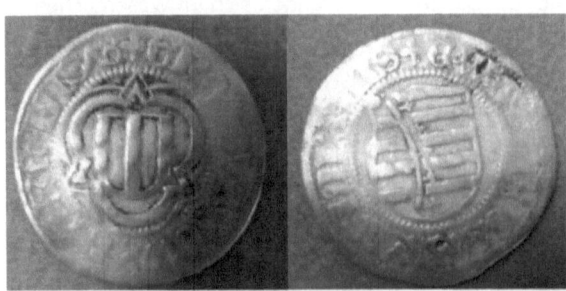

Sachsen, 1478, Spitzgroschen, Silber

Hier handelt es sich um eine der ersten sächsischen Münzen mit einer zweistelligen Jahresangabe. Auch andere Staaten hatten zu dieser Zeit fast nie ein Datum auf der Münze angegeben.

Die Pfeilspitze bzw. das unten offene Dreieck war die damalige Schreibweise für eine 7. Da der Spitzgroschen längere Zeit gültige Währung war, weist er durch den Umlauf des relativ weichen Silbers deutliche Abnutzungsspuren auf.

Diese Münze soll für das Jahr 1493 stehen, in dem sie noch immer gebraucht wurde. Die überwiegende Anzahl auch der 1493 hergestellten Münzen hatte keine Kennung des Ausgabejahres. Die Groschen (begrifflich abgeleitet von grossus denarius, dem großen Pfennig) hatten eine sehr unterschiedliche Stellung im Wertesystem, an dessen Spitze der Goldgulden stand. Sie hatten nur eines gemeinsam, sie waren mehrfache Pfennige (siehe auch 1494).

Ältere Schildgroschen hatten den Wert eines 1/20 Goldguldens. Es gab Groschentypen, die gesetzlich den Wert 1/21 Goldgulden hatten (Zinsgroschen). Für andere gab man 26, später 34 Stück gegen einen Goldgulden (Schwertgroschen).
Der Schockgroschen war 1/60 Goldgulden wert. Vielen dieser Typen war eigen, dass der Silbergehalt im Laufe der Herstellungszeit sank. Dann nahm man entweder die älteren hochwertigen Stücke an, setzte gleich den schlechteren Kurs an oder nutzte neuere vermeintlich im Wert sicherere Münzen im Zahlungsverkehr. Diese Kalamität behinderte den Handel. Für die zugleich umlaufenden Münzen anderer Staaten im Zahlungsverkehr war es noch schwieriger, den Wert festzustellen. Das Wechseln selbst wurde zum Geschäft. Das Erfordernis nach einem stabilen Währungsgefüge für einen wirtschaftlichen Aufschwung war die Folge.

Einige sächsische Groschen, die in dieser Zeit als Zahlungsmittel genutzt wurden:

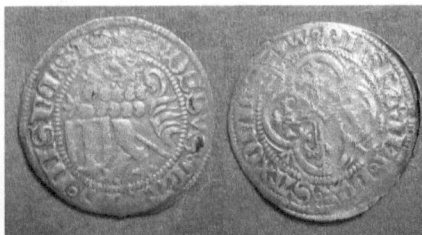 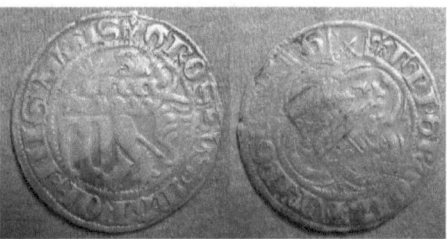

1
2
Sachsen, 1457-1464, Schildgroschen Sachsen, 1457-1464, Schwertgroschen

zu 1:
Av: Kreuz im Vierpaß CIV in den Winkeln, innerer Perlkreis,
Umschrift: Rautenwappen + WoIIIoGRATIAoDUXoSAXOnIE, äußerer Perlkreis
Rv: Löwe nach links mit Landsberger Schild, innerer Perlkreis,
Umschrift: + GROSSUSoMARChoMISNESIS, äußerer Perlkreis, Silber

Wilhelm III. Herzog von Sachsen, Landgraf von Thüringen 1445-1482, ausgegeben in den Jahren 1457-1464,
Nachweis: Krug 1318/10

Das Landsberger Schild, welches der Löwe hält, ist namensgebend für diesen Groschentyp.

zu 2:
Av: Blumenkreuz im Vierpaß, VRC in den Winkeln, Perlkreis,
Umschrift beginnend mit heraldischer Lilie: FoDIoGRACIAoTVRINGEoLAnG, endend mit dem namensgebenden Kurwappen (Schwertgroschen)
Rv: Löwe mit Landsberger Schild nach links im Perlkreis, Umschrift beginnend mit heraldischer Lilie: GROSSUSoMARChoMISNEnSIS,

vergl. Krug 887/21, Münzmeister Hans Stockart in Leipzig, Silber

Hergestellt wurden die Groschen nach der Münzordnung von 1456/57 und galten 26 Stück einen Goldgulden. Schon 1461 verschlechterte sich der Silbergehalt so, dass man 34 Stück für einen Goldgulden nahm.

Schwertgroschen, Bezeichnung für einen Meißner Groschen, welcher 14571464 unter Kurfürst Friedrich II., dem Sanftmütigen, geprägt wurde und in der Umschrift ein Schild mit gekreuzten Kurschwertern zeigt. Halbstücke zu 6 Pfennigen bzw. 12 Hellern wurden auch noch nach 1464 geprägt.

1494

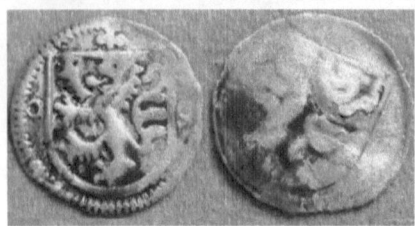 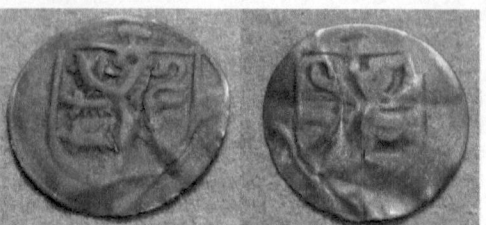

beide: **Sachsen, ohne Jahr** (1493-1495), **Löwenpfennig** (einseitiger Pfennig), Silber

Av: Löwe nach links im Schild mit (links) und ohne Ringel (rechts), oben Mzz. Kleeblatt
Rv: Abdruck des Avers-Stempels; das Zeichen Kleeblatt verwendete Münzmeister Augustin Horn

Gerhard Krug schreibt, die Löwenpfennige sind von 1493–1495 geprägt worden. Das Kleeblatt weist nach, dass der Pfennig in den damals gemeinsam durch Münzmeister Augustin Horn betriebenen Münzstätten Zwickau und Schneeberg hergestellt wurde. Der Löwenpfennig o.J. steht für das Jahr **1494**.

Sächsisches Silber des Erzgebirges wurde vermünzt in den nachfolgenden Münzstätten des Erzgebirges:

1. **Annaberg**, 1500-1558 und 1621-1623, Pfennige, Dreier, Zins-, Spitz- und Engelsgroschen, 1/8-, ¼-, ½-, 1-, 1½- und Dicktaler und als Kippermünzen 8-, 10-, 20-, 30-, 40- und 60-Groschenstücke,

2. **Buchholz**, 1505-1551, Pfennige, Dreier, Zins- und Engelsgroschen, ¼-, ½-, 1, 1½- und Dicktaler,

3. **Chemnitz**, 1621-1622, 1/24 Taler, 12- und 15-Kreuzer, Doppelschreckenberger

4. **Ehrenfriedersdorf**, 1622, 8-Groschen und 1/24 Taler,

5. **Freiberg**, ca. 1150-1556, Brakteaten (Pfennige), Hohlheller, Heller, Pfennige, Dreier, halbe Spitz- und Schwertgroschen, Groschen, Kreuz-, Fürsten-, Schock-, Helm-Judenkopf-, Schwert-, Horn-, Zinsgroschen, ¼-, ½-, 1Taler-Stücke, Goldgulden, Dppeldukaten und Doppelgulden,

6. **Frohnau** (als provisorische Münzstätte Annabergs), 1498-1500, Schreckenberger,

7. **Geyer**, 1538-1539, Rechenpfennige (Krauß/Lorenz 1974),

8. **Grünthal**, 1621-1622, Pfennige,

9. **Johanngeorgenstadt**, (ca. 1350-1400 für Böhmen, Krauß/Lorenz 1974, nicht sicher nachgewiesen), Heller, Pfennige,

10. **Mittweida**, 1621, Pfennige, Dreier,

11. **Schneeberg**, 1483-1499, 1501-1571 mit Unterbrechungen, Heller, Pfennige, Dreier, halbe Groschen, Bart-, Schwert- und Zinsgroschen, Groschen, 1/8-, ¼-, ½-, 1-Taler-Stücke,

12. **Wolkenstein**, 1270-1340, (unter den Herren von Waidenburg, nicht sicher nachgewiesen, vergl. Erbstein, Posern-Klett, Schwinkowski), Brakteaten (Pfennige),

13. **Zwickau**, 1437-1533 und 1621-1623, Heller, Pfennige, halbe Spitz- und Schwertgroschen, Bart-, Schild-, Judenkopf-, Schock-, Spitz-, Zins- und Engelsgroschen, ½ Taler, Taler sowie in der Kipperzeit 4-, 8-, 20-, 30-, 40- und 60-Groschen-Stücke,

Nachweis: Keilitz, Posern-Klett, Schwinkowski, Krug, Haupt, Rahnenführer, Krauß/Lorenz 1974, Arnold

1486 übernahm Friedrich III. nach dem Tod seines Vaters Kurfürst Ernst die Regierung. Herzog Albrecht war im Dienste der Kaiser Friedrich III. und Maximilian I. öfters außerhalb seines Landes, so als Oberbefehlshaber des Reichsheeres. Sein Sohn Georg nahm deshalb schon zu Lebzeiten Albrechts die Regierungsgeschäfte war.

1493 wurde die Münzstätte Zwickau geschlossen (nur 1530/1533 und 1621/23 wurde in Zwickau wieder gemünzt). Münzmeister Augustin Horn aus Zwickau war nun in Schneeberg bis Ende 1496 mit der Münzherstellung beschäftigt. Schneeberg, Freiberg und Leipzig produzierten 1495 in großem Umfang halbe Schwertgroschen. 1496 wurde der Zinsgroschen, auch Schneeberger genannt, als neue Währung ausgegeben. 21 Zinsgroschen galten einen rheinischen Goldgulden. Bis Ende 1496 hat diese Münzmeister Heinrich Stein mit 6-strahligem Stern in Leipzig mit Jahreszahl produziert. In Freiberg wurden sie 1496 ohne Jahreszahl hergestellt.

Augustin Horn in Schneeberg erhielt den Regierungsauftrag, die bisherigen Löwenpfennige in neue Pfennige mit dem Kurschild und dem Landsberger Schild umzuprägen. Grund waren die ähnlichen geringhaltigen Pfennige anderer Staaten (u.a. von Braunschweig-Grubenhagen, der Grafschaft Diepholz und Hessen). Diese waren nicht zu überprägen sondern auszusondern. 1497 wurden die Löwenpfennige als Zahlungsmittel in Sachsen verboten und waren einzuschmelzen. 1512 gab es, da noch immer diese Löwenpfennige im Umlauf gelangten, eine nochmalige Umprägungsaktion (siehe 1512). 1497/1498 hatte Augustin Horn nachweislich ca. 6,2 Mio Stück Löwenpfennige von seinen Arbeitern umprägen lassen. 1498 begann Augustin Horn in Annaberg als Münzmeister die Schreckenberger herzustellen.

Es wurde auf die Notwendigkeit reagiert, Münzen mit hohem Silbergehalt deutlich gegen Verwechslungen ähnlicher Münzen mit sehr geringem Silbergehalt zu schützen. Bei den später intensiv gestalteten sächsischen Münzen zeigt sich die Prävention in der Umsetzung dieser Erkenntnis.

1495

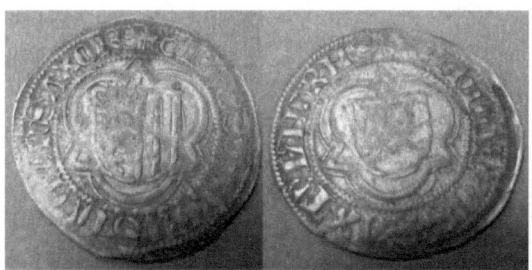

Sachsen, 1488, ½ Schwertgroschen, Silber

Avers: Schild Meissen-Landsberg, Umschrift: (Kleeblatt)
F.A.h.D.G.DUCS.SAX.TU.L.HAR.HS Revers: (Kleeblatt) GROSSUS.NOVUS.SAXOI88
Münzzeichen Kleeblatt = Schneeberg
Nachweis: Krug Nr. 1695

Unter Friedrich III. (genannt: der Weise) wurde der neue Groschen in Sachsen, neben denen ohne Jahreszahl mit den Jahreszahlen 1488, 1490-1492, 1494, 1495, 1497-1499 geprägt. Die Jahreszahl erscheint nun auf den sächsischen Münzen häufiger. Die Avers-Legende steht für Friedrich, Albert, Johann, von Gottes Gnaden Herzöge von Sachsen und Landgraf von Thüringen.
Dieser Groschen soll für das Jahr **1495** stehen, da er auch mit der Jahreszahl 1495 nachweislich geprägt wurde und als gültiges Geld im Umlauf war.

Kurfürst Friedrich der Weise war ein Münzmotiv im Deutschen Kaiserreich. Die Münze wurde auf Drängen der Buchholzer Bürger und durch Silbergaben der Bürger in einer Auflage von 100 Exemplaren zum 400. Jahrestag der Reformation 1917 hergestellt. Es sollen nur ca. 50 % der Auflage die Zeiten überdauert haben.

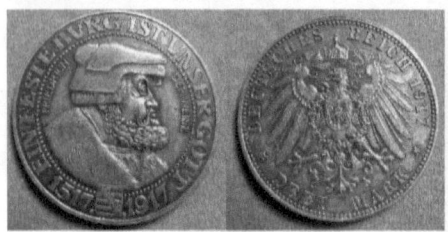 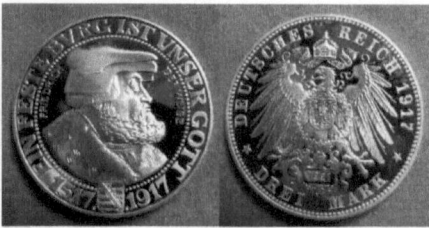

Kaiserreich, 1917, 3 Mark, Galvano **Kaiserreich, 1917, 3 Mark**,
 Nachprägung 1991

Av. Portrait Friedrich der Weise, Ein Feste Burg ist unser Gott 1517-1917.
Rv: Reichsadler, Drei Mark, Deutsches Reich 1917
Stempelschneider war Friedrich Wilhelm Hörnlein.
Die Vorlage war ein Schautaler von 1522.

Der Galvano ist einschließlich der vertieften Prägungen im Randstab ein originales Abbild des 3-Mark-Stückes. Die winzige GB-Punze im Randstab kennzeichnet den Hersteller Brozatus.

Die 1991 in München mit den Originalstempeln aus Feinsilber erfolgte Prägung ist in vergleichsweise riesiger Auflage verausgabt worden (dieses Exemplar hat auf dem Beipackzettel die Nummer 10001). Der Randstab ist hierbei jedoch im Gegensatz zum Original und zum Galvano glatt.
Friedrich der Weise, Kurfürst von Sachsen, schützte seinerzeit Martin Luther vor den Folgen der Reichsacht.

1496

Böhmen, 1471-1516, Prager Groschen, Silber

Av: böhmische Krone im Kreis, Umschrift: WLADISLAUS SECUNDUS, DEI x GRATIA x REX x BOHEMIAE +

Rv: Löwe nach links, Schwanz mündet in eine 8 mit drei Punkten, rechter Fuß reicht über den Kreis hinaus, alles im Kreis, Umschrift: GROSSI PRAGENSES
Nachweis: Saurma 182/407

Wladislaus II. (geb. 1456, gest. 1516) führte neben Corvinus ab 1471 den Titel König von Böhmen. 1490 starb Corvinus und nach der vorherigen Abrede erhielt der Überlebende die Ländereien des anderen.

So war ab 1490 Wladislaus alleiniger böhmischer König, König von Ungarn und zusätzlich König von Kroatien und Slawonien.

Wladislaus war zugleich der älteste Sohn des polnischen Königs und des Großfürsten von Litauen. Willkürlich wird der Groschen dem Kalenderjahr 1496 zugeordnet.

1496 wurde eine planmäßige Ansiedlung der für erzfrei erachteten Westseite des Pöhlbergs vorgenommen. Man nannte die neue Siedlung Neustadt bzw. neue Stadt am Schreckenberg. 1497 erhielt die Stadt die Stadtprivilegien vom Herzog Georg.

Sachsen, Annaberg, 1796, 30 mm – Medaille auf die Stadtgründung 1496, Silber

Sachsen, Annaberg, 1896, Aluminium

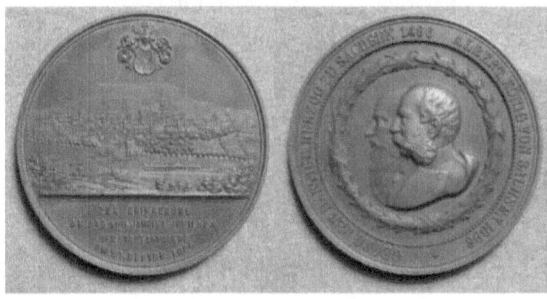

Sachsen, Annaberg, 1896, 50mm, Medaille auf Die Stadtgründung 1496, Bronze

Plakette, 1946, Pappe

1946, im Nachkriegsjahr gab es Papp-Plaketten, die an das 450-jährige Jubiläum erinnern sollten. Die Aluminiummedaille 1896 ist nach Arnold/Quellmalz eine nicht durch den Stadtrat veranlasste Prägung.

Die 50 mm-Medaille des Jahres 1896 wurde in 553 Exemplaren hergestellt. Mit identischem Motiv wurden eine Silbermedaille gleicher Größe sowie kleinere versilberte und silberne Medaillen geprägt.

Die Motive der Medaille zur 300- und auch zur 400-Jahrfeier wurden verschiedentlich nachgenutzt.

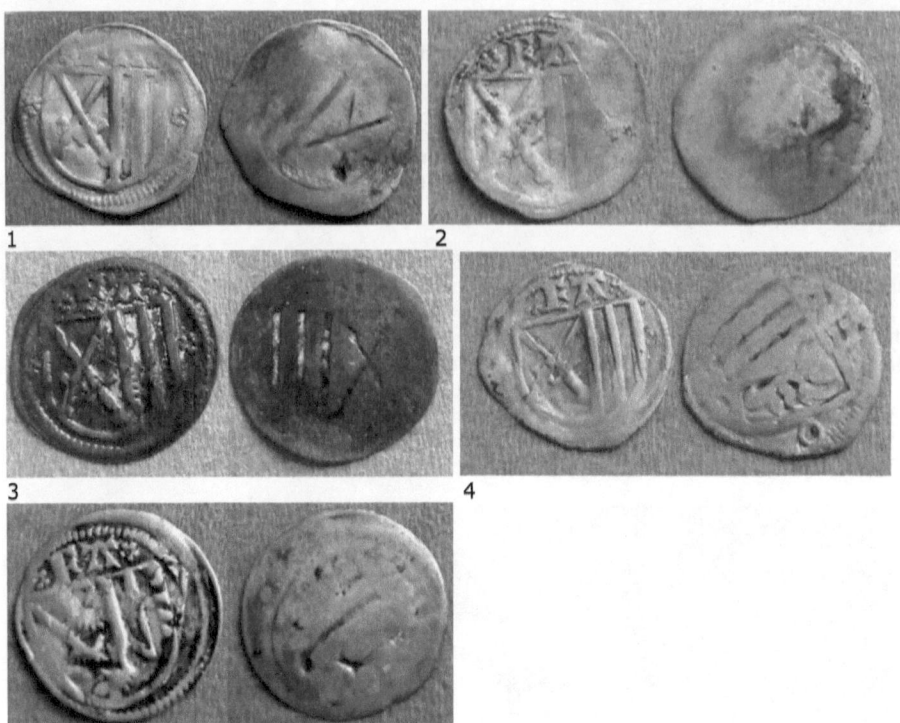

Sachsen, 1497-1500, Pfennig, Silber

Die fünf abgebildeten einseitigen Pfennige mit dem FA über dem Kurwappen und Landsberger Schild sind im Vergleich recht interessant. 1-3 sind auf einem neuen Schrötling, 4 und 5 jedoch sind auf einem einseitigen Löwenpfennig geprägt.

1. zeigt eine Münze, bei der der Rohling bzw. Schrötling im oberen Bereich wegen des zu dünnen Materials vor der Prägung umgebörtelt wurde. Obwohl gut geschlagen, ist dieser Bereich flau ausgeprägt.

2. zeigt den Einsatz eines mittelmäßig verbrauchten Prägestempels (hier mit breiten Schwertern) und einen Prägeschlag, der insgesamt schwach ist (Revers sind nur die Schwerter schwach sichtbar) und zudem einseitig, da die rechte und untere Seite kaum ausgeprägt wurden. Das ist nicht durch Abrieb und Gebrauch erklärbar.

3. zeigt den Einsatz eines recht neuen Prägestempels. Die Konturen sind deutlich. Man sieht die Überprägung bei

4. auf der Rückseite. Der Löwe ist auf der Rückseite gut sichtbar, obwohl die Balken des Landsberger Schildes vom neuen Prägestempel gleichfalls deutliche Spuren auf der Rückseite hinterlassen. Vorn sind die Konturen durch die Überprägung unscharf. Bei

5. hat man auf das Avers des Löwenpfennigs das neue Avers überprägt. Spuren des Löwen und der Schildumrandung sind gut erkennbar.

Krug schreibt, größtenteils wurden die Löwenpfennige hierbei umgeprägt. Zugleich weist er auf zwei verschiedene Längen der Kurschwerter hin – und das sieht man auch an den Beispielen. Die Pfennige mit FA sind in Schneeberg geprägt worden. **FA** bedeutet Kurfürst **F**riedrich III. und Herzog **A**lbrecht.

Die abgebildeten Pfennige sollen für das erste Ausgabejahr 1497 stehen.

1498

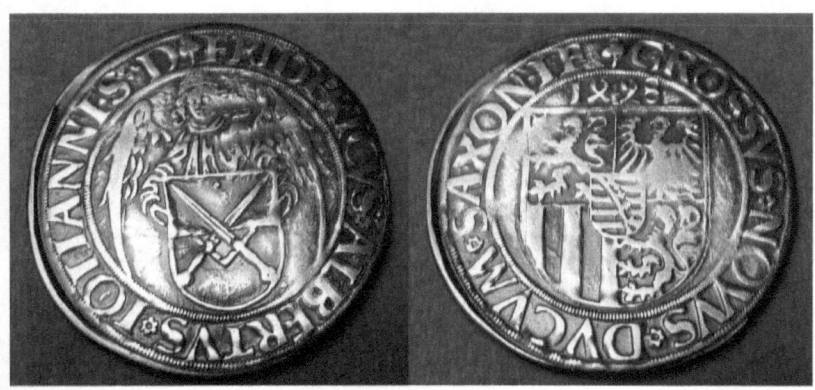

Sachsen, 1498, Engelsgroschen, Silber

Av: Engel Kurschild haltend, Umschrift: FRIDERICUS.ALBERTUS.IOHANNES.D (Kleeblatt)
Rv: geviertes Wappenschild mit Rautenkranzwappen als Herzwappen, darüber 1498, Umschrift: GROSSUS.NOVUS.DUCUM.SAXONIF (Kleeblatt)

Der Schreckenberger, hergestellt aus dem Silber des Schreckenbergs nahe der neuen Stadt Annaberg, hat heute den Namen „Engelsgroschen" nach dem schildhaltenden Engel. Des hohen Silbergehalts wegen wurde die neue „Großmünze" gern angenommen.

Die unten offene 8 war die Schreibweise der 4. Die Verwendung der Jahreszahl in der Umschrift war ein Novum auf Münzen. Nur wenige Staaten kennzeichneten ihre Münzen mit der Jahreszahl. Leider hat Sachsen diese Neuerung in den Jahren ab 1500 zunächst nicht weitergeführt.

Der Schreckenberger bzw. Engelsgroschen wurde ab Juli 1498 in Annaberg als völlig neue Münzsorte verausgabt. Er galt 3 Zinsgroschen bzw. 1/7 rheinischen Goldgulden. 1498 wurde eine Münzordnung erlassen, die dem Schreckenberger als Münzsorte galt. Es wurde festgelegt, den Schreckenberger mit einem Feingehalt von 861/1000 auszubringen. Er wurde als 3-Groschen-Stück gerechnet. Bis 1537 wurde diese Regelung aufrechterhalten.

1498 hat Augustin Horn (vergl. 1494), Münzzeichen Kleeblatt, diesen Schreckenberger zunächst allein geprägt (die Münzangestellten unter seiner Obhut). 1499 kam Heinrich Stein verstärkend hinzu (Münzzeichen 5-strahliger Stern mit Halbmond, später auch ohne Halbmond).

Gerhard Krug schreibt in „Die meissnischen Groschen", S. 197: „Die lebhafte Herstellung der Schreckenberger muß als eine vorsorgliche Maßnahme für den beabsichtigten Übergang zur Großsilberwährung angesehen werden."

Im Dresdner Münzkabinett befindet sich ein Schreckenberger o.J. mit Münzzeichen Kleeblatt im Guldengroschen-Gewicht (29,7 g), der 1498/1499 zuzuordnen ist.

1498 gab Herzog Georg den Auftrag zum Bau der großen steinernen St. Annenkirche, die 1519 geweiht und 1525 vollendet wurde. Sie ist noch heute ein Wahrzeichen der Stadt Annaberg.
1498 war an dieser Stelle eine kleine Holzkirche errichtet worden. Berühmte Architekten und Baumeister wurden vom Herzog dazu beauftragt (Konrad Pflüger,

Peter von Pirna, Jakob von Schweinfurt). Heute ist die Kirche ein einmaliges Zeugnis der Spätgotik.

Gebaut wurde die St. Annenkirche aus einem Teil des Überschusses des Silberbergbaus der Gruben Annabergs, die 1492-1539 Silbererze zu knapp 114 t Feinsilber ans Tageslicht förderten. Im Jahr 1498 waren es ca. 4,5 t. Das Aufbereiten der Erze, das Schmelzen und die Herstellung der für die Prägung nötigen Rohlinge an einem weit entfernten Ort und das Zurückbringen des vor Ort benötigten Geldes waren sehr schnell Grund, diese Aufgaben auch vor Ort erledigen zu lassen. 1498 wurde der Regierungsbeschluss erlassen, in Annaberg eine Münzstätte zu errichten. Das Münzgebäude in Annaberg (Hof des ehemaligen Bergamtes am Markt nahe/gegenüber der Bergkirche) wurde 1501 fertiggestellt. Bis dahin war die Produktion in Frohnau.

1499 erreichte die Silberförderung in Annaberg rd. 6 t. Rechnungen zu Folge sind in der Annaberger Münze mehr als 30 Mio Groschen und 1,5 Mio Guldengroschen bis 1540 geprägt worden.

1499

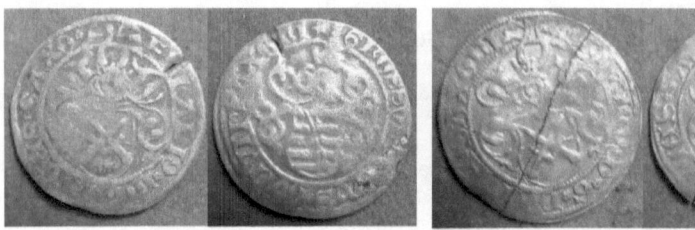

1 2
Sachsen, Zinsgroschen, o.J., Silber, (zweite gebrochen)

zu 1: Revers 5-strahliger Stern für Münzmeister Heinrich Stein. Er war bis Juni 1499 in Schneeberg, ab Juli 1499 in Annaberg. Der Zinsgroschen wurde geprägt unter Kurfürst Friedrich III., Herzog Albert und Johann.

zu 2: ohne Münzzeichen; beide wurden unter Heinrich Stein, überwiegend in Schneeberg, von 1497 bis 1499 hergestellt;

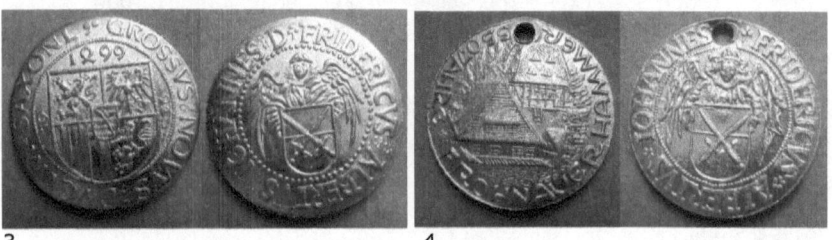

3 4
zu 3: Sachsen, 1499, Schreckenberger, medaillenartige Nachprägung in Neusilber
zu 4: Sachsen, 1986, Medaille, Aluminium eloxiert, gelocht und mit Faden zum Anhängen ausgegeben

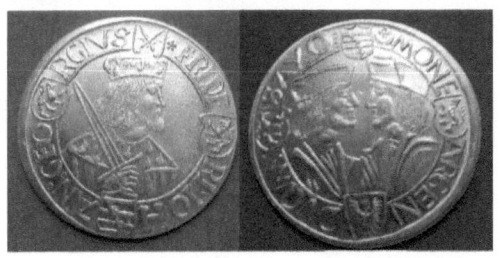

Sachsen, o.J., Guldengroschen, medaillenartige Nachprägung in Aluminium

Seit ca. 80 Jahren kann man bei der Besichtigung des Frohnauer Hammers Gedenkmedaillen erwerben. Zunächst wurden Guldengroschen mit dem Abbild Georg des Bärtigen, Klappmützentaler, später Motive der Engelsgroschen verwandt.

Die oben abgebildeten Gedenkmedaillen mit dem Bild der ersten beiden „Schreckenberger" haben Friedrich, Albert und Johann in der Umschrift und das Münzmeisterzeichen von Augustin Horn. Der Frohnauer Hammer, heute technisches Denkmal und ehemals Sitz der provisorischen ersten Münzstätte Annabergs in Frohnau, passt ebenfalls auf diese Medaillen. Die Umschrift bei der Medaille mit dem Bild des Klappmützentalers nennt die Herzöge Friedrich, Johann und Georg und zeigt den Klappmützentaler ab 1507.

1500

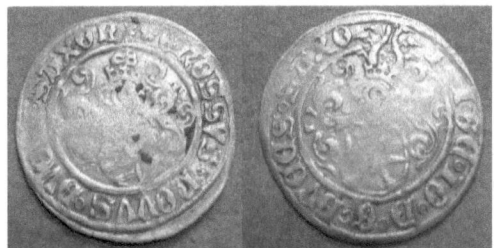

Sachsen, o.J., Zinsgroschen, Silber

Rv: Umschrift um behelmtes Wappen: GROSSUS:NOVUS.DUCUM.SAXON*
Die fünfblättrige Rose ist das Münzmeisterzeichen von Nicolaus Hausmann, der in Freiberg von 1490 bis 1500 prägte.
Av: die in der Umschrift gegebene Aufreihung FRI.GE.IO (Friedrich, Georg, Johann) gab es 1500 bis 1507

Somit ist diese Münze eindeutig aus dem Jahr 1500.
Herzog Georg (der Bärtige) veranlasste den Bau der Stadt. Er bezeichnete Annaberg als seine liebste Stadt. Das zeigt ganz deutlich die konfliktarme Förderung der Angelegenheiten der Stadt als Ganzes. Die Münzordnung von 1500 (mit den Nominalen 1, ½ und ¼ Gulden, Schreckenberger, Zinsgroschen, ½ Schwertgroschen, Dreier, Pfennig und Heller) war eine währungspolitische Umwälzung, die einerseits das zu importierende Gold durch exportfähiges Silber ersetzte und andererseits durch die Stückelung der wirtschaftlichen Entwicklung entsprach.

Die meissnisch-sächsischen Landesherren hatten das Monopol auf den Ankauf des Silbers. Zu den von ihnen festgesetzten Preisen musste das Silber an sie verkauft werden. Zudem hatten sie das Bergregal, d.h. sie verdienten an dem geförderten Silber mit. Je Gewichtsmark (233,856 g Feinsilber hatte die kölnische Mark) des aus dem Berg geholten Silbers verdienten die Landesherren zusätzlich 1 ½ Gulden. Sie

hatten das Ankaufmonopol und diktierten den Ankaufspreis. Die Münzproduktion warf zudem Gewinn ab (Schlagschatz).

Die Münzstätten kauften im Auftrag der Landesherren das Silber auf. So war es verständlich, dass auch in Buchholz gleich mit der Stadtgründung die Errichtung einer Münzstätte geplant war. 1505 wurde diese in Betrieb genommen. Die Münzstätten waren neben der Lieferung der Erträge an die Landesherren vor allem für den Geldbedarf vor Ort erforderlich. Bergleute, Inhaber der Gruben, Bergbeamte, auch Arbeiter der Verhüttung und Münzproduktion waren zu bezahlen.

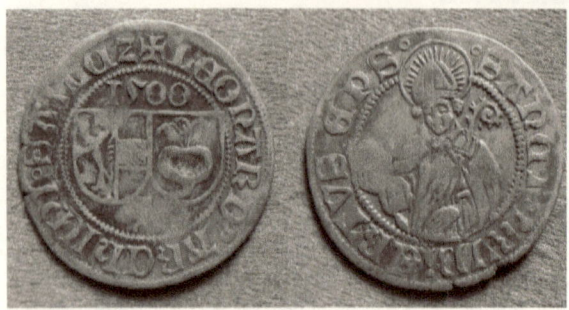

Salzburg, 1500, Batzen, Silber

Leonhard von Keutschach regierte von 1495 bis 1519 als Bischof von Salzburg. Das 1481 von Kaiser Friedrich III. der Stadt Salzburg im großen Ratsbrief gewährte Privileg der freien Wahl des Stadtrats und des Bürgermeisters führte zu jahrelangen Auseinandersetzungen.

Das Wappen der Familie Keutschach ist die weiße Rübe im schwarzen Feld. Am Anfang seiner Regierung waren die Finanzen des Erzbistums zerrüttet. Unfähige Vorgänger hatten hohe Schulden hinterlassen. Die neuen und planvollen Wirtschaftsmaßnahmen führten zu Wohlstand und zu einer ersten großen Blüte der Kunst und Kultur in Salzburg. Salzburg wurde zu einem der reichsten Fürstentümer des römisch-deutsches Reichs.

Nachdem Kaiser Maximilian I. ständig hoch verschuldet war und Leonhard ein besonders einflussreicher Geldgeber wurde, erhielt er immer wieder neue kaiserliche Zugeständnisse. Kein Vorgänger erreichte eine derartig hohe Machtfülle wie Leonhard von Keutschach. Leonhard von Keutschach wird so zum Begründer des neuzeitlichen Münzwesens von Salzburg. Der Salzburger Rübenthaler (benannt nach seinem Wappen) ist heute eine weltweit gesuchte numismatische Rarität.

1501

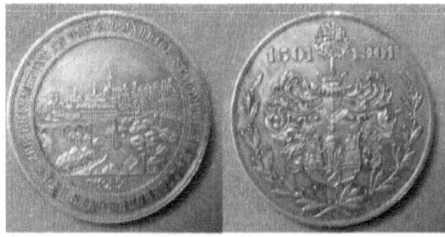
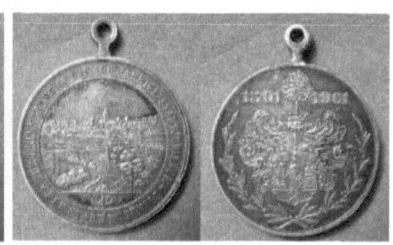

1
Buchholz, 1901 auf die Stadtgründung 1501, Medaille, Silber

2
dto., 30mm, versilbert, mit Henkel

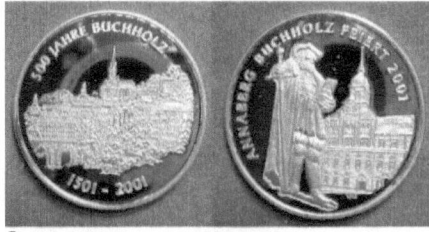
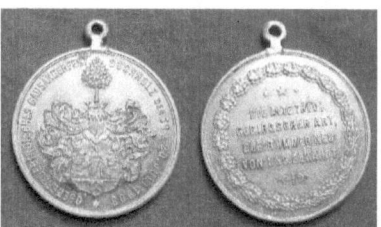

3
Buchholz, 2001 auf die Stadtgrdg. 1501, Medaille, Silber

4
Buchholz, 1903, Medaille, Aluminium

Zur Erinnerung an die **Gründung der Stadt Buchholz im Jahr 1501** wurden 1901 Medaillen (1+2) herausgegeben. Die versilberte 30 mm-Medaille existiert mit und ohne Öse. Als Silbermedaille wurde sie auch mit einem Durchmesser von 50,8 mm und dem Gewicht von 45,5 g gefertigt. Zusammen (Silber und versilbert) soll die Auflage 4.000 Exemplare betragen haben (vergl. Arnold/Quellmalz S.94). Das Wappen der Stadt Buchholz sieht man auf den Medaillen.

Buchholz war 1501 im damaligen Herrschaftsbereich des Kurfürsten gelegen. Nachdem der sächsische Herzog Georg in seinem Herrschaftsbereich mit der Stadtgründung Annaberg und deren Silberreichtum erfolgreich war, erhoffte sich der sächsische Kurfürst ebenfalls einen solchen Erfolg mit der Gründung der benachbarten Stadt Buchholz.

Der Silberbergbau war eine sichere Gewinnquelle für beide Landesherren. Der Reichtum trug auch zur Stärkung des Ansehens Sachsens im Heiligen Römischen Reich bei.

1501 wurde im heutigen Thermalbad Wiesenbad, dessen heilende Quellen seit 1385 bekannt waren, ein **Fürstenhaus** errichtet. Das ist ein Zeichen, dass die fürstliche Familie beabsichtigte, öfters in der Gegend zu verweilen.

Neben den beiden Ereignissen des Jahres 1501 für die Region geht die wohl bedeutendste für Annaberg, die **Namensverleihung Sanct Annaberg** im Jahr 1501 durch den Kaiser auf Bitten der Herzogs Georg oftmals unter.

Polen - Litauen, 1501, ½ Groschen, Silber

Umschrift um Adler: MONETA REGIS POL – Münze des Königs von Polen
Umschrift um Krone: MAGNI DVC LITUARIE 1501 – Großfürst von Litauen 1501
Die Münze ist stark abgegriffen und die Umschrift ist nur mit Mühe lesbar.

1502

Böhmen, einseitiger Weißpfennig, Silber

Die Umschrift um den böhmischen Löwen: Wladislaus Secundus (= Wladislaus II., geb. 1456, gest. 1516). Er war König von Böhmen ab 1471, König von Kroatien ab 1490 und von Ungarn ab 1490. 1502 ist ein mögliches Prägedatum des Pfennigs.

Über die böhmische Grenze im Erzgebirge wurde schon im 15. Jahrhundert illegal Erz aus dem sächsischen Raum verbracht, um es im nahen Böhmen ohne bzw. mit reduzierter Bergregalabgabe vermünzen zu lassen. Es gab im grenznahen böhmischen Joachimsthal auch Silbervorkommen. Ab 1518 waren die Silberfunde in Joachimsthal offiziell. Die Grafen Schlick erwarben deshalb dieses Territorium wieder und begannen 1519 mit der Errichtung einer Münzstätte in Joachimsthal.

Um den böhmischen König um seine Privilegien zu bringen, hatten Sie eine falsche Urkunde anfertigen lassen, die vorgab, sie hätten das Recht zur Münzprägung erhalten. Zusätzlich lobten sie eine dauerhafte, also auch für Nachkommen wirkende Prämie von sieben böhmischen Groschen an die königliche Familie, Hofbeamte und Ratsherren je geförderten Pfund Silber aus, sofern die Erlaubnis zur Errichtung der Münzstätte erwirkt wird. Der böhmische Landtag bewilligte die Errichtung der Münzstätte mit der Auflage 1/3 des Silbers in böhmischen Groschen und 2/3 in die später „Joachimsthaler" genannten Guldengroschen zu vermünzen. 1519 wurden erste Prägeversuche im Schloss Freudenstein unternommen.

Von 1520 bis 1528 seien unterschiedlichen Quellen zufolge 2,2 bis 3,25 Mio dieser Joachimsthaler Guldengroschen geprägt worden. Damit wurde die größte sächsische Münzstätte Annaberg um ein mehrfaches überflügelt.

se um 1520 ganz deutlich werdende Praxis der zusätzlichen illegalen Silbereinfuhr hatte Wurzeln bis hin zu den Zeiten, als die Herren von Wolkenstein weitestgehend allein im Miriquidi (dem sächsischen Urwald) residierten. Beischläge gab es zu der Zeit allenorts. Mit der Nachahmung von Silbermünzen einer offiziellen Münzstätte, d.h. der

Fälschung dieser Münzen, jedoch in gleich hochwertigem Silber, war die Annahme der Münzen in der Bevölkerung gesichert und der Betrieb der versteckten Münzstätte (aus der Kipperzeit ist der Begriff Heckenmünzen überkommen) war gewinnbringend. Das Bergregal zu unterlaufen war eine tolle Gewinnquelle für kleine Herrschaften. 1545 wurden die Schlicks dieser ab 1520 offizialisierten Rechte enthoben.

Das Bergregal ist das Recht, Erz abzubauen. Regalien (königliche Hoheitsrechte) gab es auch als Wasser-, Mühlen-, Wege- und Fischereiregal. Diese bestanden nur für den Herrscher bzw. bei deren Verleihung waren für sie Abgaben zu entrichten. Etwas vor 1000 bis 1356 (Goldene Bulle) gab es das Bergregal nur für den König, nicht für seine Lehensherren. Ab 1356 erhielten das Bergregal auch die Kurfürsten, ab 1648 (Westfälischer Frieden zu Ende des 30-jährigen Krieges) auch die Fürsten. Auch die Veräußerung an Dritte war nun möglich. Neben den Abgaben auf das Erz gab es Abgaben auf die Verhüttung und Vermünzung. Das Bergregal war nur bedingt kontrollfähig. So ist bekannt, dass in Wolkenstein Silber gefunden und vermünzt wurde. Später besaßen die Wolkensteiner Herren viel böhmisches Geld.

Bis etwa 1500 herrschte in den deutschen Landen als tragende Währung der Gulden (Goldmünze) vor. Das Gold stammte zum geringsten Teil aus deutschen Golderzgruben. Überwiegend wurde Gold vom Balkan oder aus Frankreich, Portugal und Spanien bezogen. Somit war das Münzwesen mit Kosten verbunden. Durch die ab 1500-1520 sich vollziehende Ablösung des Goldguldens durch den Guldengroschen aus Silber (später Taler genannt) konnte Erz aus deutschen Gruben zur Vermünzung genutzt werden. Die Fürsten hatten so dreifachen Gewinn. Einmal sparten sie den Goldkauf für die Münzproduktion. Wegen des wachsenden Münzbedarfs gewannen sie am deutlich steigenden Erzabbau, der Verhüttung und Münzprägung (Schlagschatz). Und schließlich war ihre neue Währung ein „Exportartikel". Das führte u.a. zum deutlichen wirtschaftlichen Aufschwung in der Zeit ab 1500.

1502 war in Annaberg geprägt durch den Beginn des Stadtmauerbaus. Dieses historische Denkmal einschließlich seiner noch heute als Wohnung genutzten Türme sollte sowohl vermarktet als auch denkmals-pflegerisch geschützt werden. 1502 erfolgte die Grundsteinlegung zum Johanniter-Mönchskloster in der Magazingasse Annabergs als Teil der Universität Wittenbergs. 1502 wurde die Münzstätte Annaberg aus Frohnau nach Annaberg verlegt. Der Name Münzgasse verrät noch heute durch die zentrale Lage die Bedeutung, die der Münze zugemessen wurde.

1503

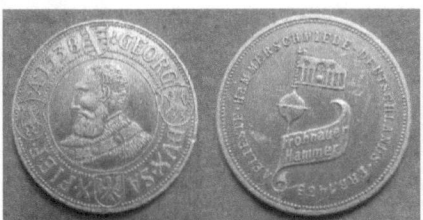 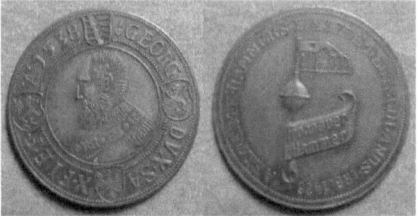

Frohnau, 1935-1949, 40mm, Medaille, Aluminium

Frohnau, 1935-1938, 40mm, Medaille, Kupfer

Die Medaille wurde als Souvenir der Hammerschmiede Frohnau (kurzzeitig auch Münzstätte) herausgegeben. Die angegebenen Ausgabezeiten sind nicht exakt und geben nur einen Hinweis auf den Zeitraum. Die kupferne Medaille besitzt eine Dicke von nur 2 mm während die Aluminiummedaille 4 mm Dicke aufweist.

Augustin Horn, zunächst Münzmeister in Zwickau, kam auf landesherrlichem Befehl 1483 in die neu errichtete Münzstätte nach Schneeberg (Münzzeichen Kleeblatt) und arbeitete dort bis 1498. Die Silberausbeute in Schneeberg war nur noch niedrig. Die

Münzstätte wurde geschlossen und Augustin Horn hatte in der provisorischen Münzstätte Annabergs (im heutigen Frohnauer Hammer) das Münzmeisteramt wahrzunehmen.

Der Name für die neuen Drei-Groschen-Stücke „Schreckenberger" kam vom Fundort des Silbers, dem Schreckenberg. Der Bergrücken des Schreckenbergs reicht bis Buchholz. Man nannte die Münzsorte auch „Mühlsteine", weil der Herstellungsort der Münzen die „Neue Mühle" in Frohnau war. Des Münzbildes wegen erhielten die Münzen auch den Namen Engelsgroschen. Das Silber wurde in Frohnau und Buchholz gefördert, zunächst im Frohnauer Hammer aufgekauft, verhüttet und vermünzt.

Annaberg, vor 1945, Plakette, Plaste

Die große Menge an Arbeit in der neuen Münzstätte in Annaberg veranlasste die Landesherren einen zweiten Münzmeister nach Annaberg zu beordern. Heinrich Stein aus Leipzig wurde verpflichtet. Er sollte das Amt des inzwischen in die Jahre gekommen Augustin Horn übernehmen.

Für Schneeberg wurde ein Münzmeister gesucht. Augustin Horn lehnte ab. Andreas Funcke, Sohn des Münzmeisters Conrad Funcke aus Leipzig nahm unter der Bedingung, die Arbeit von Augustin Horn in Annaberg zu sehen, diese Aufgabe an. Da es jedoch auch wegen der geringen Ausbeute der Bergwerke in Schneeberg nicht lohnte, wollte er 1501 wieder nach Leipzig zurückkehren, was der Kurfürst nicht erlaubte. Andreas Funcke wurde 1505 zugleich auch Münzmeister in der neu errichteten Münze von Buchholz.

Für einen Pfennig bzw. Denar konnte man 1503 einen Liter Milch, aber auch 500 g Rindfleisch kaufen. Die für die damalige Zeit bei Bauten für Kirche und Landesherren hoch bezahlten Handwerksgesellen und Meister verdienten etwa 12 bis 24 Pfennig täglich.

Sie hatten jedoch in der Regel auch etwa 10 Personen zu ernähren. Bei den Beschäftigten in der Landwirtschaft, der überwiegenden Masse der Bevölkerung, waren die Einkommen weit geringer.

1503 erhielt Annaberg eigene Stadtgerichtsbarkeit. Ein Stadtrichter wurde eingesetzt. Zwei rot gekleidete Büttel wurden ebenfalls als Angestellte der Stadt eingesetzt.

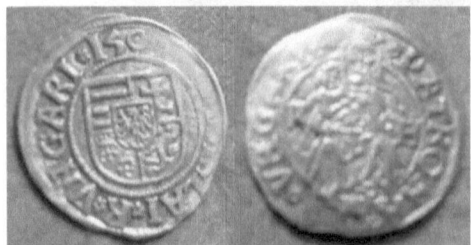

Ungarn, 1503, Denar, Silber

Av: um fünffeldiges Wappen: WLADISLAI*R*UNGARI*1503 (Wladislaus, König von Ungarn)
Rv: um Madonna mit Kind in der rechten Hand zwischen K H: *PATRONA* *UNGARI* (Schutzgöttin Ungarns)

Wladislaus wurde 1471 König Böhmens und nach dem Tode des ungarischen Königs Matthias I. Corvinus (gest. 1490) bis zu seinem Tode 1516 auch König Ungarns.

1504

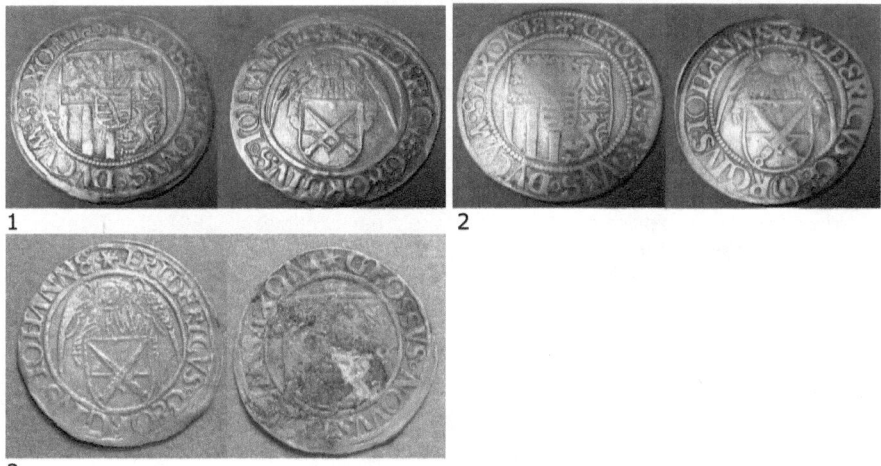

1
2

3
alle drei: **Sachsen, o.J., Engelsgroschen**, Silber

zu 1:
Av: um Kurschild haltenden Engel: FRIDERICUS.GEORGIUS.IOHANNES*
Rv: um fünffeldriges Wappen: GROSSUS.NOVUS.DUCUM.SAXONIE * (* für Annaberg)

zu
2: Av: um Kurschild haltenden Engel: FRIDERICUS.GEORGIUS.IOHANNE*
Rv: um fünffeldriges Wappen: GROSSUS.NOVUS.DUCUM.SAXONIE *

zu 3:
Av: um Kurschild haltenden Engel: FRIDERICUS.GEORGIUS.IOHANNE*
Rv: um fünffeldriges Wappen: GROSSUS.NOVUS.DUCUM.SAXONI *

Alle drei Schreckenberger tragen beiderseits das Münzzeichen 6-strahliger Stern für Heinrich Stein und entsprechen der Keilitz-Nummer 27. Die textlichen Unterschiede, die aus der jeweils neuen Herstellung der Prägestöcke resultieren, sind z.B. IOHANNES (1.), IOHANNE (2.und 3.) sowie SAXONI (3.) und SAXONIE (1. und 2.).

Die Münzen wurden 1501 bis 1507 hergestellt. Die Reihenfolge der Namen und das Münzzeichen „*" grenzen es auf diesen Zeitraum ein. Es ist demzufolge nicht falsch anzugeben, dass eines dieser Münzbilder 1504 geprägt worden sein kann.

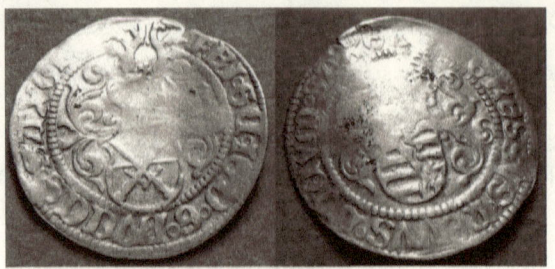

Sachsen, o.J., Zinsgroschen, Silber

Av: um Kurschild haltenden Engel: FRI.GE.IO.D.G.DUCES.SAXONIE
Rv: um fünffeldriges Wappen: GROSSUS.NOVUS.DUCUM.SAXONI

Drei dieser Zinsgroschen entsprechen einem Schreckenberger.

1504 verlieh Kurfürst Friedrich der Weise Buchholz das Stadtrecht. 1507 stand das Gebäude für den Kurfürsten in der Stadt (das kurfürstliche Haus bis 1841) am Platz des heutigen Rathauses. Im Hintergebäude befanden sich das Bergamt und die Buchholzer Münze, die 1547 beide nach Annaberg übersiedelten.

1505

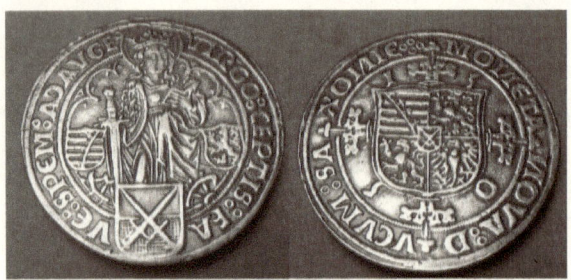

Sachsen, 1505, Guldengroschen, Silber,

Dieser Taler ist der erste, der in der 1505 eröffneten Münzstätte in Buchholz geprägt wurde. Buchholz ist heute Teil der Stadt Annaberg-Buchholz. Zu damaliger Zeit gehörte Buchholz zum Territorium des Kurfürsten, während Annaberg zum Territorium der Meißener Herzöge gehörte. Annaberg war reich an Silber. Die Buchholzer Erzgänge befanden sich meist direkt an der Landesgrenze und führten manchmal unterirdisch ins Territorium des anderen Herrschers.

Um das Wappen herum ist die Jahreszahl angegeben. Der Guldengroschen bekam später wegen der abgebildeten Heiligen Katharina, der Schutzgöttin der Stadt Buchholz, den Namen Katharinentaler.

Zu dieser Zeit wurde auf Münzen nur selten das Jahr der Prägung angegeben. Nach Ansicht von Prof. Dr. Arnold, dem vormaligen Direktor des Dresdner Münzkabinetts, handelt es sich um eine in Nürnberg auf die Buchholzer Münzstätte geprägte Medaille im Gewicht des Guldengroschens. Dieses Stück wurde auch hergestellt im Gewicht des ½ Guldengroschens.

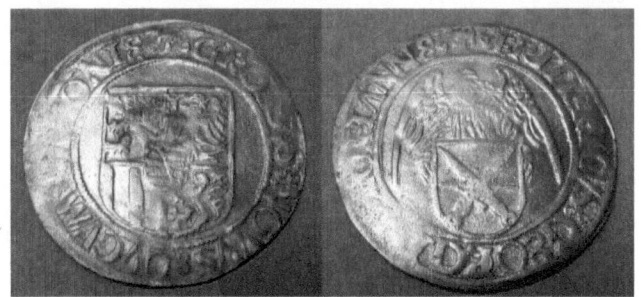

Sachsen, o.J. (1505), Schreckenberger, Silber

Av: Wappen mit Kurschwertern vom Engel gehalten,
Umschrift: .FRIDERICUS:GEORGIUS:JOHANNE.T
Rv: fünffeldriges Wappen, Umschrift: .GROSSUS:NOVUS:DUCUM:SAXONIE.T

Diese Münze weist keine Angabe des Ausgabejahres auf. T steht für Münzstätte Buchholz. Auffällig und von Sammlern unterschieden wird die Schreibweise des „E". Hier steht es wie eine umgedrehte 3. Die Umschriften für „Friedrich III., Georg, Johann" sowie „GROSSUS NOVUS DUCUM SAXONIE" für „neuer sächsischer Groschen" stehen sowohl auf den Annaberger als auch auf den Buchholzer Münzen. Friedrich III. war der Kurfürst, Johann sein Bruder und Georg war der Herzog. Auf Georg den Bärtigen wurde in Annaberg ein Denkmal errichtet.

Das Unterscheidungsmerkmal ist das Kennzeichen für die Münzstätte bzw. den Münzmeister. Der Schreckenberger aus 933/1000 Silber hatte den Wert von drei Zinsgroschen bzw. von 36 Pfennigen und wog 4,5 g. Sieben dieser Groschen hatten den Wert eines Goldguldens bzw. eines silbernen Guldengroschens (siehe oben).

In Deutschland existierten nur geringe Goldvorkommen. Die Ausbeutung der reichen sächsischen Silbervorkommen für die Herstellung der silbernen Guldengroschen ersparte den Fürsten die Goldeinfuhr. Die Verhüttung der Silbererze und Vermünzung des Silbers vor Ort sowie der dem Landesherrn nach dem „Bergregal" zustehende Erzertrag waren sprudelnde Geldquellen. Die Risiken (ob z. B. eine Täufe auch fündig wurde) trugen meist Gesellschaften, die die Anteile an der Grube in Kuxe aufteilten.

Die Gesellschafter trugen die Erschließungskosten und die weiteren Kosten, sofern der Erzertrag diese nicht deckte. Das nannte man Zubuße. Die Kuxeigner, meist aus Südwestdeutschland kommend, wurden durch die Investitionen in den Annaberger Bergbau sehr reich. Die Fugger und Welser gehörten auch zu diesen Eignern von Annaberger Bergwerksanteilen. Die Abgaben an die Fürsten berührten ihre Interessen scheinbar kaum.

1506

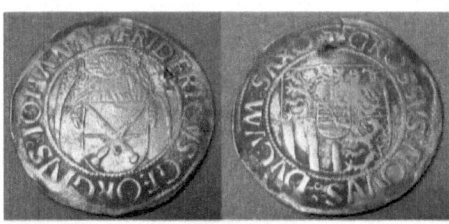
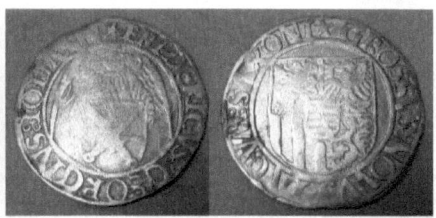

Sachsen, o.J., zugeordnet dem Jahr 1506, **Engelsgroschen**, T und Stern

Sachsen, o.J., Engelsgroschen, Silber, **Engelsgroschen**, Silber, Stern und Stern

T steht für die Münzstätte Buchholz und der 5-strahlige Stern für den Annaberger Münzmeister Heinrich Stein. Beide Münzzeichen befinden sind auf der links abgebildeten Münze.

Die Vertretung des Buchholzer Münzmeisters durch den wenige hundert Meter entfernt arbeitenden Annaberger Münzmeister liegt nahe, zumal der Buchholzer Münzmeister in Schneeberg wohnte. Der Münzmeister A. Funke hatte die Schneeberger und die Buchholzer Münzstätte zu betreuen. Für den Krankheitsfall brauchte er eine Vertretung.

Das „T" galt unabhängig vom Namen des Münzmeisters für die Münzstätten Schneeberg und Buchholz. Eindeutig ist die Zuordnung nur in den Fällen, wo „T BUCHH" auf den Münzen vermerkt wurde bzw. in Jahren, wo nachweislich die eine bzw. die andere Prägestätte geschlossen war, oder in diesem Fall, wo der Annaberger Münzmeister in der Buchholzer Münze wirkte.

Die Umschrift FRIDERICUS GEORGIUS IOHANN für die Herzöge Friedrich, Georg und Johann tritt in den Jahren 1500 bis 1507 auf. Da Buchholz als Münzstätte erst 1505 eröffnet wurde, ist der Zeitraum eingeschränkt. Da im Jahr 1507 die sächsischen Räte feststellten, dass die Rangfolge der Herzöge auf den Engelsgroschen nicht stimmte und schon 1507 die Änderung der Rangfolge in „fridericus johannes georgius" erfolgte, liegt die Zuordnung zu 1506 ziemlich nahe. Dieses Stück ist nicht im Katalog „Die sächsischen Münzen 1500-1547" von Claus Keilitz aufgeführt.

Mit dem 5-strahligen Stern kennzeichnete der Münzmeister Heinrich Stein seine Münzen. Er verwandte zusammen mit Augustin Horn von 1499–1500 das Kleeblatt mit Halbmond, allein dann ab 1500 bis 1511 zunächst den Halbmond mit Stern, danach den 5- und dann den 6-strahligen Stern. Heinrich Stein arbeitete auch von 1492-1500 als Silbermünzmeister für Leipzig mit dem Kennzeichen 6-strahliger Stern und von 1488-1511 als Goldmünzmeister mit dem Kennzeichen Fenster (Kreuz im Quadrat) (Keilitz 26). Auffällig sind die „runden" E sowie die Umschriftendungen der drei hier abgebildeten Münzen auf: „saxo", „saxon" und „saxoni".

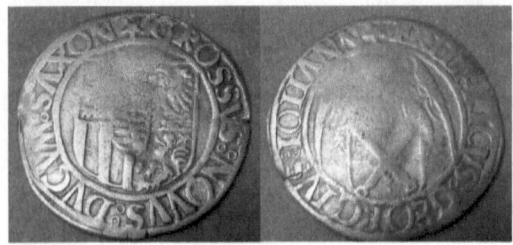

Sachsen, o.J., Engelsgroschen, Silber
Stern und Stern, Keilitz – Nummer 26;

Die Schreckenberger sind, gemäß Aussage der Umschrift von 1500 bis 1507 hergestellt worden.

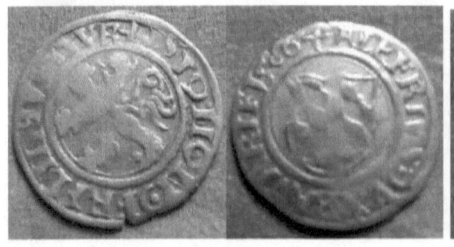 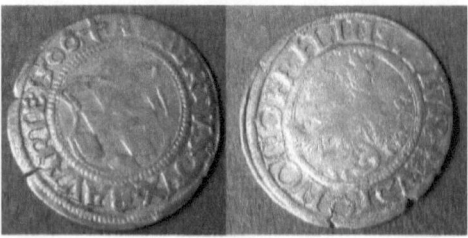

Bayern, 1506, ½ Batzen, Silber **Bayern, 1506, ½ Batzen**, Silber

Av: Umschrift um Wappen: ALBFRTUS.DUX.BAVARIF 1506 statt Albertus Dux Bavariae
Auffällig sind verdrehte Buchstaben (P), E statt B, F statt E (zweites Stück mit richtiger
Schreibweise).

Herzog Albrecht IV. (geb. 1465, gest. 1508) reformierte analog der sächsischen
Münzordnung von 1500 das Münzwesen in seinem Hoheitsgebiet 1506 und schuf neben
Heller, Batzen, Pfennigen, Groschen nun auch Guldengroschen (später Taler genannt).

1507

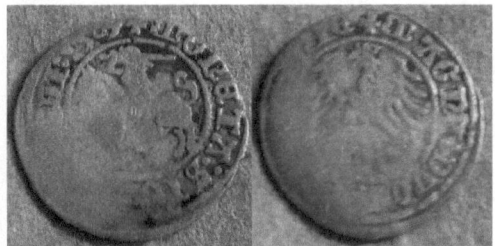

Polen, 1507, Groschen, Silber

Umschrift um den Reiter: MONETA SIGISMUNDI 1507.

Sigismund I. besteigt 1507, nach dem Tod des Königs Alexander, den Thron von Polen
und Litauen. Er regierte bis zu seinem Tod 1548. Sigismund beseitigte zunächst das
unterwertige Kleingeld (das mit deutlich geringerem Silbergehalt als vorgeschrieben)
und ersetzte es durch vollwertige Münzen. Er ließ das alte Geld einschmelzen und
durch neue Münzen ersetzen. Das kann auch als eine Folge der Beliebtheit der sehr
hochwertigen sächsischen Münzen angesehen werden.

Polen ist neben Böhmen ein Nachbar Sachsens. Man nahm die minderwertigen
polnischen Münzen ungern oder nur mit Abschlägen im Handel im In- und Ausland an.
Als polnischer Herrscher erhielt man jedoch die minderwertigen eigenen Geldstücke bei
Steuer- und Abgabenzahlungen zurück. Die Münzreform Sigismund I. ist also als ein
ökonomischer Zwang anzusehen.

Das Erzgebirge ist ein altes mehrfach gefaltetes Gebirge. Das hat zur Folge, daß die
alten Erzgänge aus der Entstehungszeit des Gebirges verschoben, gebrochen bzw.
unterbrochen sind. Viele Kleinlagerstätten existieren deshalb im Erzgebirge. Trotz der
Jahrhunderte des Bergbaus sind noch heute dieses Gebirge und die Gegend um
Annaberg sehr reich an Erzen. Riesige Zinnlager sind bekannt und unerschlossen.

Ein Buchholzer Lehrer hat vor 100 Jahren eine Bergkarte zusammengestellt, die die
ehemaligen und damals aktuellen Gruben ausweist. Der Erzreichtum (Silber, Zinn,
Kobalt, Wismut, Uran, Spate, ...) ist der Bevölkerung kaum zu Gute gekommen. Auch
heute wäre dies eine gute Möglichkeit, den Lebensstandard der Region zu heben und
durch Bergbau, Verarbeitung und Vertrieb der Fertigprodukte der Arbeitslosigkeit und
der Minderbezahlung in der Region noch mehr entgegenzutreten. Erste Ansätze geben
Hoffnung.

1507 erschienen die sächsischen Münzen mit der Reihung der Münzherren: Friedrich,
Johann, Georg. 1508 werden die immer noch ohne Herstellungsjahr geprägten Münzen
Annabergs gezeigt.

In Annaberg gab es den Ratsbeschluss im Jahr 1506, den Kuttelhof (Schlachthof) am
Mühltor zu errichten. Dieser wurde 1524 bis 1892 betrieben. Ebenfalls 1506 wurde die
Pflicht der Fleischbeschau durch Ratsbeschluss festgelegt.

1507 wurden in Annaberg Strafen eingeführt: 10 Zinsgroschen Strafe für „nichtamtlichen Verkauf", d.h. ohne Fleischbeschau und nochmals 10 Zinsgroschen Strafe für den Einsatz ungeprüfter Gewichte. Letztere mußten die städtische gültige Kennung tragen. 10 Zinsgroschen hatten den Wert von vergleichsweise 40 Pfund Rindfleisch.

1508

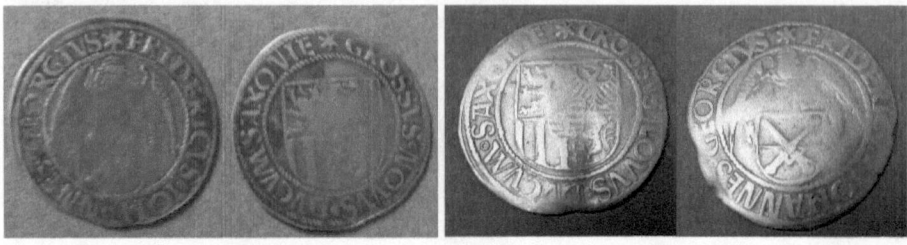

Sachsen, o.J., Engelsgroschen, Silber **Sachsen, o.J., Engelsgroschen**, Silber

Dieses Stück unterscheidet sich von dem rechten und unteren durch die fast senkrecht stehenden und weit über die Mitte nach unten ragenden Flügel.

Die Umschrift der vier abgebildeten Münzen weist als erstes Kurfürst Friedrich III., dann seinen Bruder Johann sowie danach Herzog Georg aus. Diese Umschrift gab es von 1507 (1508) bis 1511, es ist Keilitz-Nummer 27.

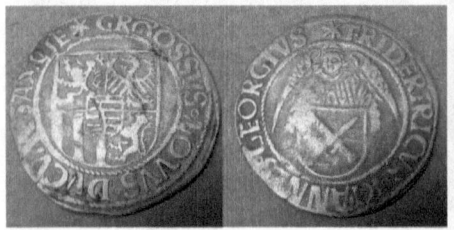 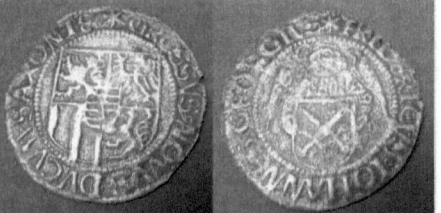

Sachsen, o.J., Engelsgroschen, Silber **Sachsen, o.J., Engelsgroschen**, Silber

Dieses Stück unterscheidet sich durch den links außerhalb der Mitte stehenden 6-strahligen Stern. Dieses Stück unterscheidet sich das runde E runde E von den oberen Stücken.

Der Ausstellungsführer zur 2. Kreis-Münzausstellung 1974 in Annaberg-Buchholz ist als Literatur zu dem Sammelgebiet der lokalen Münzprägungen noch immer sehr zu empfehlen.

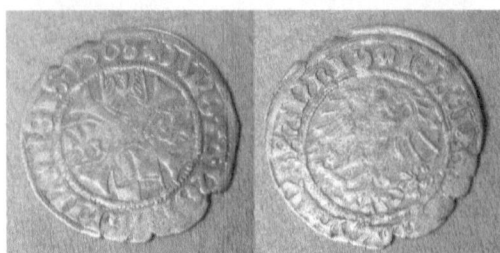

Brandenburg, 1508, Groschen, Silber
Geprägt unter Joachim I. und Albrecht von 1499 bis 1514 (Bahrfeld 182).

Die Brandenburger Groschen hatten zu dieser Zeit die Jahresangabe auf der Münze.

Da die Annaberger Münzen überwiegend zur Entlohnung sowie zur
Gewinnausschüttung an die Grubeneigner aus dem am gleichen Ort abgebauten
Silbererz hergestellt worden sind, hat man wenig Wert auf die Angabe der Jahreszahl
gelegt. Die Stempelfertigung war einfacher und störte sich nicht an Jahresgrenzen, die
althergebrachte Form der Münzherstellung ohne Jahresangabe wurde in Sachsen
zunächst beibehalten.

1509

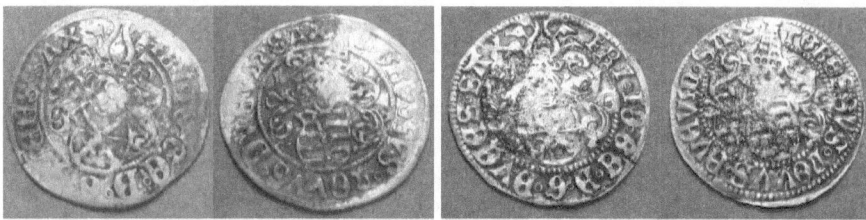

Sachsen, o.J. 1507 - 1525, Zinsgroschen, Silber

Av: Umschrift um Kurwappen: FRI.IO.GE.D.G.DUCES.SAX
Rv: T. GROSSUS.NOVUS.DUCUM.SAX

T steht für Andreas Funke (1505-1529) und Sebastian Funke (1529-1551). FRI.IO.GE.
war eine Umschrift der Zeit von 1507-1525. Diese Stücke könnten 1509 geprägt
worden sein. Die vorliegenden Zinsgroschen haben T nur Revers. Interpunktion,
Perlkreis und Zeichnung unterscheiden sich bei beiden Exemplaren (T. bzw. T leer).

1509 wurde die Annaberger Bergordnung erlassen. Sie galt ab 1511 für das gesamte
Herzogtum Sachsen und war Vorbild für Bergordnungen anderer europäischer Reviere.
Die Bergordnung ist das Gesetz zur Durchsetzung des Bergregals. Es besteht aus
Regelungen für das Bergamt, seine Bergbeamten, das Bergwerk und seine Bergleute,
das Hüttenwesen und seine Hüttenleute, die Berggerichte, das Münzwesen, der Aufbau
der Bergbehörden und die Privilegien dieser Stände. Weil der Landesherr sehr großes
Interesse an den Erträgen aus diesem Geschäft hatte, wurden auch Vorkehrungen im
Interesse der Bergleute festgelegt.

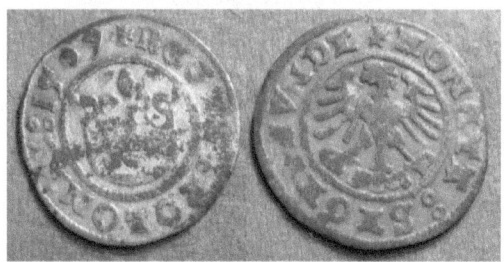

Polen, 1509, ½ Groschen, Silber

Umschrift um Adler: MONETA:SIGISMUNDI – Münze des Königs Sigismund
Umschrift um Krone: REGIS POLONIE 1509 – König von Polen 1509 + Geprägt in
Krakau.

Man erkennt an der polnischen Münze deutlich seine Minderung des Silbergehaltes
(Silber an der Oberfläche, kupferner Grund). Der Unterschied der Silber fördernden
und der auf Import des Münzrohstoffes angewiesenen Länder wird immer wieder
deutlich. Meist haben die Länder ohne hinreichende Erzförderung die hochwertigen
Münzen ihrer Nachbarn eingeschmolzen und daraus landeseigene Münzen mit
gemindertem Silbergehalt, manchmal mit nochmals gemindertem Kern hergestellt.

1510

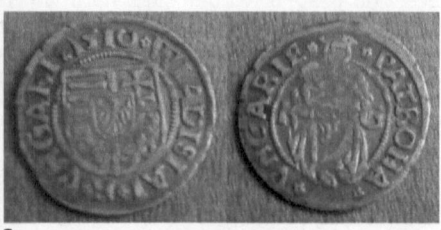

1
Litauen, 1510, 1 Groschen, Silber

2
Ungarn, 1510, Denar, Silber

zu 1:
Av: Umschrift: MONETA SIGISMUNDI 1510 um Reiter
Rv: Umschrift: MAGNI DUCES LITUARIE um Adler

zu 2:
Av.: WLADISIAI*R*UNGARI*1510*, gevierteiltes Wappen, Adler in Herzschild, eigentlich WLADISLAI, hier I statt L
Rv.: *PATRONA**UNGARIE, Madonna, Kind in der Rechten haltend zwischen KG,

Unter Wladislaus wurden erstmals Denare ab 1503 mit Jahreszahl geprägt. Diese Münze gehört zu der Gruppe, die von 1503 bis 1518 geprägt wurde. 1510 gibt es sie auch mit dickem Schrötling.

Wladislaus II., ältester Sohn des polnischen Königs Kasimir, war auch König von Böhmen (ab 1471) und Ungarn (ab 1490). Seine Tochter Anna (1503-1547), Erbin von Böhmen und Ungarn, brachte diese Länder nach dem Tode ihres Bruders Ludwig II. mit in die Ehe mit Ferdinand I. Erzherzog von Österreich und Kaiser des Heiligen Römischen Reichs ein. Er stammte aus dem Hause der Jagielonen aus Litauen (Großfürsten von Litauen und Könige von Polen 1386 bis 1572).

Die Jahreszahl, so geläufig sie uns heute ist, war damals auf vielen Münzen nicht angegeben, oder sie wurde nur zweistellig, versteckt bzw. in römischen Ziffern dargestellt. Ab 1500 setzte sich immer öfter durch, Münzen mit Jahreszahlen zu versehen. Auch bei früheren Münzen kann man vereinzelt das Ausgabejahr feststellen. Es wird ein Aachner Groschen von 1375 genannt, der als erster eine Jahreszahl (in der Schreibweise: MCCCLXXV) besitzt. Unter Numismatikern ist der erste „Taler", damals „Guldiner" (dem Goldgulden wertgleiche Silbergroßmünze) von 1486 aus Hall in Tirol bekannt.

Die Silberfunde im Erzgebirge (Freiberg, Annaberg, Schneeberg und Buchholz – auf Seite der sächsischen Fürsten und Joachimsthal in Böhmen) brachten durch die massenhafte Ausprägung dieser Silbergroßmünzen (zunächst mit der Bezeichnung Guldengroschen) den Durchbruch des Talers (benannt nach Joachimsthal) in Europa.

1510 wurde der Ablaßhandel auch für den Kirchenneubau der St. Annenkirche genutzt. Als Akteur trat der Dominikanermönch Johann Tetzel (geb. 1460, gest. 1519) auch in Annaberg auf. Der Ablaßhandel war einer der Gründe für den Thesenanschlag Luthers. Am Ablaßhandel verdiente das Papsttum in Rom 50% und den Rest teilten sich die Ablaßhändler (u.a. der Erzbischof von Mainz, Albrecht von Brandenburg, die Ausführenden, wie Tetzel und vor allem die Fugger, das Kaufmannsgeschlecht, welches zusätzlich durch Kuxe [sinngemäß Bergwerksanteile] auch am Silberbergbau in Annaberg kräftig mit profitierte).
Der riesige eisern beschlagene Tetzelkasten ist noch heute in der Annenkirche in Annaberg zu sehen. Tetzel war meist mit einem aus dem Hause der Fugger neben 1502-1504 und 1508 auch 1510-1512 in Annaberg.

1510 wurde das noch heute existente Mühltor mit Klosterpforte gebaut. 1509 wurde der Markt Annabergs gestiftet.

1510 wurde in Sachsen ein datierter Vierteltaler auf die Statthalterwürde Friedrich III. (auch der Weise genannt) geprägt. Es ist eine Gedenkmünze.
Die Generalstatthalterwürde wurde dem sächsische Kurfürsten Friedrich III. durch Kaiser Maximilian 1507 übertragen. 1508 erlosch nach Rückkehr des Kaisers die Funktion, jedoch den Titel konnte Friedrich III. auf Lebenszeit behalten. 1507 wurde die erste medaillenartige Münze in Sachsen auf die Statthalterwürde Friedrich des Weisen geprägt. Der Stempel wurde nach einer Vorlage von Lucas Cranach geschaffen, der von Friedrich III. an seinen Hof berufen worden war. Diese silbernen Münzen wurden im Gewicht des ¼, ½, 1 und 2-Talerstückes (damals Guldengroschen) hergestellt. Kaiser Maximilian soll auch Exemplare in Gold bestellt haben.

Die undatierten Münzen auf die Statthalterwürde sind seltener als die datierten. Undatierte werden mit dem Herstellungsjahr 1507, 1512 angegeben. Bei den datierten Münzen sind Exemplare mit erhabener Jahreszahl, mit erhabener Jahreszahl im vertieften Rechteck, aber auch mit vertiefter Jahreszahl (1512) bekannt. Die bekannten Jahresangaben auch dieser Gedenkmünzen sind 1507, 1510, 1512, 1514, 1518, 1519. Diese Münzen wurden als Repräsentationsgeschenk, als Gunstbezeugung bzw. Gnadenbeweis vergeben.

1511

Polen, 1511, ½ Groschen, Silber

Av: Umschrift um Krone: REGIS POLONIAE 1511
Rv: MONETA SIGISMUNDI +
Sigismund und Wladislaus schlossen 1515 ein Freundschaftsbündnis mit dem römisch-deutschen Kaiser Maximilian I., um ihre Grenzen gegen das Osmanische Reich, die Tataren und das Großfürstentum Moskau zu sichern. 1525 erkannte Albrecht von Brandenburg-Ansbach, der Hochmeister des Deutschen Ordens, die Lehnshoheit der polnischen Krone an und wurde damit der erste Herzog von Preußen.
Ab 1529 wurde Sigismund I. „der Alte" genannt, weil er ab dem Zeitpunkt seinen Sohn zugleich zum König von Polen erhoben hatte. Sigismund (geb. 1457, gest. 1548) war ab 1506 (bis 1548) als Sigismund I. König von Polen und Sigismund II., Großfürst von Litauen. Sein Bruder Wladislaus, König von Böhmen und Ungarn, übertrug 1501 Herzogtum Glogau und 1511 Herzogtum Troppau an Sigismund.

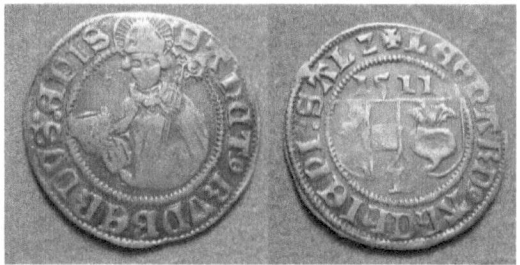

Salzburg, 1511, Groschen, Silber

Leonhard von Keutschnach (geb. 1442, gest. 1519) war ab 1495 Fürstbischof von Salzburg.
Av: Umschrift um Bischof Rupertus, der Gründer des Bistums um 650:
SANCT.RUDBERDUS:SALIS
Rv: Umschrift um zwei Wappen 1511 und "L": LEONARD.ARCHIEPI:SALZ + Leonhard, Erzbischof v. Salzburg,

Die Rübe ist ein Wappen der Familie des Fürstbischofs. Die Münze ist für die damalige Zeit besonders gut ausgeprägt, gut gestaltet und hat hervorragend erhalten die Zeiten überdauert. Trotzdem fällt es heute schwer, die Umschrift zu lesen.

Obige Münzen zeigen beispielhaft den Fortschritt im Münzbild. Die alte Schriftform ändert sich langsam, die Angabe der Jahresanzahl auf Münzen wächst und Bild sowie Text werden klarer.

Sachsen hat vergleichsweise Nachholebedarf bei den Münzen bis zum Schreckenberger.

1511 endete der Bau der Bergkirche Annabergs. Diese Kirche am Markt Annabergs existiert noch heute. Sie diente den Bergleuten zum kurzen Gebet vor dem Einfahren und nach dem Ausfahren. Die Gestaltung der Kirche und das Thronen auf dem Fels (gesehen von der alten Schwimmhalle aus) verleihen dem kleinen Kirchlein viel Charme.

1512

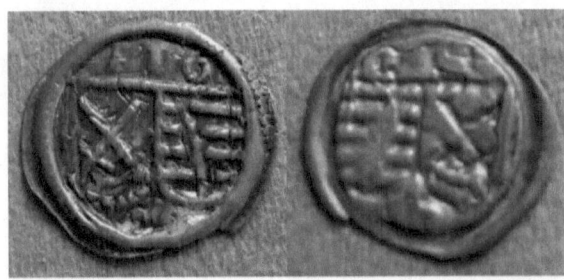

1

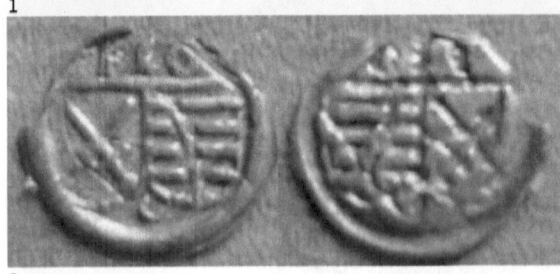

2
Sachsen, ohne Jahresangabe (1512), Pfennig, Silber, einseitig

Für beide Münzen
Av: Kurwappen zusammen mit dem Landsberger Schild unter FIG im Wulstkreis, unter den Wappen: Halbmond

Über den beiden Wappen steht „FIG" für die Herzöge **F**riedrich III. (geb. 1463, gest. 1525, Kurfürst von 1486-1525), **J**ohann (geb. 1468, gest. 1532, Bruder des Kurfürsten und ab 1525 nach dem Tod Friedrichs Kurfürst von 1525-1532, beide der ernestinischen Linie zugehörig), sowie **G**eorg (geb. 1471, gest. 1539, regierender Herzog der albertinischen Linie Sachsens von 1500-1539).

Wegen der geringen Dicke und der Überprägung alter Münzen sind Randausbrüche zu sehen. Beide Stücke weisen eine Überprägung des alten Pfennigs (Löwenpfennig – siehe 1494 und 1497) auf. Diese Pfennige sind einseitig geprägt. Sie wurden wie Dünnpfennige (Brakteaten) gefertigt, die es schon seit 1100/1200 gibt.

Beim zweiten Stück ist unter dem Wappen ein Zwischending zwischen C und halbem O zu erkennen. Es handelt sich um einen Halbmond, der für den Münzmeister Gerhard Stein (1512-1513) steht. Keilitz weist diesen Typ, also beide Stücke, unter Nummer 60 aus und sagt, hierbei handele es sich um 1512 durch Gerhard Stein umgeprägte, bis dahin noch immer massenhaft vorkommende Löwenpfennige.

Für diese Münze erhielt man zu der damaligen Zeit 500 g Rindfleisch bzw. für 1½ Pfennig einen Liter Milch. Ab 1512 galt ein Kreuzer 3½ Pfennig. Die winzigen kleinen, dünnen silbernen Pfennige waren die Bezahlung für die fleißigen Arbeiter, die z.B. die Kirche in Annaberg, das Annaberger Kloster und deren Ausstattungen schufen.

Aus der Dissertation von S. Schellenberger von 2005 wird die „Schöne Tür" als durchschreitbares Bild, als Portal im Glaubensverständnis zwischen evangelischem und katholischem Glauben bezeichnet.

Die „Schöne Tür" von Hans Witten in Annaberg wurde 1512 mit Mitteln des Herzogs Georg für das Annaberger Kloster gebaut, dort eingesetzt und 1539 in die Annenkirche Annabergs versetzt, um 1577 ins Innere der Kirche umgesetzt zu werden. Das Kloster besteht heute nur noch als Ruine, die „Schöne Tür" wird täglich von vielen Besuchern der Kirche bestaunt.

Der Silberbergbau machte es möglich, Altäre von Tilman Riemenschneider, für die damalige Zeit wertvollste Reliquien, Bilder und Schnitzereien in der noch heute gewaltigen Annenkirche Annabergs zusammenzuführen.

Damals noch katholisch, befanden sich in der Kirche lebensgroße, massiv silberne Figuren der 12 Apostel. Diese fielen den Raubzügen in den Glaubenskriegen zum Opfer, so besagt eine Legende.

1512 erfolgte die Fertigstellung des Franziskanerklosters in Annaberg.

1513

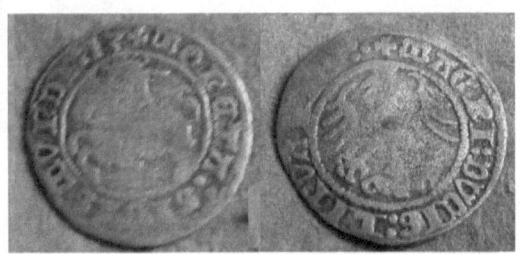

Litauen, 1513, ½ Groschen, Silber

Av: Umschrift um Reiter mit Schwert: MONETA:SIGISMUNDI:13
Rv: Umschrift um Adler: +MAGRI:DUCIS:LITUA(Rest nicht lesbar):

Im Jahr 1513 wurde durch Raffael das weltbekannte, in der Gemäldegalerie der Staatlichen Kunstsammlung Dresden zu bewundernde Bild „Sixtinische Madonna" geschaffen. Albrecht Dürer schuf in dem Jahr einen Kupferstich der Apokalypse „Ritter, Tod und Teufel".

Der Moskauer Großfürst Wassili III. unternimmt einen Feldzug gegen die damals litauische Stadt Smolensk und belagert diese 4 Wochen erfolglos.

Florida wird durch den Spanier Juan Ponce de Leon entdeckt. Er hält dies für eine Insel. Der spanische König Ferdinand II. (geb. 1452, gest. 1516), der die Verschmelzung Spaniens mit Portugal und die Erweiterung seiner Besitzungen in Italien plante, erließ die Aufforderung, die gesamte Bevölkerung Amerikas habe bedingungslos zu kapitulieren und sich der spanischen Krone zu unterwerfen.

Papst Julius II. (Papst seit 1503) stirbt 1513. Martin Luther nannte Julius II. wegen dessen Machtpolitik „Blutsäufer". Er wurde auch „Soldatenpapst" genannt. Erasmus von Rotterdam verfasst deshalb in diesem Jahr die Satire „Julius vor der verschlossenen Himmelstür", in dem er die Zustände in der römischkatholischen Kirche anprangert. Er lässt Petrus, der Papst Julius den Zugang zum Himmel verweigert, sagen, Julius habe so viel Geld angehäuft, er solle sich sein eigenes Paradies bauen.

Nachfolger Julius II. wurde der 37-jährige Giovanni de Medici, als Papst hieß er Leo X. Er lässt den Ablasshandel forcieren, u.a. um den Bau des Petersdoms zu finanzieren. Zur technisch-organisatorischen Führung wurde die Fuggerbank auserkoren. Sie war mit bis zu 50% am Ergebnis beteiligt. Markgraf Albrecht II. von Brandenburg als Erzbischof von Magdeburg organisiert den Ablasshandel Tetzels. Dieser Ablasshandel überzog ganz Europa. In der Annenkirche Annaberg sieht man noch heute eine massiv eisenbeschlagene Truhe mit mehreren Kubikmetern Fassungsvermögen, in der die Ablassgelder aufbewahrt wurden.
Man konnte sich sogar von Taten freikaufen, die man erst beabsichtigte zu tun (siehe auch 1510 und 1518).

Vor diesem Hintergrund ist auch zu verstehen, dass Bauern wie Fürsten, Wissenschaftler wie Handwerker, Bürger wie Christen einen Ausweg suchten. 1517 wandte sich Martin Luther mit seinen 95 Thesen u.a. gegen den Ablasshandel. Das war der Beginn einer langen und opferreichen Auseinandersetzung beider Parteien.

Annaberg, Med., 20mm, 3,5 g 986/1000 Gold

Annaberg, Med., 26 mm, 986/1000 Silber

Das Dach der Annaberger Sanct Annenkirche wurde 1513 mit 200 Zentnern Kupfer, welches aus Krakau bezogen wurde, gedeckt. Der Warenaustausch brachte sächsisches Geld, z.B. für das Kupfer, nach Polen-Litauen und der Kauf von Waren, die die Frauen der Bergleute herstellten, brachten u.a. auch böhmisches und polnisches Geld nach Sachsen.

Wenn die Bergleute bei Erkundung, Täufe oder wegen Abbruch des Ganges sowie anderer Bergwidrigkeiten keine Ausbeute hatten, erhielten sie von den zuschießenden Kuxinhabern wenig Lohn. Die Frauen der Bergleute mussten besonders zu diesen Zeiten mitarbeiten. Die kleine Landwirtschaft, Handarbeiten und andere Tätigkeiten waren für alle Familienmitglieder eine Pflicht. Zu dieser Zeit entwickelte sich der erzgebirgische Häuslertyp. Damit bezeichnet man die vielen kleinen Nebenarbeiten, die existenzsichernd sind.

1514

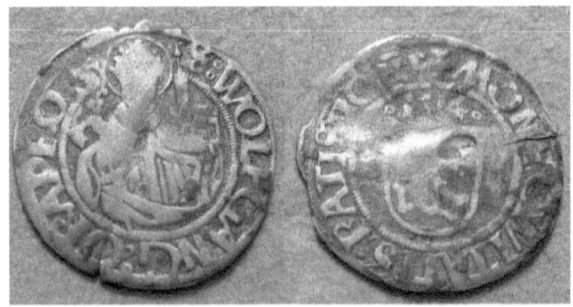

Stadt Regensburg, 1514, ½ Batzen, Silber

Av: Umschrift um den Heiligen: S:WOLFGANG:ORADEO
Rv: 1514 über Wappen: MONE:CIVITATIS:RATISBOR (Münze der Stadt Regensburg)

Regensburg (lateinisch Ratisbor, italienisch Ratisbona) liegt in Oberbayern. Die Altstadt gehört zum Weltkulturerbe. 1492 erlangte Regensburg wieder die Reichsunmittelbarkeit, war aber nicht mehr eine Freie Stadt. 1500 ordnete der damalige römisch-deutsche König und spätere Kaiser eine Stadtverfassung an. Diese „Regimentsordnung" wurde 1514 modifiziert und hielt bis 1803.

Um 1514 wurde Barbara Uttmann (auch Uthmann) geboren (gest. 1575). Mit Ihrem Namen ist die Klöppelspitze verbunden. Sie ist jedoch weit mehr. Auf dem Annaberger Friedhof steht ein Denkmal der Tochter Annabergs. Autoren wie Regina Hastedt, Joachim Mehnert, aber auch Annette von DrosteHülshoff (in Deutsche Frauengestalten), Hanna Klose-Greger und jüngst Bernd Lahl widmen sich dieser herausragenden Persönlichkeit.

Als Stadträtin, Bergwerksbesitzerin, Verlegerin mit über 900 Beschäftigten Klöpplerinnen, Gutsbesitzerin und alleinerziehende Mutter vieler Kinder hatte sie es in der damaligen Zeit hervorragend verstanden, sich durchzusetzen und Ihre Geschäftsideen zum Erfolg zu führen. Sie eröffnete an ihrem Lebensabend eine Klöppelschule.

1
Annaberg, 1886, Medaille, Zinn

2
Annaberg, 1946, Plakette, Pappe

zu 1
Av: ZUR ENTHÜLLUNG DES BARBARA UTTMANN DENKMALES IN ANNABERG 10. NOVMBR 1886.
Rv: stehende Barbara Uttmann vor aufgeständertem Klöppelsack, Lorbeerkranz

zu 2

Das Motiv des zur Kriegs-Metallgewinnung demontierten Denkmals von Barbara Uttmann wurde 1946 zum 450. Jubiläum der Stadt aufgegriffen und mit einer großen Klöppeldecke hinterlegt.

Im Jahr 1514 wird der erste Kartenmaler erwähnt. Spielkarten wurden durch die Kirche verpönt, aber man brauchte die Bergleute und Handwerker, man tolerierte dies. 1587 gab es in Annaberg eine Spielkartenmacher-Innung.

1515

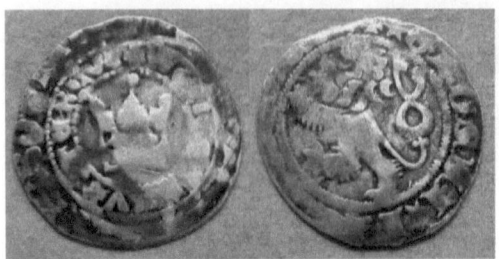

Böhmen, o.J., Prager Groschen, Silber

König Wladislaus ließ diesen Prager Groschen in der Zeit von 1471 bis 1516 prägen. Der abgebildete Prager Groschen soll für das Jahr 1515 stehen.

Wladislaus = Vladislav = Ladislaus = Wladislaw (von vladi=Herrschaft und slava=Ruhm)
Bei den Umschriften ist zu entziffern „GRATIA REX BOEHE" und „*GROSSI PRAGENSES*". Prager Groschen wurden von etwa 1300 bis 1547 geprägt. Die Prager Groschen waren Vorbild für die Meißner Groschen.

1300 hatte der Groschen noch 3,6 g Feinsilbergehalt, 1350 etwa 3 g, 1400 nur noch etwa 1,8 g, 1500 etwa 1 g und 1540 etwa 0,8 g. Um 1300 wurden bei Kuttenberg Silbererzlager entdeckt, in Kuttenberg eine Münzstätte errichtet und das Silber dort vermünzt. Der Prager Groschen stammt aus Kuttenberg. Rund 6,5 bis 7 t wurden jährlich vermünzt und rund 1,7 Millionen Prager Groschen pro Jahr geprägt. Diese dienten dem Zahlungsverkehr in Böhmen, Polen und den deutschen Staaten.

Annabergs Silberausbeute (inkl. der Gruben, die in Annaberg das Silber vermünzen ließen) soll nur ca. 1/3 der Joachimsthaler Ausbeute der Zeit betragen haben. Diese Feststellung wirft Fragen auf, wenn man den Feingehalt der Münzen (siehe Prager Groschen), die Anzahl der tätigen Bergarbeiter, die Anlage und den Ausbau der Städte Annaberg und Buchholz an sich im Vergleich zur Stadt Joachimsthal des Grafen Schlick, und die Zahl der Gruben vergleicht.

1515 gründete Papst Leo X. (geb. 1475, gest. 1521) in der Sanct Annenkirche in Annaberg die Bruderschaft zur Ehre Marias, Joachims und Josefs. Der Tafelbildaltar von H. Hesse mit dem Schutzpatron des Annaberger Bergbaus Wolfgang wird im Franziskanerkloster Annabergs errichtet. Seit 1991 ist dieser Altar in der wieder errichteten Katharinenkirche von Buchholz zu sehen.

Der Frohnauer Hammer war 1515 keine Münzstätte mehr, jedoch fand im Tal alles das statt, was in Mitten der Stadt nicht machbar ist. Das Aufbereiten des Erzes (Pochwerke, Schmelzhütten), das Herstellen der Rohlinge mit dem jeweiligen Feingehalt und Rauhgewicht, die Weiterverarbeitung der im geförderten Erz auch vorhandenen anderen Metalle und verwertbaren Rohstoffe, alle diese Arbeiten waren schon wegen der Brandgefahr nicht in der Stadt gestattet. Sogar die Töpfer hatten ihr Gewerk außerhalb der Stadtmauern Annabergs auszuüben.

Im Tal (Frohnau) befanden sich mit dem Fluss Sehma das nötige Wasser, der erforderliche Platz und die vorhandene Betätigungsstätte. Insofern ist die Annahme, dass die alte Münzstätte in Frohnau nur die Geldproduktion, aber nicht die Hüttenarbeiten verloren hatte, relativ sicher.

Abzeichen, 1953, Festwoche Frohnauer Hammer

1516

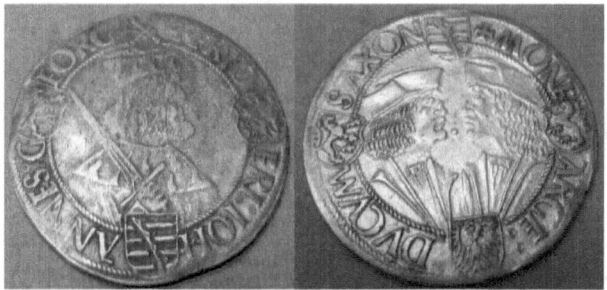

Sachsen, o.J., Guldengroschen, 29,23 g Silber (27,4 g fein)

Avers: Brustbild nach rechts, Kurfürst mit Hermelinmantel und Kurhut, Schwert in der rechten Hand, im Perlkreis, zwischen vier Wappen Umschrift: + FRID ERI: IOH ANNES:G EORG:
Revers: Brustbilder zweier Herzöge zueinander mit Klappmützen im Perlkreis, zwischen vier Wappen Umschrift: +MONE ARGE: DUCUM SAXON

Diese Münze nannte man wegen der Kopfbedeckung auch Klappmützentaler. Es war der erste deutsche Guldengroschen. Er wurde erstmals 1498 hergestellt. Er galt sieben Schreckenberger bzw. 21 Groschen bzw. 252 Pfennige bzw. einen Rheinischen Goldgulden. Sie wurden als erste sächsische Großsilbermünzen in Frohnau, einem Dorf nahe Annaberg (damalige Annaberger Münzstätte) geprägt.

1500 wurde die Leipziger Münzordnung verkündet, in der die obige neue Münzform festgelegt wurde. Zeitgleich begann man mit der Prägung im ernestinischen (damals kurfürstlichen) und im albertinischen (damals herzoglichen) Sachsen. Zur Bestimmung des Ausgabedatums ist die Umschrift wichtig. Friedrich, Albert und Johann lautete die Umschrift bis 1500. Friedrich, Georg und Johann wurde als Umschrift 1500 bis 1507 fälschlicherweise verwandt. Friedrich, Johann und Georg als Münzherren agierten bis 1525. Das Münzzeichen Kreuz für den Annaberger Münzmeister Albrecht von Schreibersdorf grenzt den Herstellungszeitraum dieses Guldengroschens auf die Zeit zwischen 1512–1523 ein. Eine Prägung des abgebildeten Guldengroschens im Jahre 1516 ist somit möglich.

1516 wird bezüglich der Stadtentwicklung festgestellt, dass durch die Bergwerkseröffnungen der Grafen von Schlick auf der böhmischen Seite des Erzgebirges ein starker Rückgang im Silberbergbau Annabergs zu verzeichnen ist.

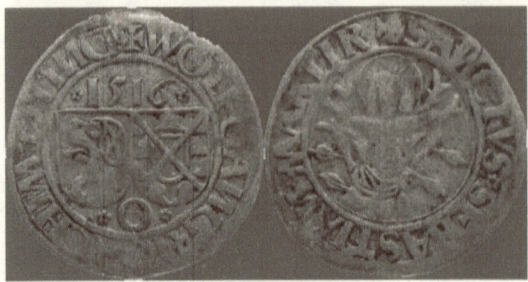

Öttingen, 1516, Batzen, Silber

1516 erhob sich schon die Silhouette der Kirche. Seit dieser Zeit ist die Kirche weithin sichtbar und blieb das markante Zeichen der Gebirgsstadt. Sie wurden bewußt im oberen Teil der Stadt errichtet, damit sie von den Bergen der Umgebung gut gesehen werden konnte. Bei einem Aufenthalt in der Stadt empfiehlt sich den auch auf der Medaille erkennbaren Rundgang der Kirche zu ersteigen.

1517

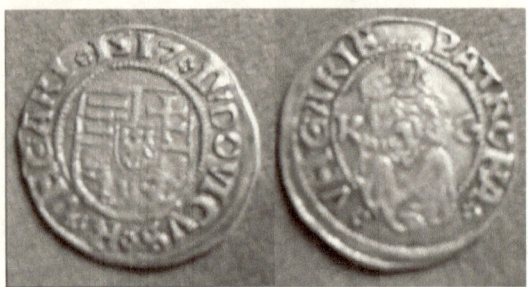

Ungarn, 1517, 1 Denar, 0,6 g Silber

LUDOVICUS R UNGARI 1517 -- PATRONA UNGARIE,
Nachweis: Huszar 841,

Diese Münzen sind qualitativ hochwertig hergestellt. Im Vergleich dazu sieht man nachstehend die einseitigen Passauer Pfennige (wie die Jahrhunderte davor üblich).

Passau, 1517, 1 ½ Heller, Silber

Dieser Passauer Heller ohne Jahreszahl wurde 1517 bis 1543 hergestellt. Im Bild sieht man 1½ Heller.

Besonders vor dieser Zeit war es allgemein üblich, Münzen zu zerschneiden, wenn der Zahlungsvorgang es erforderte. Die Farbe weist auf den geringen Silbergehalt der Münzen hin. Diese recht spärlichen Hinweise zur Zuordnung der Münze waren in den Jahren bis 1500 gang und gäbe. Nur langsam setzten sich klare Umschriften und die Nutzung der Jahreszahl durch. Auch die Stückelung war einfach. Pfennige und Groschen dominierten in vielen anderen Staaten des Heiligen Römischen Reiches den kleinen Handel. Man zählte dann eben den Kaufpreis in Pfennigen ab bzw. halbierte oder viertelte den Pfennig im Zahlungsvorgang.

1517 hat Papst Leo X. vom heiligen Feld in Rom Erde mit nach Annaberg gebracht, um den Friedhof Annabergs zu heiligen.

Friedrich Mykonius (geb. 1491, gest. 1546) kam 1503 an die Lateinschule Annabergs. Nachdem er Tetzel, den Ablaßprediger aufforderte, kostenlosen Ablaß zu gewähren und damit auch den Armen die Gottesgnade zu Teil werden zu lassen, riet ihm 1510 der Direktor der Lateinschule, ins Franziskanerkloster Annabergs einzutreten. Dem folgte er unmittelbar.

1516 wurde er in Weimar zum Priester geweiht und predigte das Jahr darauf vor Herzog Johann. 1518 lernte er Martin Luther kennen und bekannte sich zu dessen Gedankengut. Er wurde der Ketzerei verdächtigt und 1524 als Gefangener nach Annaberg gebracht. Er floh ins Kurfürstentum und predigte dort 1524 wieder, so in Buchholz, Zwickau usw. Herzog Johann gab ihm eine Predigerstelle in Gotha, in der er 1524 eine Schule einrichtete. Mit Martin Luther und Philipp Melanchton war er lange Zeit in Kontakt. 1538 war er als Reformator in England, 1539 in gleicher Mission wieder in Annaberg.

1518

Salzburg, 1518, einseitiger Zweier, Silber

Über der Jahreszahl sieht man Wappen. Die weiße Rübe im schwarzen Feld ist das Familienwappen derer von Keutschach. Die Farben sind auf Münzen heraldisch dargestellt. Das Rübenwappen steht rechts neben dem Salzburger Wappen. Leonhard Keutzschach hatte es der Sage nach als sein Wappen erkoren, weil sein Onkel ihn durch eine Bedrohung mit der Rübe erfolgreich zum Studieren gebracht hatte.

Leonhard Keutschach (geb. 1442, gest. 1519) war Erzbischof von Salzburg.

Um 700 gab es den ersten „Abtbischof" in Salzburg und knapp 100 Jahre später den ersten Erzbischof. 1481 gewährte der Kaiser der Stadt das Privileg der freien Wahl des Stadtrates und des Bürgermeisters. Der Erzbischof Leonhard Keutschnach beendete das aus der Sicht der Kirche unmögliche Herrschen zweier Gewalten innerhalb des Erzbistums. Er lud den Bürgermeister und die Stadträte zu einem Festessen ein, nahm

seine Gäste gefangen und erzwang deren Verzicht auf die gewährten kaiserlichen
Privilegien (vergl. 1500). Die frei gewordenen Ämter besetzte er mit Angehörigen
seiner Familie und regierte so über die ihm hörigen eingesetzten Personen.

Er vertrieb die Juden aus seinem Erzbistum und ließ deren Synagogen zerstören.

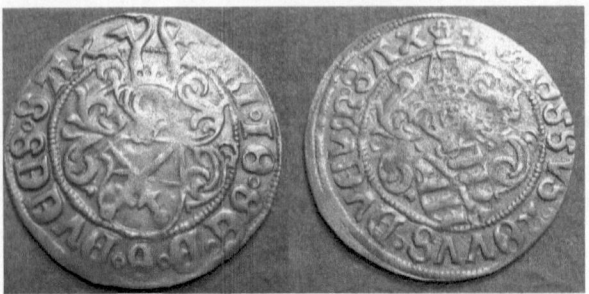

Sachsen, 1512 – 1523, 1 Zinsgroschen, Silber

Av: Umschrift um behelmtes Kurwappen: FRI.IO.GE.D.G.DUCES SAX
Rv: Umschrift um behelmtes sächsisches Wappen: +GROSSUS.NOVUS.DUCUM.SAX

Dieser Zinsgroschen wurde in der Zeit von 1512 bis 1523 unter Friedrich III., Johann
und Georg in Annaberg aus dem Silber der dort seit wenigen Jahren reich sprudelnden
Silbergruben durch den Münzmeister geprägt. Das Kreuz weist auf den Münzmeister
Albrecht von Schreibersdorf hin. Aus der Literatur ist bekannt, in welchem Zeitraum
dieser tätig war. Zu jener Zeit war die Angabe des Jahres auf Münzen eher die
Ausnahme. Diese Münze wurde auch 1518 in Annaberg geschlagen.

Münzschneider Hieronymus Magdeburger schuf 1518 Silbergerät der Annenkirche.
Adam Ries wirkte ab 1518 bis 1522 oder 1523 in Erfurt.

1519

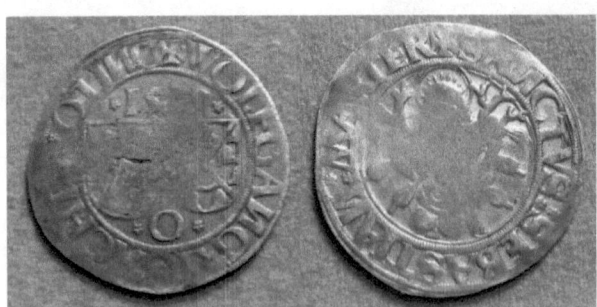

Öttingen, 1519, 1 Batzen, Silber

Av: Umschrift um zwei Wappen: WOLFGANG IOACHIM OTING, über den Wappen 1519,
darunter O, jeweils zwischen zwei 5-blättrigen Blüten
Rv: Umschrift um den heiligen Sebastian: SANCTUS:SEBASTIAN:MARTER+

Die Buchstaben N sind alle spiegelverkehrt ausgeführt.

Die Grafschaft Öttingen lag im heutigen Bayern. Die heutige Stadt Öttingen war die
Hauptstadt dieser Grafschaft. Bei dieser Münze handelt es sich um die Ausgaben der
beiden Grafschaften Öttingen-Flockburg unter Graf Joachim (geb. 1470, gest. 1520)
und Öttingen-Öttingen unter Graf Wolfgang (geb. 1455, gest. 1522). Letzterer wurde

auch Wolfgang der Schöne genannt. Im Siegel von Graf Joachim und Graf Wolfgang ist ein goldener Brackenrumpf mit roten Ohren zu sehen, letztere mit silbernen Schrägen belegt. Es handelt sich um das Stammwappen der Öttinger. Ein Bracke (Jagdhund) symbolisiert als Wappentier die Jagdgerechtigkeit. Der Hunderumpf sitzt auf dem Wappenschild, das Eisenhüte als Symbole aufweist.

Im Schwäbischen Bund waren beide engagiert. Öttingen teilte sich 1418, 1442 und 1485 in einzelne Grafschaften (Öttingen-Wallerstein, Öttingen-Baldern, Öttingen-Spielberg, ...). 1522 wurden Öttinger Grafen in den Fürstenstand erhoben (jedoch nur mit einem Anteil einer Stimme auf der „Grafenbank"). Die Stadt Öttingen war Fürstensitz von Öttingen-Öttingen und Öttingen-Wallerstein. Nach Straßenseiten gab es eine konfessionelle Spaltung. In den Grafschaften galt der Julianische neben dem Gregorianischen Kalender. 1806 wurden die Öttinger in Bayern einverleibt.

Der Heilige Märtyrer Sebastian wird von der katholischen Kirche verehrt. Im Jahr 288 wurde er durch Kaiser Diokletian zum Tode verurteilt, weil er als Hauptmann der Prätorianergarde am kaiserlichen Hof offen zum christlichen Glauben übergetreten war. Bogenschützen erschossen ihn. Er war jedoch nicht tot und ging wieder zum Kaiser. Dieser ließ ihn nun mit Keulen erschlagen. Schon im 4. Jahrhundert ließ man über seinem Grab eine Kirche errichten. In der Mythologie wird er oft vor einem Baum stehend dargestellt.

1519 wurde die Annenkirche geweiht. Papst Leo X. erteilte Anlaßbriefe zur weiteren Finanzierung der Kosten des Kirchenausbaus, die Johannes Tetzel mit Sprüchen anheizte, wie „... wenn das Geld im Kasten klingt, die Seele in den Himmel springt..".

Heilige Erde wurde über den Annaberger Friedhof gestreut, damit auch die Begrabenen Vergebung für ihre Sünden erlangen. Ab 1519 wurde in der Annenkirche die Emporebrüstung durch Jakob Maidburger, Theophilus Ehrenfried und Jakob Hellwig aus Porphyr aus Hilbersdorf geschaffen.

1520

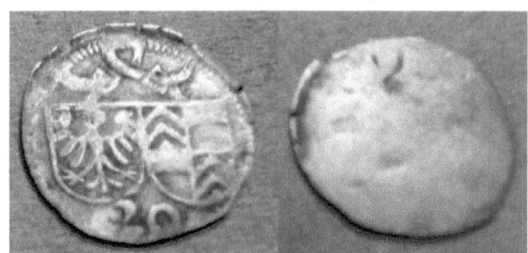

Nördlingen, 1520, einseitiger Pfennig, Silber

Eberhard von Eppstein-Königstein (1503-1535) ließ auch Halbbatzen, Batzen, Goldgulden zu dieser Zeit als Nördlinger Münzen prägen.

Im Jahr 85 nach Christi befand sich im südlichen Stadtgebiet ein römisches Kastell. Spätere alemannische Besiedelungen bis hin zum karolingischen Königshof führten um 1219 zum Status einer Freien Stadt. Mit der benachbarten Grafschaft Öttingen hatte die Stadt häufig hoheitliche Konflikte. Die „20" als Jahreszahl ist heute ungewöhnlich. Damals war eine zweistellige Jahreszahl jedoch häufig. Das sich entwickelnde Bürgertum förderte die Münzprägung und den Geldbedarf. Die Münzen, die 20 Jahre vorher geprägt worden waren, waren nun passé. Es hat sich eine neue Zeit etabliert.

In den Jahren vor 1500 gab es nur extrem selten Jahreszahlen auf Münzen. Die schwer lesbare Schriftart von damals ist um 1520 meist verdrängt. Die Zahlenschreibweise ist „geläufiger" geworden.

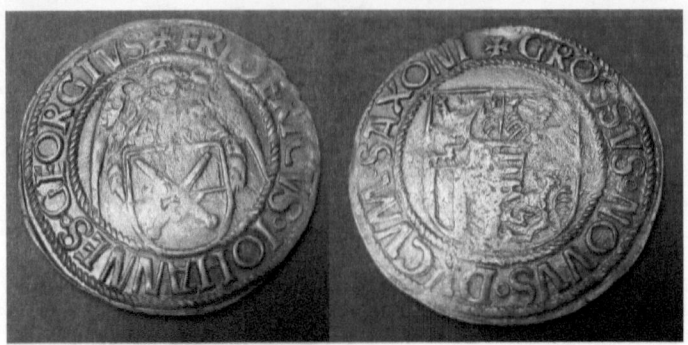

Sachsen, o.J. 1512-1523, Schreckenberger, Silber

Durch das Kreuz (weist auf den Münzmeister Albrecht von Schreibersdorf, Annaberg hin) und durch Friedrich, Johann und Georg wird der Herstellungszeitraum auf 1512-1523 eingegrenzt. Der Zeitraum 1498-1523 markiert Beginn und Ende der massenhaften Prägung der ersten großen Groschenmünze, dem Engelsgroschen bzw. Schreckenberger (nach dem „Schreckenberg", an dem das Silber gefördert und vermünzt wurde).

1520 wurden der Friedhof und die Hospitalkirche der Dreieinigkeit geweiht. Das Fest Kät (begrifflich abgeleitet von Dreieinigkeit) wird noch heute gefeiert, auch wenn der Begriff mit der Dreieinigkeit kaum mehr in Verbindung gebracht wird.

Die Pest begann 1520 in Annaberg zu wüten. Täglich starben ca. 15 Menschen. Ein Pesthaus wurde gebaut, um die Kranken zu isolieren und Ansteckungsgefahr zu mindern. 1521 wurde konstatiert, fast alle Schüler Annabergs sind an der Pest verstorben.

Der Buchtitel „Der Pestpfarrer von Annaberg" (in Realität: Pfarrer Wolfgang Uhle, geb. 1512. gest. 1594) war Pestpfarrer Annabergs in den Jahren 1565-1568 und arbeitete in der Seelsorge und Krankenpflege der dem Tod geweihten Pestkranken. Auch sein Nachfolger Petrus Schüler, ab 1568 als Pestpfarrer, steckte sich bei dem direkten Kontakt mit den Sterbenden nicht an.

1521

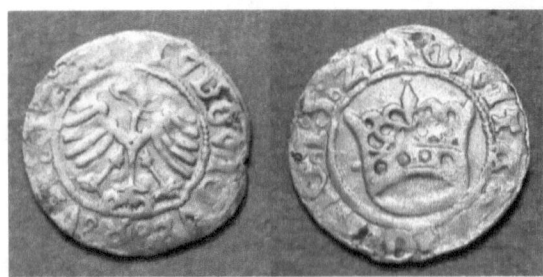

Schweidnitz, 1521, Halbgroschen, Silber

Das Herzogtum Schweidnitz hatte als Hauptstadt die Stadt Schweidnitz. Es liegt im heutigen Polen. Der Ort wurde 1243 zur Stadt erhoben und hatte ab 1290 eigenes Münzrecht. Schweidnitz gehörte zunächst zum Herzogtum Breslau und wurde 1291 als ein selbstständiges Herzogtum abgespalten. 1368 kam es durch Aussterben der Erblinie an das Königreich Böhmen. Dort wurde es zum Erbfürstentum Schweidnitz-

Jauer. Im 30-jährigen Krieg wurde die Stadt von den Schweden weitestgehend geplündert, zerstört und niedergebrannt.

Weniger als 1/10 der Häuser war noch von den knapp 200 Überlebenden bewohnbar. Es folgten weitere Kriege, die dem Aufbauwillen immer wieder Abbruch taten. Die Schlesischen Kriege, die französische Besetzung 1807 und die Säkularisierung der Kirchengüter waren bis zur Neugliederung Preußens, bei der Schweidnitz der preußischen Provinz Schlesien einverleibt wurde, Etappen dieser Stadt. Nach dem Zweiten Weltkrieg kam Schweidnitz an Polen.

Ein kultureller Höhepunkt ist die zum Weltkulturerbe erhobene Friedenskirche, die nach dem Westfälischen Frieden, der den 30-jährigen Krieg beendete, erbaut wurde.

 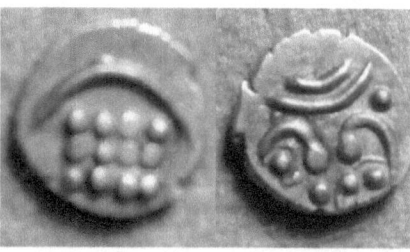

Indien, o.J., Fanam, Gold

Die beiden abgebildeten Fanam wurden während eines Urlaubs in den Bergen von Sri Lanka für je 4.- DM erworben. Sie sind winzig klein und wurden seit dem 9. Jahrhundert in Südindien und Sri Lanka aus Gold geprägt. Sie wiegen 0,35 g (das Gewichtsmaß war damals das Gewicht eines Kernes des roten Sandelholzbaums). Die Münzen hatten in der ersten Hälfte des 16. Jahrhunderts die größte Verbreitung. Die Kolonialmächte prägten in Silber weiter. Mit dem englischen Kolonialreich wurde das Münzsystem 1835 in Indien vereinheitlicht. Der Fanam verlor seine Bedeutung als Zahlungsmittel.

1521 wurde die Bergstadt Marienberg gegründet. 1821 wurde eine Medaille in Silber (vergl. Arnold/Quellmalz, S. 184) in einer Auflage von 450 Exemplaren hergestellt. Das Jahr 1521 wird mit dem Gemälde des Bergaltars von Hans Hesse der Annenkirche in Verbindung gebracht. Der Altar zeigt dokumentarisch die damaligen Bergbauarbeiten im Silberbergbau in Annaberg.

Annaberg, 1889, Medaille am Band, vergoldet

Eine Museumsgesellschaft in Annaberg wurde 1814 gegründet, sie pflegte und bewahrte und die alten Güter, Kenntnisse und Traditionen.

1522

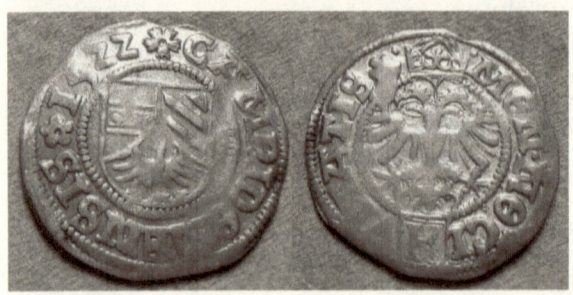

Kempten, 1522, ½ Batzen, 1,9 g Silber

Av: Umschrift um Wappen im Perlkreis: * CAMPIDONESIS * 1522
Rv: Umschrift um gekröntem Doppeladler: MON NO CIVITATIS

Neue Münze der Stadt Kempten, 1522. (Kempten ist die heutige Bezeichnung der Stadt im Allgäu in Oberbayern).

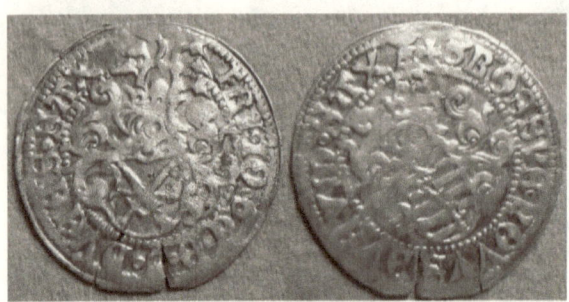

Sachsen, o.J. (1512–1523), Zinsgroschen, Silber

Av: Umschrift um behelmtem Kurwappen im Perlkreis: FRI.IO.GE.D.G.DUCES.SAX
Rv: Umschrift um behelmtem Wappen im Perlkreis: + GROSSUS.NOVUS.DUCUM.SAX

Zinsgroschen steht für die Geldzahlung (Grundzins) an den Grundherrn im Mittelalter. Grossus stammt aus dem Lateinischen und bezeichnet die dicken Münzen im Gegensatz zu den Brakteaten (extrem dünnen mittelalterlichen Münzen). Die Groschen gibt es in Form des Grossus Turnose seit etwa 1200. Prager und Meißner Groschen folgten. Der Zinsgroschen hatte einen Wert von 12 Pfennigen.

Der Zinsgroschen ist in der Kunstgeschichte u.a. bekannt durch:

- Masaccio, Fresko in Florenz (entstanden 1425-1428), eines der bedeutendsten Werke der italienischen Renaissance,
- Literatur „Das Wunder des Zinsgroschens"
- Tizians „Zinsgroschen" (um 1515)

1522 wurde die Bergstadt Scheibenberg gegründet. 1822 wurde eine Medaille auf die 300-Jahrfeier der Stadt ausgegeben.
1522 wurde in der Annaberger Kirche der Hauptaltar und der Münzaltar errichtet. Letzterer zeigt arbeitende Menschen und keine Heiligen. Das ist für die damalige Zeit sehr bedeutsam und umwälzend. 1522 (oder 1523) wechselte Adam Ries seinen Wohnsitz. Von Erfurt zog er nach Annaberg.

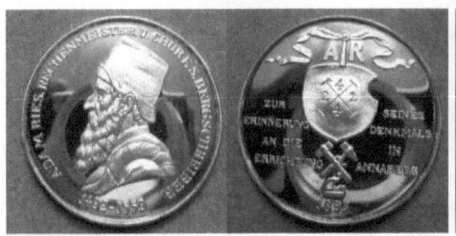

Annaberg, 1993, 35 mm Medaille, Silber

Annaberg, 1992, 35 mm Medaille, Silber

Dem Annaberger Rechenmeister und Gegenschreiber (Beamter als Prüfer der Bergrechnungen im Auftrag des Herzogs) wird auch durch Medaillen ein Denkmal gesetzt.

1523

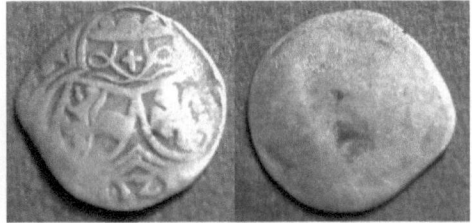

Salzburg, 1523, Zweier, Silber

Als Münze des Römisch Deutschen Reichs unter Matthäus Lang von Wellenburg wurde die Salzburger Münze hergestellt. Unter den drei Wappen sieht man sehr deutlich 52, weniger deutlich die 1 davor und die 3 danach. Matthäus Lang von Wellenburg (geb. 1468, gest. 1540) war Fürsterzbischof von Salzburg.

Aus einer Patrizierfamilie stammend, konnte er in Tübingen Jura studieren und danach beim Erzbischof in Mainz arbeiten. Bald schon wechselte er in den Dienst des Königs Maximilian (des späteren Kaisers) als Sekretär und Gesandter. Die Suche nach Einkommen (Pfründen) war 1497 erstmals erfolgreich. Die Propstei in Kärnten war seine erste Einnahmequelle und kirchliche Aufgabe. Im gleichen Jahr folgten in Aschaffenburg Kanonikate und 1500 die Doppelpfarrei Gars-Eggenburg. Er setzte an den Stellen Beauftragte ein.

Er selbst erlangte die Priesterweihe erst 1519. 1505 wurde er schon Bischof von Gurk (1505-1522), Propst in Konstanz und hatte weitere Kanonikate in Aschaffenburg und Eichstätt. 1510 wurde er Bischof in Cartagena in Spanien (1510 – 1540) und dort 1511 zum Kardinal sowie zum Nachfolger des bis dahin regierenden Fürsterzbischofs von Salzburg erhoben. In das Amt wurde er 1519 eingesetzt (bis zum Tode 1540). Er war bis 1519 in der Hauptsache im Dienste des Kaisers/Königs Maximilian.

Weiter auf der Jagd nach Pfründen, wurde er 1535 Kardinalsbischof von Albano (bis 1540).
Fortschrittlich war er insofern, als er das Gymnasium in Salzburg förderte, eine deutschsprachige Schule begründete, indem er die Auseinandersetzung zwischen katholischem und evangelischem Glauben ohne militärische Mittel bestreiten konnte. 1507 erwarb er sich das Schloß Wellenburg. Mit der Nobilitierung wurde seinem Namen „von Wellenburg" angefügt. Benennen ließ er sich jedoch weiterhin mit „Matthäus Lang".

Sumatra, o.J., Kupang, Gold

Der Sultan zu Sumatra hat zu Anfang des 16. Jahrhunderts diese sehr kleine Goldmünze (0,7 g) prägen lassen, auf der der Herrschername steht. Nicht zuletzt diese Goldmünzen lockten die europäischen Eroberer, die diese Gebiete kolonialisierten.

In Annaberg versucht Adam Ries durch das Erstellen einer Brotordnung, einer Schrift zu „Münzbedenken", zur Zehntenabrechnung auf sich aufmerksam zu machen und Fuß in seiner neuen Wahlheimat zu fassen.

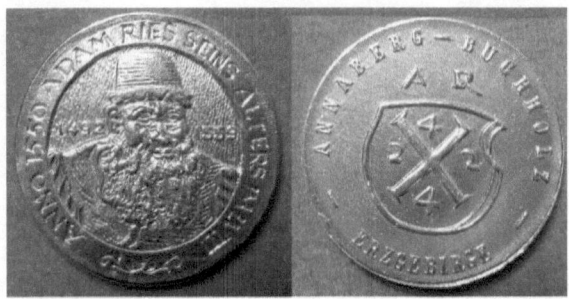

Annaberg, Medaille, Aluminium, eloxiert
1524

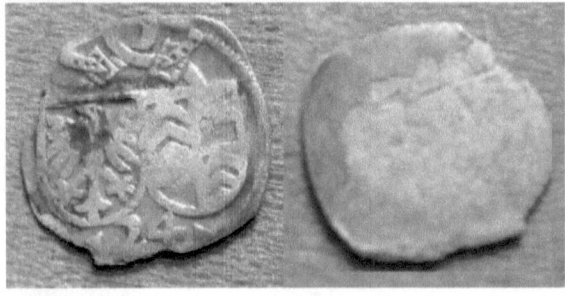

Nördlingen, 1524, einseitiger Pfennig, Silber

Geprägt unter Eberhard von Eppstein Königstein.

Die Jahreszahl ist als 24 für 1524 angegeben. Die 4 ist in der uns geläufigen Schreibweise geprägt, im Gegensatz zum nachfolgenden Stück, bei dem die alte Schreibweise der 4 verwandt wurde. Die angeschnittene 8 ist die halbe 8, also eine 4.

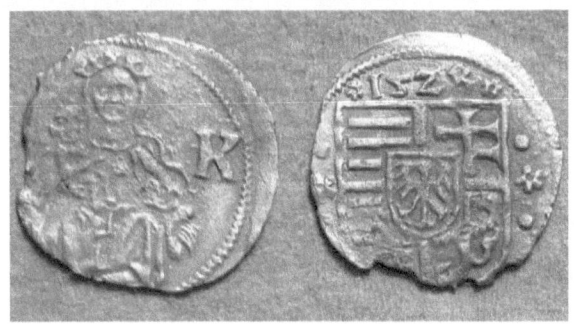

Ungarn, 1524, Denar, Silber

Av: geviertes Wappen, im Herzschild Adler, Jahreszahl über dem Wappen,
Rv: Madonna mit Kind in der Rechten
Nachgewiesen bei Huszar Nr. 846; geprägt unter Ludwig II. (geb. 1506, gest. 1526).
Dieser wurde 1508 ungarischer und 1509 böhmischer König. Da er noch Kind war, regierte man vormundschaftlich bis zum Amtsantritt 1516 als 10jähriger.

Im ersten Moment liest man zweifellos 1528.

Dieses Stück wurde in den verschiedenen ungarischen Münzstätten in den Jahren 1524 und 1525 geprägt. Es ist ein Beispiel für die starke Münzverschlechterung (geringwertiges Silber) der damaligen Zeit.

Prof. Dr. Arnold, damaliger Direktor des Dresdner Münzkabinetts, schrieb im Ausstellungsführer 1978 zur Entstehung und Verbreitung der neuen Großsilbermünzen um 1500 sinngemäß:

Die eigentliche Großsilberwährung entstand 1472 in Venedig mit der Ausprägung der Lira Tron zu 6,5 g. 1474 erfolgte in Mailand die Prägung von ½ und 1 Testone. 1482 ließ Erzherzog Sigismund von Tirol die Pfundner schlagen. 1484 folgte der ½ Guldiner zu 30 Kreuzern und 1486 der Guldiner zu 60 Kreuzern.

Letztere war die Großsilbermünze als Äquivalent zum Goldgulden. Die Wertgleichheit wurde auch durch identische Vorderseitengestaltung betont. Auf Grund des Todes Sigismunds und der Geldknappheit wurden nur wenige Stücke geprägt.

Ungern wurden die wenigen Münzen angenommen. Der Versuch der Einführung der neuen Großsilbermünzen scheiterte.

Das sächsische, für ganz Deutschland vorbildliche Münzsystem, schaffte den Durchbruch.

In Sachsen ließ man ab 1498 in größeren Mengen Schreckenberger zu 3 Zinsgroschen, Zinsgroschen, Pfennige und Heller zur Verwertung der reichen Silbervorkommen prägen.
Das Münzsystem: 1 Gulden = 7 Schreckenberger = 21 Zinsgroschen und
　　　　　　　　 1 Zinsgroschen = 2 halbe Schwertgroschen = 12 Pfennige
　　　　　　　　 = 24 Heller

Diese Währung konnte sich durchsetzen. Man nannte die Großmünzen Guldengroschen. Namensgebend wurden später jedoch die vom Joachimstaler Grafen Schlick geprägten Joachimsthaler Guldengroschen, kurz Taler.

1525

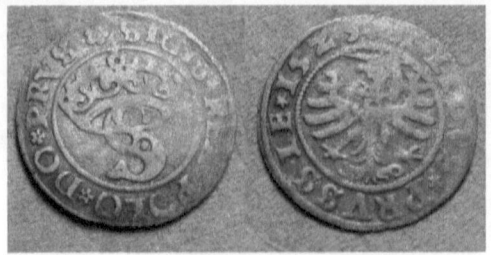

Preußen unter polnischer Hoheit, 1525, 1 Schilling, Silber, unter Sigismund I.

Av: SIGIS*REX*POLO*DO*PRUS* um gekröntem S (für Sigismund)
Rv: SOLIDUS*PRUSSIE*1525+ um preußischen Adler im Kreis

1525 erkannte der Hochmeister des Deutschen Ordens die Lehnshoheit Polens über Preußen an. Albrecht von Brandenburg-Ansbach wurde 1525 erster Herzog von Preußen. In Personalunion war er Oberlandeshauptmann von Schlesien. Das Heilige Römische Reich brauchte ein starkes Polen-Litauen als Abwehr gegen die Angriffe der Tataren und die Überfälle der russischen Stämme.

Sigismund I. (geb. 1467, gest. 1548) war ab 1506 König von Polen und Großfürst von Litauen (für Litauen als Sigismund II.). Die Mutter Sigismund I. war Enkelin des römisch-deutschen Kaisers, sein Bruder war König von Böhmen und Ungarn. 1515 ging er ein Freundschaftsbündnis mit dem römisch-deutschen Kaiser Maximilian I. ein.

Sigismund (geb. 1467, gest. 1548) hatte auch den Beinamen „Der Alte". 81 Jahre alt zu werden war in dieser Zeit auch bei den Herrschern selten. 1499 war er Herzog von Glogau und ab 1501 zusätzlich Herzog von Troppau. Ab 1506 war er König von Polen und Großfürst von Litauen. Doch den Beinamen „der Alte" hatte er, weil er schon 1529 seinen Sohn zugleich zum König Polens und Großfürst Litauens erhoben hatte.

Die baltischen Einwohner dieser Landschaft nannte man Prussen. Der Deutsche Orden war vom Kaiser mit diesem Land 1226 belehnt worden. Im Ergebnis der Schlacht bei Tannenberg 1410 hatte der Orden hohe Kontributionen an Polen zu zahlen. Nach dem zweiten 13-jährigen verlorenen Krieg gegen Polen wurde dieser Ordensstaat 1466 geteilt. Der westliche Teil war das Preußen unter polnischer Herrschaft, der östliche Teil gehörte weiterhin dem Deutschen Orden, aber unter polnischer Oberherrschaft. 1525 verlor der Orden endgültig seinen Einfluss und wurde als „Herzogtum Preußen" ein Lehen unter polnischer Hoheit. Der livländische Orden und Kurland unterstellten sich 1560/1561 dem Königreich Polen. Brandenburg erbte 1618 das Herzogtum Preußen. Das Jahr gilt als Beginn von Brandenburg-Preussen.

1657, im schwedisch-polnischen Krieg, stellte Kurfürst Friedrich Wilhelm die Unabhängigkeit des Herzogtums wieder her. Die Lehensherrschaft Polens über Preußen endete. Da Preußen nicht zum Heiligen Römischen Reich gehörte und souverän war, jedoch vorher unter polnischer Herrschaft Preußen „königlich" war, wurde der brandenburgische Kurfürst nun „König in Preußen".

1525 verstarb der Kurfürst von Sachsen Friedrich der Weise.

1525 heiratet Adam Ries, ist als Rezeßschreiber tätig und kauft für 150 Gulden ein Haus in der Johannisgasse, welches als Museum an ihn erinnerte. In Buchholz wird Andreas von der Straßen 1525 Bergschreiber. Nach dem Tod A. v. Straßen 1539 kauft Adam Ries dessen Anwesen.

Medaillen zu Adam Ries aus Annaberg sind recht häufig, z.B.:

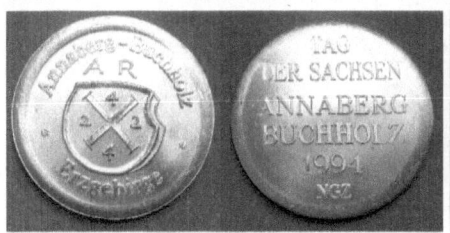 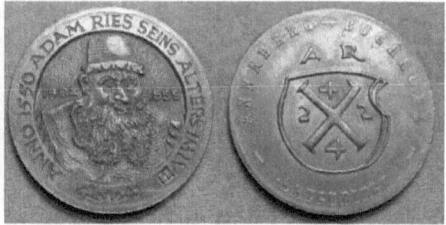

Annaberg, 1994, Medaille, **Annaberg, DDR-Zeit, Medaille,** Kupfer

1526

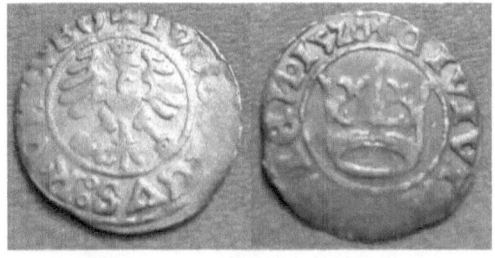

Schweidnitz, Böhmen, 1526, Groschen, Silber

Av: Umschrift um gekröntem Adler: + LUDOVICUS:R.UNG.BO
Rv: Umschrift um Krone: + CIVITATIS SWIEN.1526 [N Avers und Revers spiegelverkehrt]

Herzogtum des Königreichs Böhmen, gelegen im heutigen Polen mit der Hauptstadt Schweidnitz im ehemaligen Niederschlesien. Der jeweilige König Böhmens war über Jahrhunderte zugleich Herzog des Fürstentums SchweidnitzJauer. Von 1516 bis 1526 war es der König von Ungarn und Böhmen Ludwig II. (vergl. 1524). Nachfolgend sind drei gleiche Münzen abgebildet.

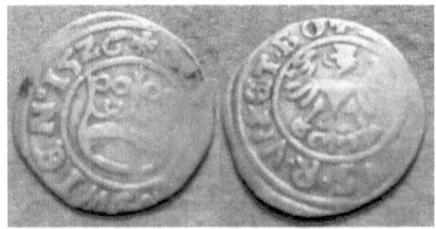 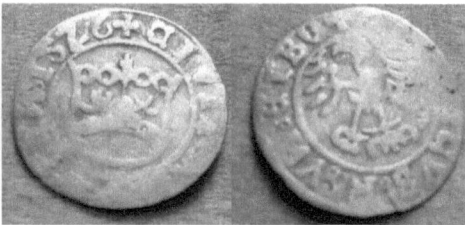

Schweidnitz, Böhmen, 1526, Groschen, Silber

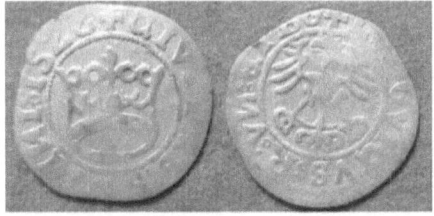

Schweidnitz, Böhmen, 1526, Groschen, Silber

Diese Münzen machten polnischen Geprägen Konkurrenz. Es gab deswegen Auseinandersetzungen mit Polen. Die unterschiedliche Schreibweise von 2 und 6 der 26 und auch der Umschrift ist auffallend.

Polen, 1526, Groschen, Silber

Das Stück ist wegen des Doppelschlages kaum identifizierbar. Die 1526 ist erkennbar.

1527

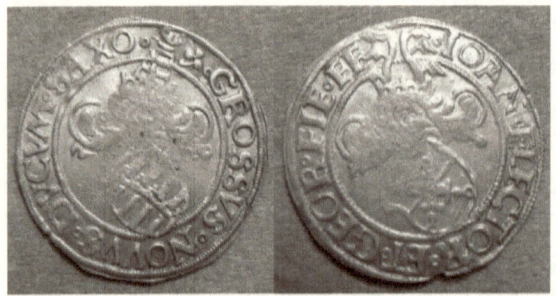

Sachsen, o.J., Zinsgroschen, Silber

Hergestellt unter Münzmeister Melchior Irmisch Annaberg in der Zeit von 15271528.

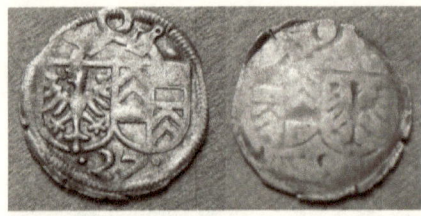 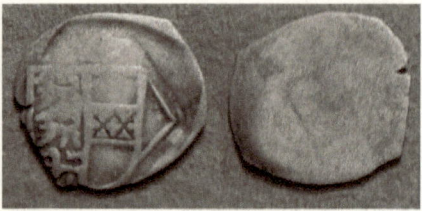

1
Nördlingen, 1527, einseitiger Pfennig, Silber

2
Kärnten, Habsburg, 1527, Pfennig, Silber

zu 1:
Geprägt unter Eberhard von Eppstein-Königstein. Nördlingen, 898 Königshof mit der Bezeichnung Nordilinga, war eine Freie Reichsstadt und erwarb Einnahmen durch ihre Fernhandelsmesse. 1505 wurde in Nördlingen die St. Georgs-Kirche mit einem 90 Meter hohen Glockenturm fertiggestellt. 1522/ 1523 wird Nördlingen evangelisch. Die gleiche Münze war bei Anbietern auch als Augsburger Pfennig ausgewiesen: Bistum Augsburg, unter Eberhard von Eppstein-Königstein (1503-1535) mit dem Wappen von Augsburg und Eppstein. Beide Ortschaften liegen unweit voneinander entfernt. Beide hatten offensichtlich die gleiche Herrschaft.

zu 2:
Erworben als 1517; man erkennt die abgegriffene 7 und davor die Z-gleiche 2.

Im heutigen Österreich, Kärnten, liegt der Bezirk St. Veit. Dort wurde die Münze geschlagen. In der dortigen Herzogsburg befindet sich heute das Stadtmuseum. Die Habsburger stellten einige Jahrhunderte den Kaiser des Heiligen Römischen Reiches.

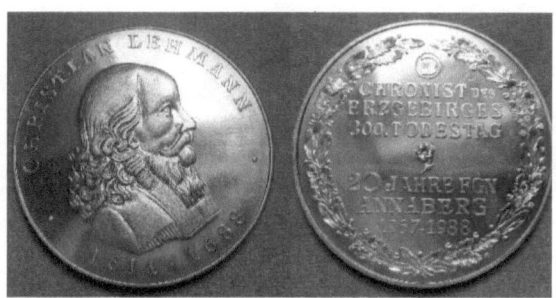

Annaberg, 1988, Medaille, Kupfer

Der Königswalder evangelische Pfarrer Christian Lehmann (geb. 1611, gest. 1688) war nicht nur ein Zeitzeuge des 30-jährigen Krieges, zu dem er der Nachwelt viele Fakten hinterlassen hat, er gilt auch als einer der bedeutendsten Chronisten des Erzgebirges. Informationen über die Jahre 1492-1559 (Lebenszeit von Adam Ries) zum Geschehen in Annaberg stützen sich auch auf Manuskripten dieses Chronisten. Die Medaille hat die Fachgruppe Numismatik Annaberg prägen lassen.

1528

 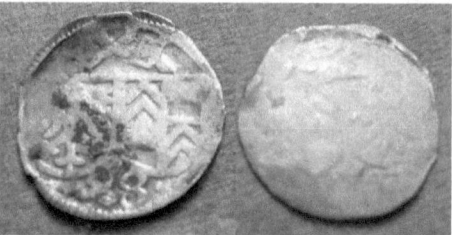

Nördlingen, 1528, Pfennig, Silber

Bei den beiden Abbildungen handelt es sich um eine Münze, die gereinigt und ungereinigt gezeigt wird.

Der schöne, wertvolle Silberglanz ist beim gereinigten Stück weg. Jedoch sind auch die Grünspanausblühungen beseitigt, ein Hinweis auf die starke Kupferbeimengung. Der Grünspan frisst mit der Zeit regelrechte Löcher in die Münze und schädigt diese, im Gegensatz zur grünen Edelpatina.

1528 erhalten die Welser vom Kaiser Karl V. als Pfand für erhaltene Kredite Venezuela zur Ausbeutung und konnten dies nutzen bis 1554. Diese Augsburger Patrizierfamilie war eng mit den Fuggern verbunden, hatten sich auch sehr stark im Bergbau in Böhmen, Thüringen und dem Erzgebirge engagiert und enorm daran verdient. Dem Versuch der Welser, Peru für sich erobern zu lassen, kam Spanien zuvor.

1528 bringen die Spanier im Zuge der Eroberung Mexikos das Getränk „Schokolade" nach Europa.

1528 stirbt Albrecht Dürer.

1528 und noch einmal 1547 wurde die Burganlage derer von Schellenberg durch Blitzschlag stark beschädigt. Daraus wurde das spätere Jagdschloss Augustusburg des

Kurfürsten von Sachsen (Bau 1568-1572). Das Geld zum Kauf der alten Burg und zum Bau des Prunkschlosses brachte das durch Bergbau und Wirtschaft blühende Land.

Moderne Silbermedaille, Schloss Augustusburg

Annaberg und Schneeberg sind Bergbaustädte, deren wirtschaftliche Entwicklung beitrug, dem Landesherren Macht, Prunk und Stellung im Reich zu sichern. Die Stadtwappen der Bergstädte sind einerseits heute nur verständlich, wenn man die Geschichte befragt, andererseits ist gerade diese der Stolz der Städte.

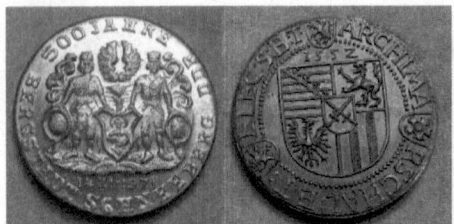 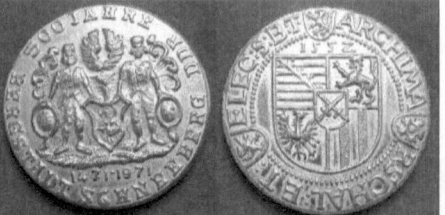

Medaille anlässlich 500 Jahrfeier Schneebergs, 1971

Avers: Stadtwappen,
Revers: Münzrückseite des Jahres 1552

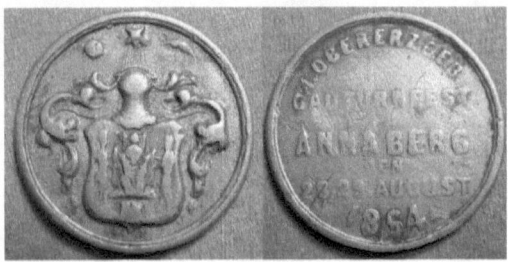

Zinnmedaille 1854, Annaberg

Avers: Stadtwappen,
Revers: Gauturnfest 1854 in Annaberg

Die Stadtwappen der Bergstädte sind einerseits heute nur verständlich, wenn man die Geschichte befragt, andererseits ist gerade diese der Stolz der Städte.

1529

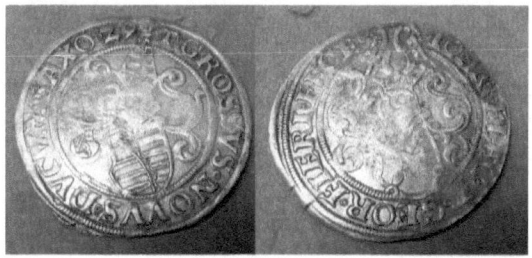

Sachsen, 1529, Groschen, Silber

Rv: T.GROSSUS.NOVUS.DUCUM.SAXO.29 = 1529, Münzmeister Funke, Buchholz

Nachgewiesen bei Keilitz (94), Keilitz/Kohl (55), Schulten (3047), nicht bei Merseburger.

Geprägt unter Johann dem Beständigem und Georg dem Bärtigen, 1525–1530. Ein großer Teil der Geldgeber für den Start des Bergbaus in Annaberg und Gewinner durch den Silberreichtum der Gruben kam aus Süddeutschland.

Nördlingen, 1529, einseitiger Pfennig, Silber
Unter Eberhard von Eppstein Königstein, dem Landesherrn Nördlingens.

Öttingen, 1529, einseitiger Pfennig, Silber

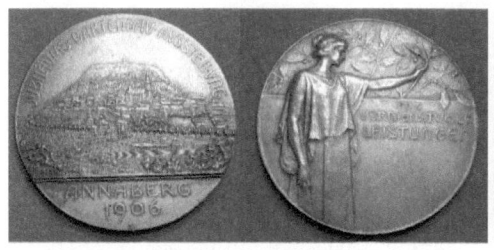

Silbermedaille, 1906, Geflügelzüchter

Auszeichnungsmedaille, Stadtrat

Auszeichnungsmedaille, Stadtrat **Auszeichnungsmedaille**, Stadtrat

Der Stadtrat von Annaberg hat mit dem Stadtbild, aber auch mit den Wappen vielfältige Auszeichnungsmedaillen fertigen lassen und Verbände haben es ihm gleichgetan.

1530

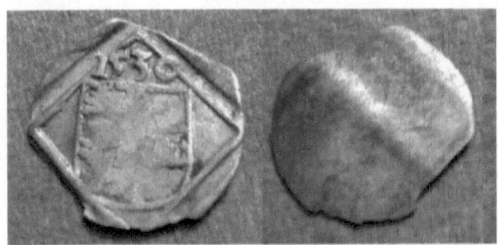

Klagenfurt, 1530, einseitiger Pfennig, Silber

Geprägt unter Kaiser Ferdinand I. (1521-1564). Auf der geprägten Seite Wappen in Raute.

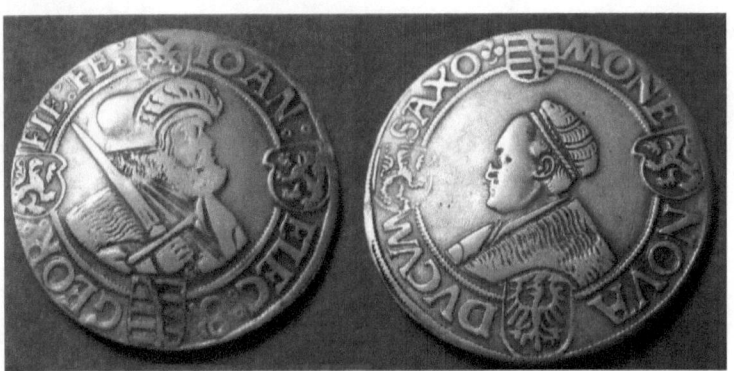

Sachsen, 1525-1530, 1 Taler, Silber

Av: Umschrift um Kurfürst mit Haube: MONE NOVA DUCUM SAXO, Kleeblatt (Annaberg)
Rv: Umschrift um Herzog Georg mit geschultertem Schwert: IOAN:ELEC:&GEOR:FIE:FE:

Münzherr dieses Talers ist Herzog Georg, der hier mit Schwert abgebildet ist. Er ließ Annaberg durch den Freiberger Bürgermeister Ullrich von Rühlein auf dem „Reißbrett" planen und anlegen. Die Stadt gehörte zu seinem herzoglichen Besitz. Deshalb wurde er durch ein Denkmal in Annaberg geehrt. Die heute mit Annaberg vereinigte Stadt Buchholz gehörte damals zum Besitz des Kurfürsten Johann, dessen Name neben

Georgs Namen in der Münzumschrift erscheint. Deshalb musste auch in Buchholz eine Münzstätte errichtet werden. Die Silberfunde waren zu mehr als 90 Prozent im Annaberger Revier. Die Gruben aus Buchholz reichten unterirdisch oft in den Annaberger Raum hinein, was die Buchholzer auch von Annaberger Gruben behaupteten.

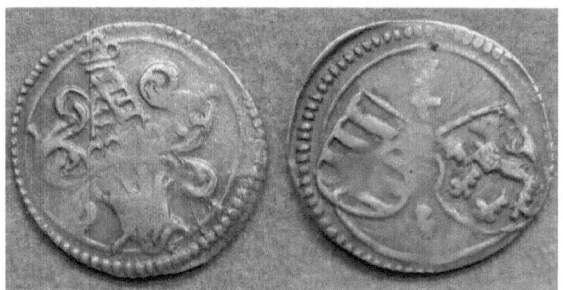

Sachsen, ohne Jahresangabe, 3 Pfennig, Silber

Verschiedene Prägewerkzeuge der Prägestätte Annaberg (Kleeblatt als Zeichen des Annaberger Münzmeisters) zeigen Variationen dieses Pfennigs. Herzog Georg prägte von 1530-1533 allein, d.h. ohne Bezug zum Kurfürst. Das zeigt sich im Fehlen der Kurinsignien auf der Münze. Er wurde in der Zeit von 1527 bis 1532, wie in der Zeit in Sachsen üblich, ohne Jahresangabe geprägt (vergl. 1532 und 1533).

1531

 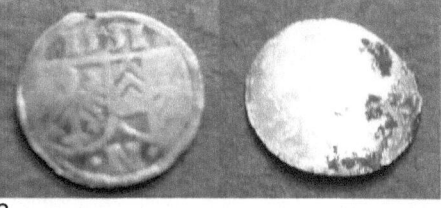

1 2

Nördlingen, 1531, 1 Pfennig, Silber

Eberhard von Eppstein Königseck, einseitige Reichsmünze
- die gleiche Münze gereinigt und ungereinigt
- der Grünspan entstand durch unsachgemäße Reinigung;
- das zweite Exemplar ist zaponiert, deshalb ist der Glanz der ungereinigten Münze nicht mehr sichtbar;

Die Stadt liegt in der Mitte des Dreiecks München-Nürnberg-Stuttgart und hat aktuell rund 20.000 Einwohner. Sie kann auf eine sehr lange bedeutsame Geschichte zurückblicken. Besiedelt war das Gebiet schon in Vorzeiten. 85 nach Christi entstand im Südteil der Stadt ein römisches Kastell. 898 wurde der dortige Königshof an den Bischof von Regensburg übergeben. Kaiser Friedrich II. kauft Nördlingen zurück und so begann die Entwicklung der Stadt zur Freien Reichsstadt. 1215 erhielt Nördlingen Stadtrecht. 1219 war die Stadt neben Frankfurt der bedeutsamste Ort der Fernhandelsmessen im deutschen Raum. 1327 wurde die Stadtmauer erbaut und rund 400 Jahre weiter ausgebaut.

1802 verlor Nördlingen den Status der Freien Reichsstadt. 1806 wurde Nördlingen königlich-bayrische Landstadt. Ihre heutige Größe erlangte die Stadt durch die Gebietsreform in den siebziger Jahren des 20. Jahrhunderts. Damals wurden zehn umliegende Gemeinden eingemeindet.

Dargestellt sind links das Wappen mit dem Reichsadler als Symbol der Freien Stadt und daneben das Stadtwappen. Der Reichsadler ist noch heute das Stadtwappen Nördlingens. Die Münze ist ein Beispiel für die vielen, heute weniger bekannten, jedoch ehemals bedeutsamen Ausgabeorte von Münzen.

Die wenigen noch existenten Exemplare werden durch Museen und Numismatiker als Zeitzeugen bewahrt.

In Annaberg wurde 1530 durch Nikolaus Günther auf der Großen Kirchgasse 4 (später Nr. 12) die erste Buchdruckerei gegründet. Im Jahr 1533 endete der Bau der Annenkirche.

Annaberg und Schwarzenberg, 1983, Medaille, Kupfer, Messing, Eisen, Eisen verkupfert,

Die Medaille des Kulturbundes der DDR zur Erzgebirgsluftfahrt nutzte, wie viele andere Medaillen, das Motiv der Annenkirche. Die abgebildeten Medaillen (Kupfer, verkupfert, messingfarben, silberfarben) weisen u.a. am Randstab Unterschiede auf.

1532

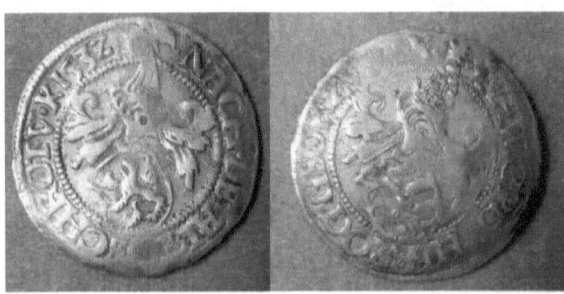

Sachsen, 1532, Groschen, Silber

Av: behelmtes Wappen des Herzogtums Sachsen, Perlkreis, Umschrift: NAW GROS HERZOG GEORGEN ZU SAX, Münzzeichen Kleeblatt = Annaberg, äußerer Perlkreis
Rv: behelmtes Wappen der Markrafschaft Meißen, Perlkreis, Umschrift: NACH.DE.ALTE.SCHROT.V.K1532, Perlk.

1496 wurde auf Veranlassung Herzog Georgs wegen der reichen Silberfunde am Schreckenberg (1491/92) die Stadt Annaberg gegründet. Bis 1840 wurden 350.000 Tonnen Silber aus diesem Revier gefördert. Beim Kilopreis von etwa 1.000 Euro entspricht dies einem Gegenwert von 350 Mrd. Euro. Daneben wurden in dem Revier reiche Kupfervorkommen, Kobalt, ... und ab 1943 Uran gefördert.

1498 erhielt die Stadt das Münzrecht. Die Schreckenberger wurden ab 1498 geprägt.

1499 wurden Frohnau, Geyersdorf und Kleinrückerswalde, sämtlich alte Besiedlungen, aus dem Herrschaftsgebiet der Wolkensteiner herausgelöst. In Wolkenstein wurden schon vor 1200 Münzen geprägt. Es ist anzunehmen, dass die Wolkensteiner später ihr Silber diversifiziert haben, um der öffentlichen Aufmerksamkeit zu entgehen und das Bergregal zu unterlaufen. Das ist in dem Wolkensteiner Revier offenbar recht lang praktiziert worden.

1502 wird der Grundstein zur Annenkirche gelegt, 1525 wird sie fertiggestellt. Bis 1532 dauert die Vollendung des Turms (Höhe 78,6 Meter).

1509 tritt die Annaberger Bergordnung in Kraft. Sie ist ein Meilenstein des Bergrechts. Die Stadt hatte damals mehr als 8.000 Einwohner.

1502-1512 erfolgt der Bau des Franziskanerklosters. In Gesamtheit wurde es 1518 fertiggestellt (Klostergebäude mit Außenlängen von 50 mal 60 m mit 4 Geschossen, weiteren Versorgungsgebäuden und unterirdischen Verbindungen). 1540 wird das Kloster aufgelöst und als Berggericht, Silberkammer, Bergmagazin und Münzstätte genutzt.

1525 erhält die Stadt eine unterirdische Quellwasserversorgung für alle Gebäude.

1530 wird eine Feuerlöschordnung für die Stadt beschlossen. Sie hat nun bereits 12.000 Einwohner. Buchholz hat mehr als 2.000 Einwohner.

1531 gehört der Rechenmeister Adam Ries der Kommission der Abnahme der Bergrechnungen an.

1532 wird er Gegenschreiber im Bergamt Annaberg.

1533 ist die Pflasterung des Marktplatzes abgeschlossen.

1537 ist das Jahr der höchsten Silbererzförderung im Revier. Daneben arbeiten mehr als 600 Kupfergruben.

1540 umschließt eine Stadtmauer als Schutz die Stadt. 1550 beschäftigte Barbara Uthmann, Verlegerin für Bortenerzeugnisse, Fundgrübnerin, Stadträtin, fast 1.000 Frauen.

1558 geht der Silberreichtum der Gruben stark zurück. Der Münzmeister hatte Unregelmäßigkeiten in seiner Abrechnung. Beides war Grund, die Münzstätte in Annaberg zu schließen und sie nach Dresden zu verlegen.

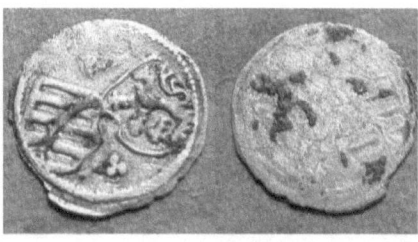 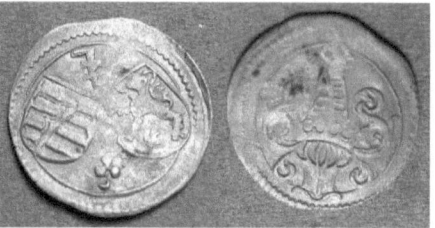

Sachsen, 1530-1533, 1 Pfennig, Silber, **Sachsen, 1530-1533, Dreier**, Silber

Die undatierten Münzen des Zeitraums 1530-1533 werden willkürlich dem Jahr 1532 zugeordnet.

1533

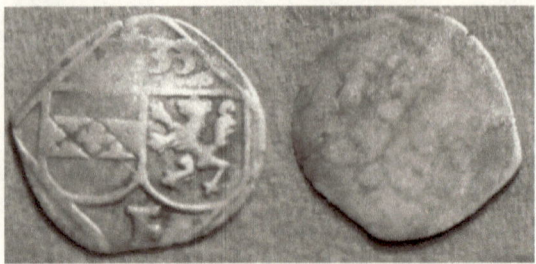

Graz, 1533, einseitiger Pfennig, Silber

Über den zwei Wappen die Jahreszahl 1533, unter den Wappen ein F. Diese Münze des Heiligen Römischen Reichs wurde unter Kaiser Ferdinand geprägt.

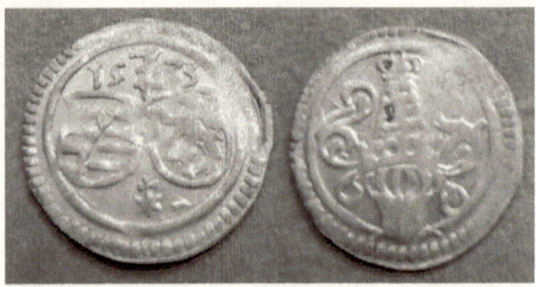

1
Sachsen, 1533, 3 Pfennig, Silber

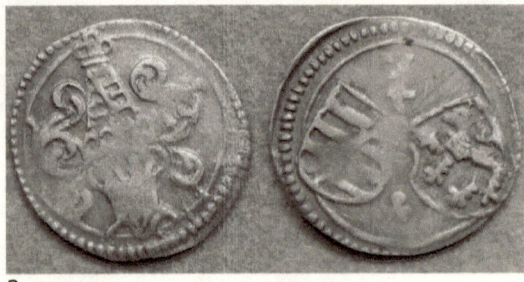

2
Sachsen, ohne Jahr, 3 Pfennig, Silber

Das Münzmotiv (2) des Münzmeisters Melchior Irmisch (Kleeblatt) der Jahre 1527 bis 1532 (zweite Münze) wird durch den neu eingesetzten Münzmeister in Annaberg (Wolf Hünerkopf, Münzzeichen Morgenstern) zunächst wiederholt (1) und nur die Jahreszahl 1533 eingefügt (erste Münze).

Aus dem direkten Vergleich sieht man die Zögerlichkeit in der Änderung des Motivs der Vorgängermünze. Die Helmzier wird weiter verwendet. Auf der Wappenseite wird das Münzmeisterzeichen Kleeblatt durch den Morgenstern für Münzmeister Wolf Hünerkopf ersetzt.
Neu wird die Jahreszahl (geteilt) links und rechts neben dem Zeichen (*) über den Wappen gesetzt. Viele deutsche Kleinmünzen hatten schon die Jahreszahl. Die Wappen wurden leicht gerade gestellt.

(*) Das Zeichen ist eine 7 in der eine 2 in Form „Z" gesetzt wurde. Dieses Zeichen steht auf den Pfennigen, Dreiern und Guldengroschen, die Georg allein ausgeben ließ (1530-1533).

G für Georg ist der 7. Buchstabe des Alphabets, das B für seine Frau Barbara der 2. Buchstabe. Die Erklärung, dass es sich bei diesem kombinierten Zeichen um die Jahreszahl 27 für 1527, d.h. für das erste Jahr der Berufung von Melchior Irmisch als Münzmeister, handele, ist nicht zutreffend.

1534

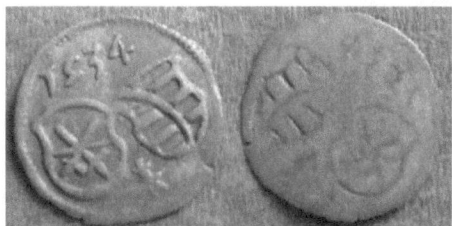

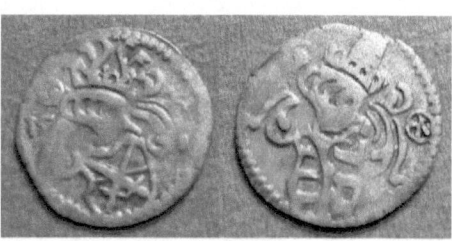

Sachsen, 1534, Pfennig, Silber
Einseitiger Pfennig von 1534 mit Morgenstern

Sachsen, 1534, Dreier, Silber
Münzmeisterzeichen Kreuz im Kreis
(Jahreszahl unkorrekt)

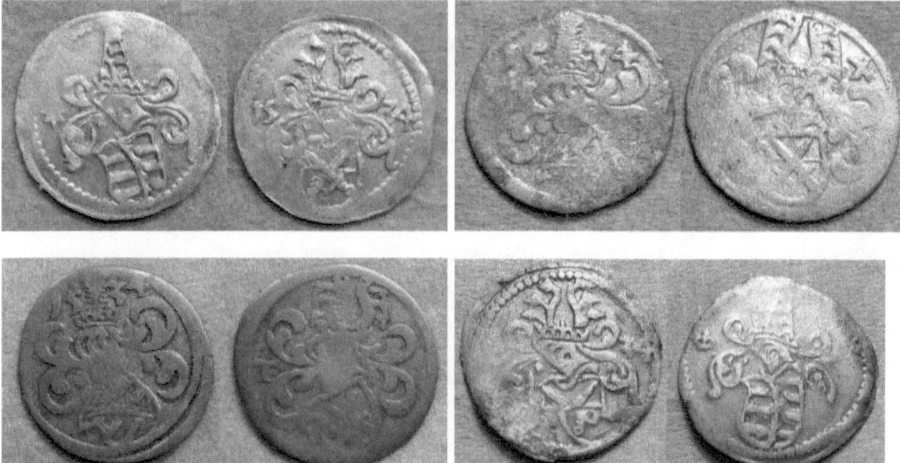

Sachsen, 1534, Dreier, Silber

Die Dreier, Kreuz im Kreis bzw. Morgenstern (Annaberg), X (Schneeberg), T links mittig (Buchholz), Lilie (Freiberg), zeigen die Münzstätten, die das vor Ort geförderte Silber vermünzten. Alle diese Münzen existieren in Varianten, weil der Prägestock manuell immer wieder neu geschnitten und durch den Prägevorgang verschlissen wurde. Münzmeister Nickel Streubel, Münzzeichen Kreuz im Kreis, prägte im Zeitraum 1539-1545.

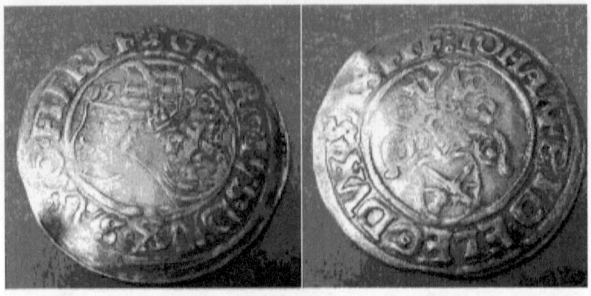

Sachsen, 1534, 1 Groschen, Silber

Dieser Groschen stammt aus dem Angebot eines renommierten Auktionshauses als Nr. 2080, ausgewiesen als Annaberger Münze. Beim Prüfen stellte sich heraus, dass es sich um einen Freiberger Groschen handelt.

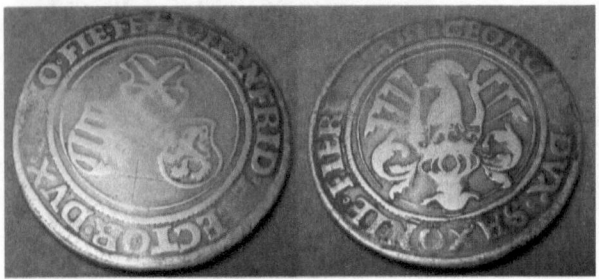

Sachsen, 1534, ½ Taler, Silber
Mzz.: Morgenstern - Annaberg

1535

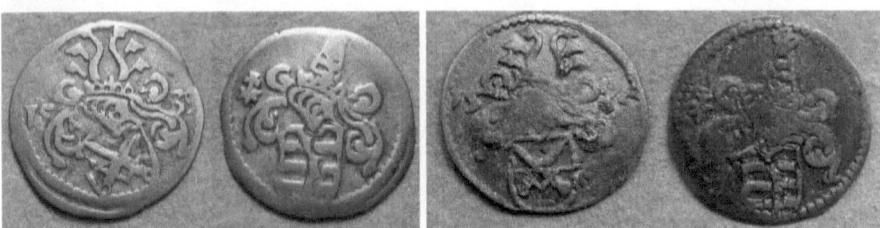

Sachsen, 1535, Dreier, Silber **Sachsen, 1535, Dreier**, Silber
Münzzeichen Morgenstern, Annaberg – unterschiedliche Prägestempel

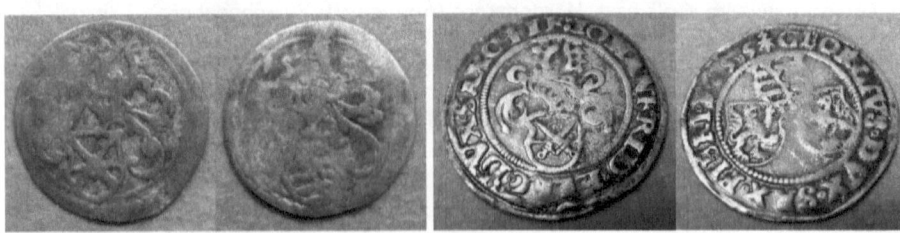

Sachsen, 1535, Dreier, Silber **Sachsen, 1535, Groschen**, Silber
T - links oben Morgenstern

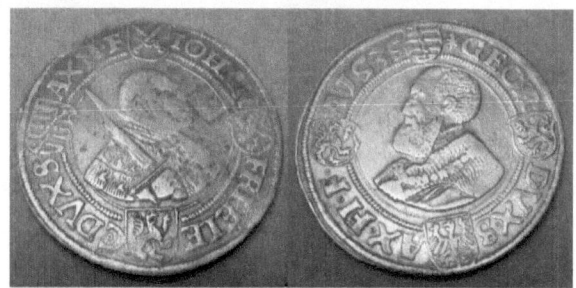

Sachsen, 1535, 1 Taler, Silber, Morgenstern, Annaberg

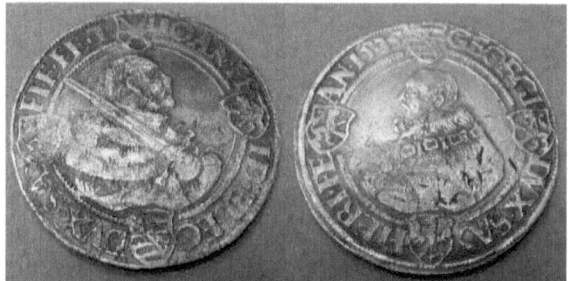

Sachsen, 1535, 1 Taler, Silber, T, Buchholz

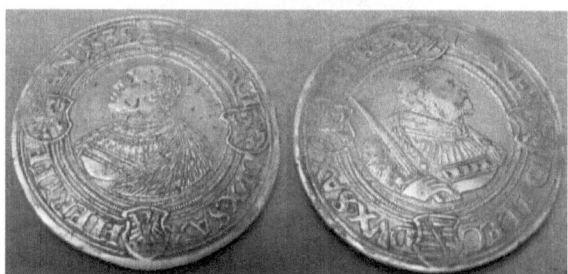

Sachsen, 1535, 1 Taler, Silber X, Schneeberg

Die verschiedenen Prägestätten und die vielen deutlichen Stempelunterschiede sind für Prägungen dieser Zeit charakteristisch. Das soll in dem Zeitabschnitt u. a. dargestellt werden. Zu der Zeit galt das Münzzeichen T für Buchholz und X für Schneeberg.

1530 ließ der Kurfürst die Schneeberger Münze bis 1533 schließen. Die Münzstätte Zwickau wurde wiedereröffnet, um minderwertige Münzen zu prägen. 1534 wird die Zwickauer Münze nach Schneeberg verlegt und war dort aktiv bis 1551.

Münzmeister Sebastian Funke erbaute sich 1539/40 ein stattliches Haus. Er hatte auch eine eigene Grube. Alle meinten, die Grube sei eine Torheit, weil dort nichts zu finden sei. Die reiche Ausbeute veranlasste ihn, der Grube den Namen „Fruchtbare Torheit" zu verleihen. Auf jeden Fall wäre eine eigene Grube ein gutes Mittel, aufgekaufte oder anderweitig gewonnene Silberbestände zu offizialisieren.

Der Auftrag an den Münzmeister, zu Dumpingpreisen Silber für den Kurfürsten aufzukaufen, gibt andererseits Spielraum, selbst preiswert an Silber zu gelangen. Hier sind nur Spielräume, nicht deren Umsetzung aufgezeigt.

1536

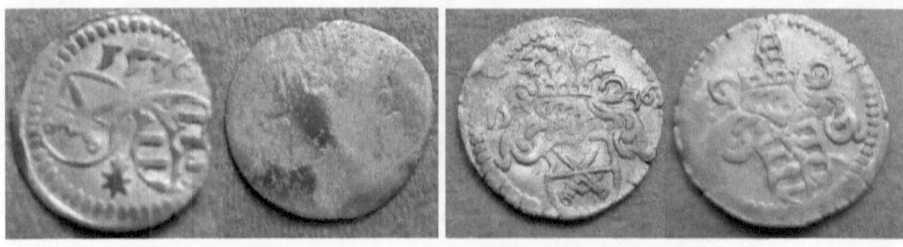

Sachsen, 1536, eins. Pfennig, Silber **Sachsen, 1536, Dreier**, Silber

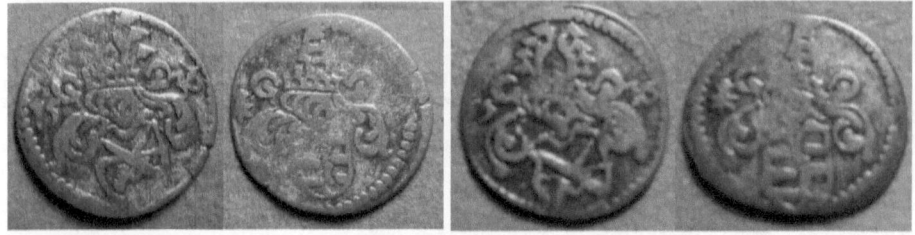

Sachsen, 1536, Dreier, Silber **Sachsen, 1536, Dreier**, Silber

Alle vier Stücke sind mit dem Münzmeisterzeichen Morgenstern für Wolf Hünerkopf, Annaberg gekennzeichnet. Die Dreier sind unterschiedlich, vergl. u.a. Helmzier.

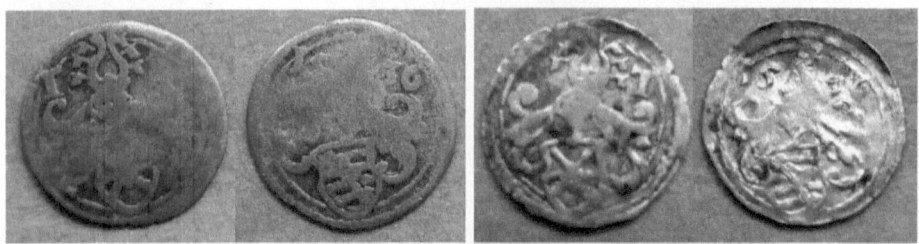

Sachsen, 1536, Dreier, Silber

T für Sebastian Funke, Buchholz, links, beim zweiten Stück rechts oben.

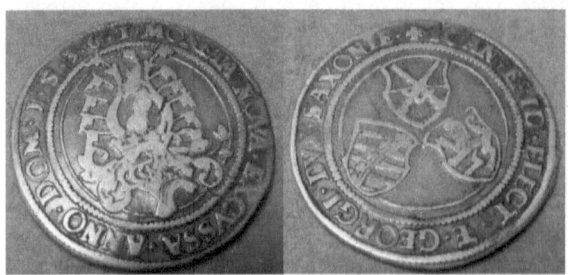

Sachsen, 1536, ½ Taler, Silber, Münzzeichen T für den Münzmeister der Münzstätte Buchholz.

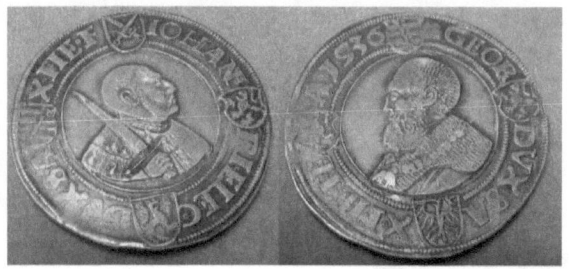

Sachsen, 1536, Taler, Silber, Münzzeichen Morgenstern neben dem Wappen vor dem G von Georg.

1537

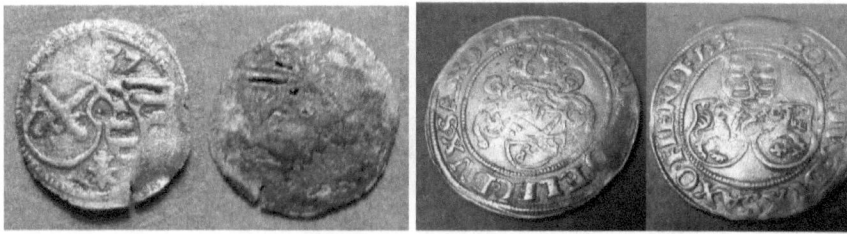

Sachsen, 1537, Pfennig, einseitig, Silber

Sachsen, 1537, Groschen, Silber

Beide Stücke wurden unter dem Annaberger Münzmeister Wolf Hünerkopf hergestellt.

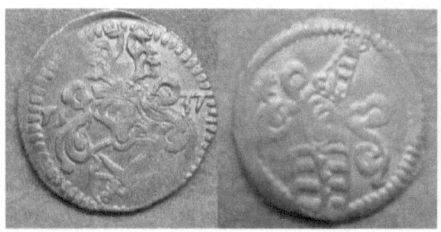
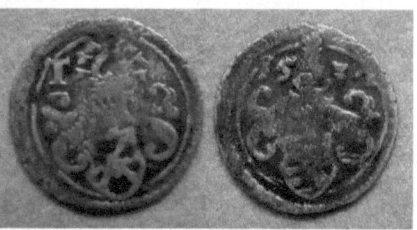

Sachsen, 1537, Dreier, Silber Morgenstern,

Sachsen, 1537, Dreier, Silber
T – Buchholz, 1537 sieht aus wie 1531

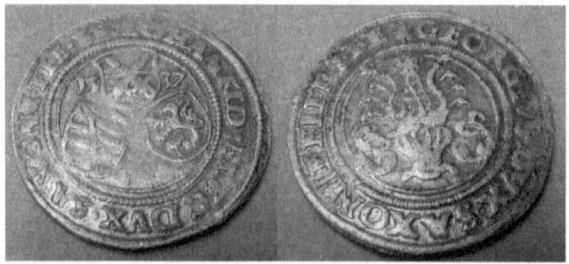

Sachsen, 1537, ¼ Taler, Silber, Morgenstern,

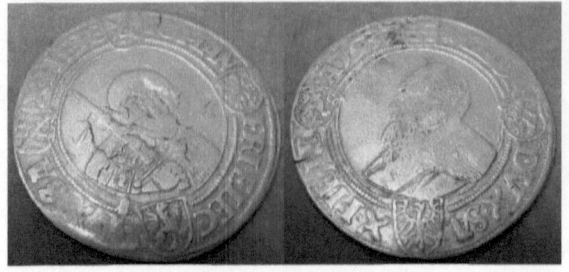

Sachsen, 1537, Taler, Silber, Morgenstern,

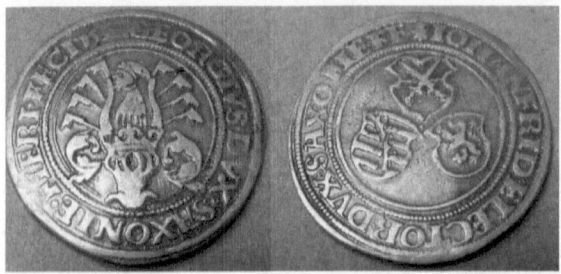

Sachsen, 1537, ½ Taler, Silber, Morgenstern,

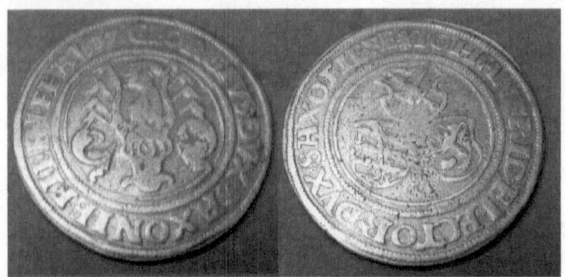

Sachsen, 1537, ½ Taler, Silber, Morgenstern,

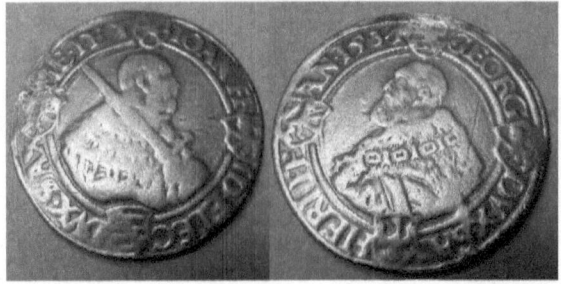

Sachsen, 1537, 1 Taler, T-Buchholz, Jahr sieht aus wie 1531

1538

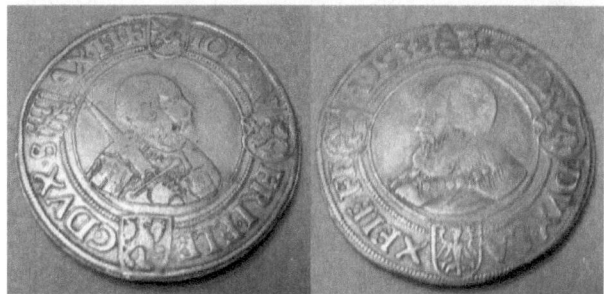

Sachsen, 1538, 1 Taler, Silber

Beide Taler sind unter Aufsicht von Wolf Hünerkopf geschnitten worden. Obwohl beide im gleichen Jahr gefertigt wurden und auch die Umschriften identisch sind, ist am Kragen, am Halten des Schwertes und an anderen Details zu erkennen, dass Unterschiede bestehen. Obwohl das zweite Stück gut ausgeprägt ist, sind einzelne Details am ersteren Stück besser zu erkennen.

Zu dieser Zeit gab es sehr viel Silber in Annaberg. Die Münzherstellung war eine manuelle Massenproduktion. Obwohl qualitätsvolle hochwertige Münzen mit hohem Silbergehalt geschlagen wurden, stand die Ausprägungs- qualität nicht im Vordergrund. Viel wichtiger war ihre Werthaltigkeit, d.h. ihr Silbergehalt.

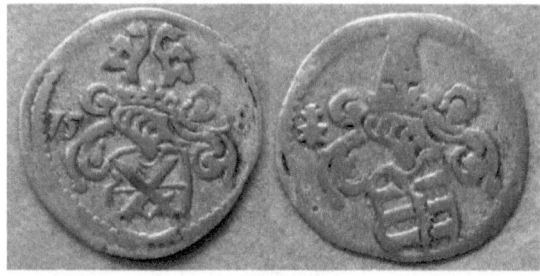

Sachsen, 1538, Dreier, Silber

Adam Ries hinterließ Daten zu den Annaberger Fördermengen gemessen in:
 Gewichtsmark Bergzentner=110 Pfund
 Feinsilber in Mark Kupfer in 110 Pfund

1527 9.118 101

1530	10.617	115
1533	12.617	45
1536	28.594	67
1539	13.854	29
1542	8.906	61
1545	8.724	290
1548	17.487	310
1551	21.288	230
1554	14.068	1070
1557	10.721	928
1559	7.737	1309

Die Diskontinuität der Ausbeute weist auf das zufällige Bergglück hin. Zu 1538 gibt es eine separate Veröffentlichung von Walter Schellhas „Der Rechenmeister Adam Ries und der Bergbau" des Jahres 1974.
Das Besondere: Faksimile von Original von Adam Ries, Übersetzung und Kommentare.

Einen Ausgleich für die Kontinuität der Münzproduktion schuf die herzogliche Silberkammer.

1539

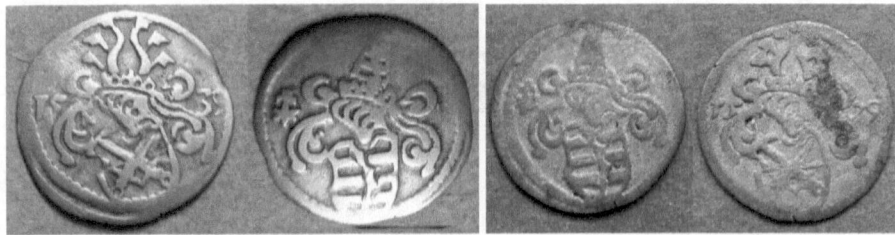

Sachsen, 1539, Dreier, Silber
Münzmeisterzeichen - **Morgenstern**, Jahreszahl liest man bei dem 1. Stück als 39, beim 2. als 29

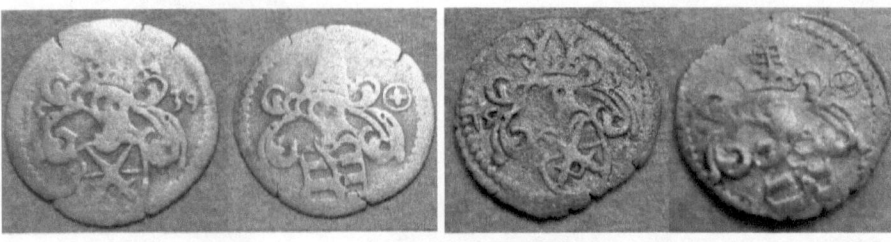

Sachsen, 1539, Dreier, Silber Münzmeisterzeichen - Kreuz im Kreis,

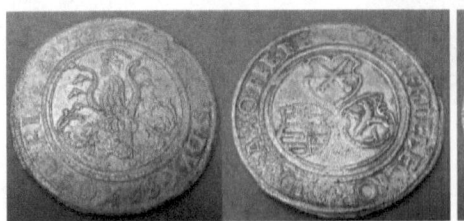

Sachsen, 1539, ½ Taler, Silber
Münzmeisterzeichen - Kreuz im Kreis

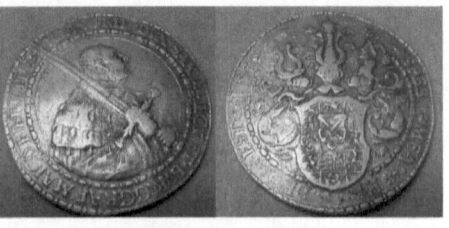

Sachsen, 1539, Doppeltaler, Silber
Unter Johann Friedrich dem Großmütigen (1532–1547)

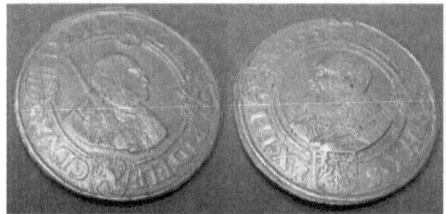

Sachsen, 1539, Taler, Silber
Münzmeisterzeichen - Morgenstern

Sachsen, 1539, Taler, Silber
Münzmeisterzeichen - Kreuz im Kreis

Wolf Hünerkopf hat nach Ende seiner Tätigkeit als Münzmeister in Annaberg das Recht erhalten, in seinem Wohnhaus sächsische Münzen zu prägen. Das hat er unter dem Münzzeichen „6-strahliger Stern" genutzt. Ihm folgte Münzmeister Nickel Streubel 1539, der als Münzmeisterzeichen ein Kreuz im Kreis verwandt hatte.

1540

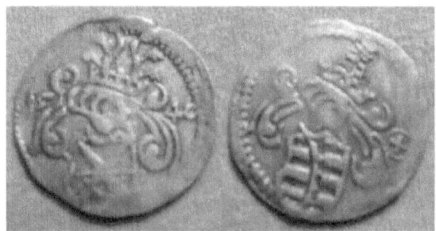

Sachsen, 1540, Dreier, Silber **Sachsen, 1540, Dreier**, Silber

Münzzeichen Kreuz im Kreis für den Annaberger Münzmeister Nickel Streubel. Damit ist das eine Münze der damals herzoglichen Linie Sachsens. Zunächst erscheint die erste Münze insgesamt besser erhalten zu sein, blickt man jedoch auf das Kurwappen, so sieht man beim deutlich abgegriffenerem Stück eine bessere Profilierung des gesamten Mittelteils.

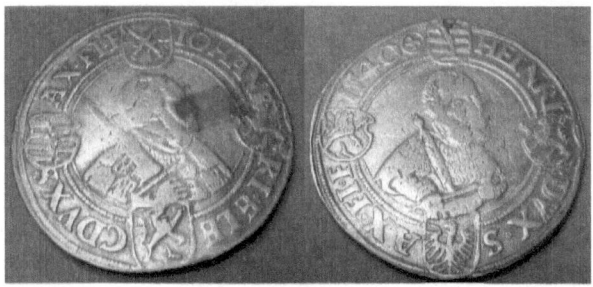

Sachsen, 1540, Taler, Silber

Av: IOHAN FRI.ELEC DUX SAX.FI.F
Rv: HENRI.DUX.SAX.FI.F 1540 + (Kreuz im Kreis)

Das Bild Johann Friedrichs als Kurfürst gehört auch auf die herzogliche Münze. Auf der Rückseite ist der Landesherr, der dem Kurfürsten unterstehende Herzog Heinrich, dargestellt.

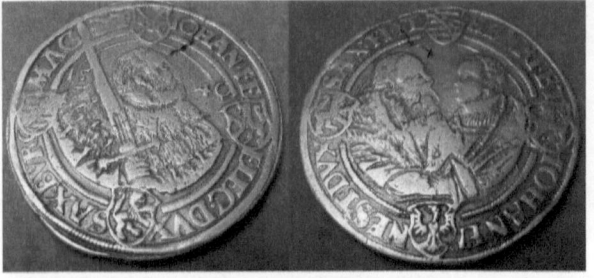

Sachsen, 1540, Taler, Silber
Diese Münze weist das Münzzeichen T auf beiden Seiten oben links neben dem Wappen aus. T steht für das zu der Zeit kurfürstliche Buchholz.

Sachsen, 1540, einseitiger Pfennig, Silber

Das Münzzeichen Kreuz im Kreis unter den beiden Wappen ist offensichtlich schon beim Schneiden des Stempels verunglückt.

1541

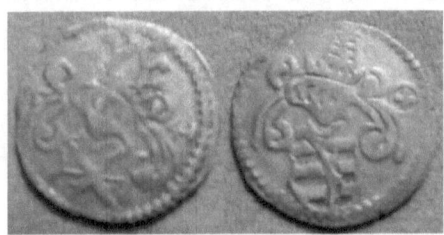

Sachsen, 1541, Dreier, Silber

Kreuz im Kreis – Münzmeister Nickel Streubel, Annaberg

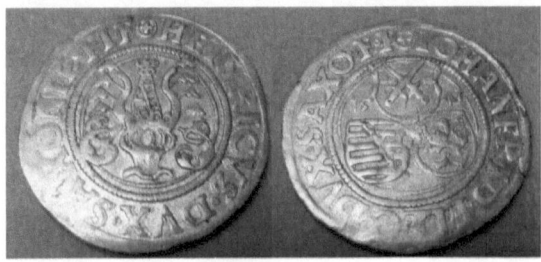

Sachsen, 1541, ¼ Taler, Silber
Johann Friedrich, Heinrich, Kreuz im Kreis – Nickel Streubel, Annaberg

Sachsen, 1541, ¼ Taler, Silber
Johann Friedrich, Münzzeichen T - Buchholz

Sachsen, 1541, Taler, Silber
Johann Friedrich, Heinrich, Kreuz im Kreis – Nickel Streubel, Annaberg

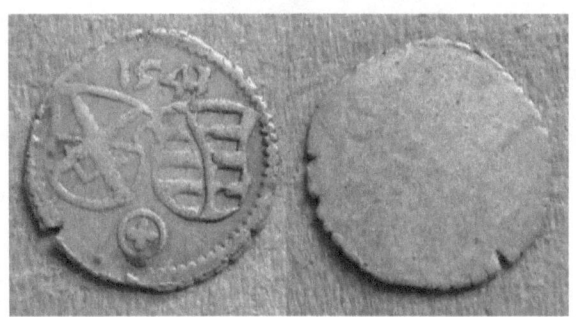

Sachsen, 1541, einseitiger Pfennig, Silber
Johann Friedrich, Heinrich, Kreuz im Kreis – Nickel Streubel, Annaberg

1542

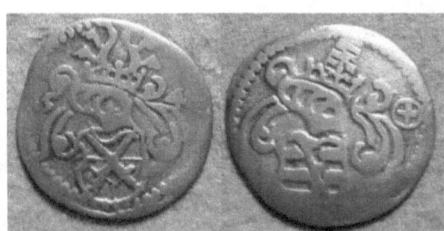

Sachsen, 1542, Dreier, Silber
Münzzeichen Kreuz im Kreis,
Nickel Streubel, Keilitz Nr. 213

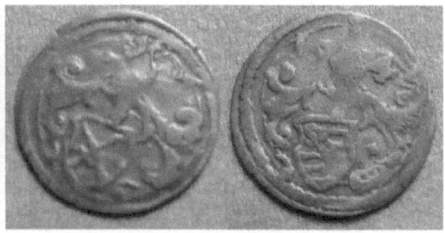

Sachsen, 1542, Dreier, Silber
Münzzeichen T, Münzmeister Sebastian
Funke, Buchholz o. Schneeberg, Keil. 218

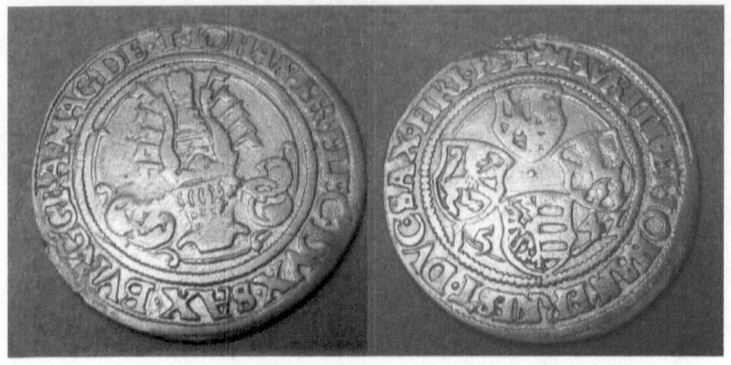

Sachsen, 1542, ¼ Taler, Silber
Münzzeichen T, Münzmeister Funke Sebastian

Av: Wappenhelm, Umschrift: IOHAN.FR.ELEC DUX.SAX.BURGGRA.MAGDE.T.

Rv: Umschrift um Wappen: Kurwappen u Hgtm. Sachsen, Lgft. Thüringen, Mgft. Meißen, Bgft. Magdeburg: MAURITI.ET.IOHAN.ERNEST.DUC.SAX.FIRI.FE.T

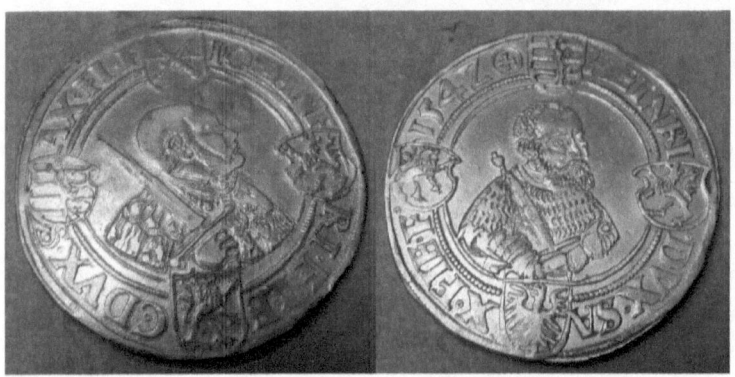

Sachsen, 1542, 1 Taler, Silber

Münzzeichen Kreuz in Kreis – Münzmeister Nickel Streubel, Annaberg, Fürst Heinrich mit Zweihänder-Schwert in der rechten Hand,

Sachsen, 1542, Pfennig, Silber **Sachsen, 1542, Pfennig**,
Silber Kreuz im Kreis - Annaberg T – Buchholz

1543

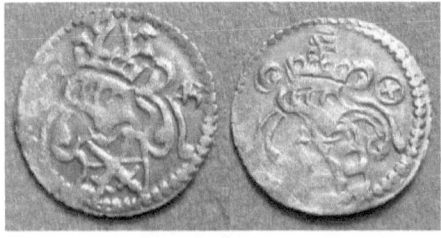 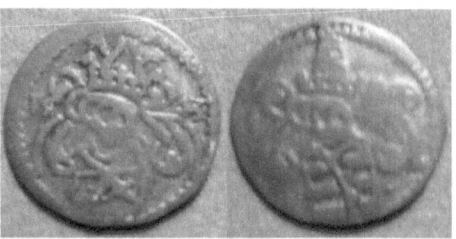

Sachsen, 1543, Dreier, Silber
Kreuz im Kreis – Annaberger Münzmstr.

Sachsen, 1543, Dreier, Silber
Kreuz im Kreis – Annaberger Münzmeister

Bei der ersten Münze grenzt sich das Münzzeichen Kreuz im Kreis deutlich von Helm und Rand ab, bei der zweiten geht das Münzzeichen in die Zeichnung des Helms über.

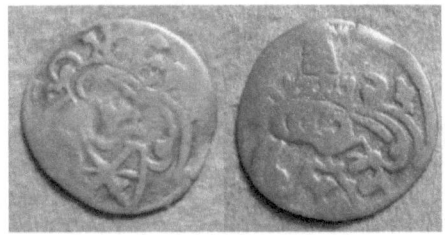

Sachsen, 1543, Dreier, Silber
Eichel – Annaberger Münzmeister. Vergleiche Keilitz 215.1.

Annaberg, 2002, 35 mm Medaille, 1000/1000Silber **Annaberg, 1923, Abzeichen**

Die Medaille auf die Wiedererrichtung des für Kriegszwecke eingeschmolzenen Denkmals zeigt den Todestag und den Eingang zu ihrem Haus am Markt. Sie wurde in den Varianten 1000 Exemplare in Feinsilber, 99 Exemplare in 333/1000 Gold sowie 49 einseitige Feinsilberklippen (48*48 mm) durch die Freiberger CMRONICA Medaillen GmbH hergestellt. Das Abzeichen anläßlich des Erzgebirgischen Sängerbundesfest in Annaberg von 1923 nutzt für seine Zwecke das Bildnis Barbara Uttmanns (so die Schreibweise auf dem Anzeichen).

Barbara Uthmann, geb. von Elterlein, (* um 1514 in Annaberg; † 14. Januar 1575 in Annaberg) war eine deutsche Unternehmerin im Erzgebirge. 15-jährig 1529 verehelicht war sie 1543 29-jährig mitten im Leben.

Die Produktion von Klöppelspitzen war letztendlich nicht nur ein Zubrot zum oftmals kärglichen Bergarbeiterlohn, sondern rettete die Familien in den Zeiten, als die Ergiebigkeit der erschlossenen Gruben versiegte. Es gibt viele durch Bergbau aufgeblühte Städte, die nach dessen Niedergang wieder völlig von der Landkarte verschwunden sind.

Spitzen, Borten, leonisches Gewebe, Perlenarbeiten (Perlentaschen etc.) und andere oftmals sehr aufwändige und viel Geschick verlangende Handarbeiten, auch Schnitzen, Massefigurenherstellung, Laubsägearbeiten, Basteln (Annaberger Adventsstern) u.ä. entwickelten sich daraus über die Jahrhunderte, so dass sich vor etwas mehr als 100 Jahren sogar ein US-amerikanisches Konsulat in Annaberg befand, welche die Importe in die USA förderte.

1544

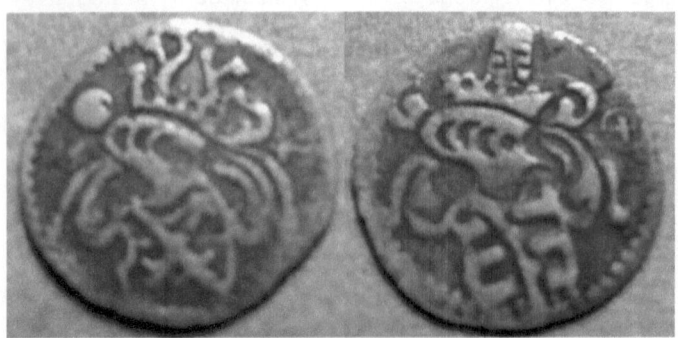

Sachsen, 1544, Dreier, Silber
Kreuz im Kreis – Münzmeister Nickel Streubel, Annaberg

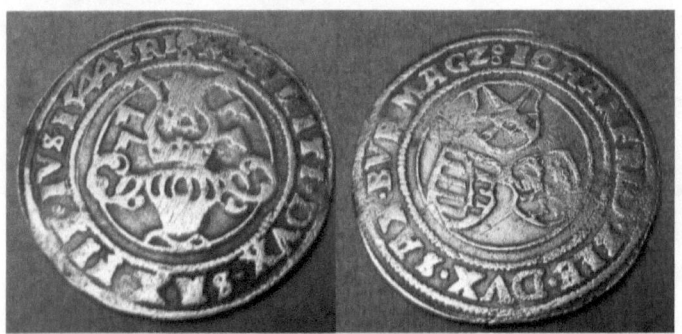

Sachsen, 1544, ¼ Taler, Silber, Freiberg

Das Münzzeichen ist undefiniert. Das Zeichen Blatt für Freiberg hat einen kurzen Stiel und kein Teil, aus dem der Stiel herauskommt. Außerdem steht beim Freiberger Stück nach der Jahreszahl FRIB, während hier FRI steht. Trotzdem ist es mit dem FRI als Münze Freibergs identifiziert. Das hier vorhandene Münzzeichen, welches dem Ehrenfriedersdorfer Fingerring ähnelt bzw. das Zeichen Eichel für Annaberg, das eine Verdickung am Stiel aber eben keinen Ring hat, sind auszuschließen, auch wenn FRI nicht auf Freiberg hinweisen würde. Denn nach den Quellen gibt es 1544 für Annaberg kein ¼ Taler-Stück und zu Ehrenfriedersdorf gibt es keine Hinweise für Prägungen größerer Münzen. An Hand der Umschrift und der sonstigen Merkmale kommt es dem Stück von Keilitz 206 am nächsten.

Av: Umschrift um drei Wappen: IOHANN FRID.ELE.DVX.SAX.BVR.MAG Z: für IOHANNES FRIDERICVS ELECTOR DVX SAXONIAE BVRGGRAVIVS MAGDEBVRGENSIS

Rv: MAVRITI.DVX.SAX.FIE.IVS 1544 FRI für MAVRITIVS DVX SAXONIAE FIERI IVSSIT 1544 FREIBERG

Auf der Münze wird Johann Friedrich als Kurfürst von Sachsen und Burggraf von Magdeburg ausgewiesen. Die Stadt war evangelisch, der Dom war katholisch. Erzbischof von Magdeburg war Albrecht von Brandenburg bis 1545. Dann wurde der Dom für 20 Jahre geschlossen. 1548 zogen Kaiser Karl V. und Georg von Mecklenburg gegen Magdeburg. Der Glaubenskrieg führte jedoch erst im 30-jährigen Krieg 1631 bei „der Magdeburger Bluthochzeit" zum Desaster. Man schätzt, dass in der durch Flammen und Waffen zerstörten Stadt 30.000 Totesopfer zu beklagen waren.

1540 wurden die Franziskaner aus dem Kloster in Annaberg vertrieben. Es wurde dort das Berggericht, die Silberkammer und die Münze eingerichtet. 1542 wurde die Münze erneut wieder an die alte Stelle in der Münzgasse gebracht.

Hiob Magdeburger (geb. 1518 in Annaberg, gest. 1595 in Freiberg) zeichnete beginnend um 1545 im kurfürstlichen Auftrag maßstabsgerechte geografische Übersichten Sachsens. Er war u.a. Theologe, Pädagoge und Kartograf. In Schwerin war er Erzieher des mecklenburgischen Prinzen. Mit 74 Jahren war er wieder tätig als Privatlehrer in Annaberg und Freiberg.

1545

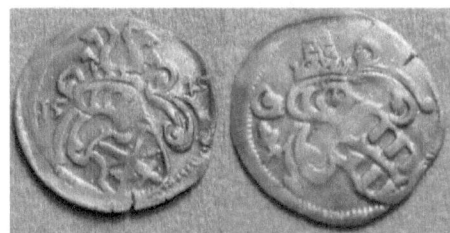

Sachsen, 1545, Dreier, Silber
Eichel am Ast, links – Annaberg,

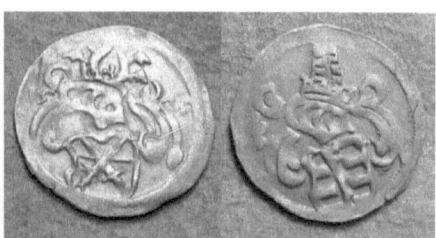

Sachsen, 1545, Dreier, Silber
Eichel o. Ast, links - Annaberg

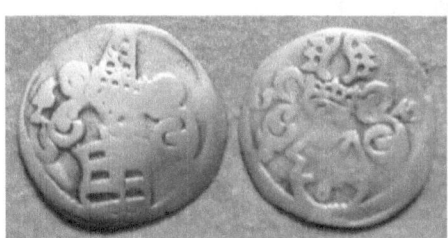

Sachsen, 1545, Dreier, Silber
Lindenblatt, links – Freiberg

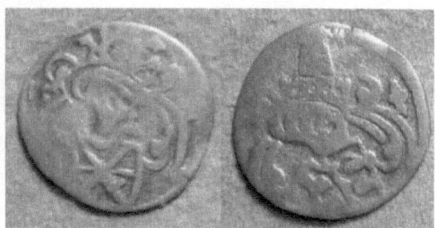

Sachsen, 1545, Dreier, Silber
Eichel o. Ast, rechts - Annaberg

Sachsen, 1545, Dreier, Silber

Sachsen, 1545, Dreier, Silber

Kurwappen, rechts oben T, T für
Sebastian Funke, Münzmeister
in Buchholz und Schneeberg,

Kurwappen, links oben T, T für Sebastian
Funke, Münzmeister in Buchholz und
Schneeberg

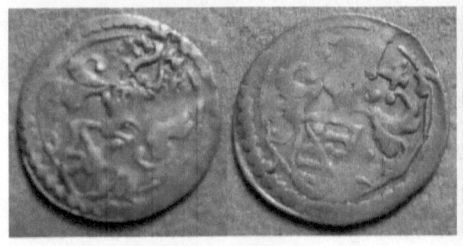
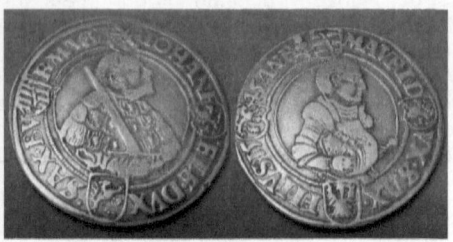

Sachsen, 1545, Dreier, Silber
Kurwappen, rechts unten T, T für
Sebastian Funke, Münzmeister in
Buchholz und Schneeberg, Keilitz 218

Sachsen, 1545, 1 Taler, Silber
Kurwappen, Eichel für Matthäus Rothe,
Münzmeister in Annaberg, Keilitz 187

1546

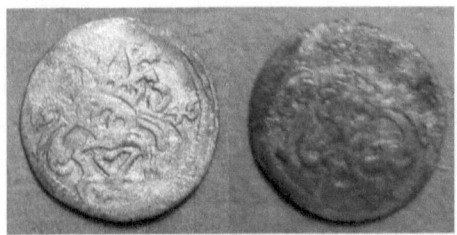

Sachsen, 1546, Dreier, Silber
Es handelt sich um das letzte Jahr mit Dreiern dieses Aussehens, der in Annaberg
geprägt wurde (siehe 1547).

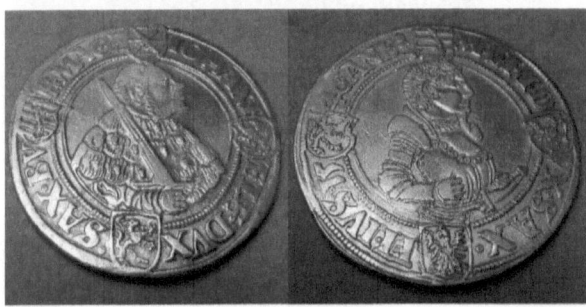

Sachsen, 1546, 1 Taler, Silber

Av: Umschrift um Brustbild Johann Friedrich mit Schwert in der Rechten:
IOHANF.ELE.DUX.SAX.BUR.MAGZ Für: Iohann Friedrich, Kurfürst von Sachsen und
Burggraf von Magdeburg
Rv: Umschrift um Brustbild Moritz mit Schwert in der Linken:
MAURI.DUX.SAX.FI.IUS.1546.ANB (Eichel) Für: Mauricius Dux Saxoniae Fiere Iussit
1546 Annaberg Münzzeichen Eichel (=Moritz, Herzog von Sachsen)

Für die Münzstätte steht hier neben dem Zeichen des Münzmeisters (Eichel) auch ANB
für Annaberg. Mit dem gleichen Stempel wurde ein dickerer Schrötling zu einem 1½-
fachen Taler geprägt. Das ist eine häufige Methode zur Herstellung von 1½-, 2-, 3-

fachen Talern. Auch Halbtalerstücke mit dem Gewicht eines Talers (also Taler) gab es. Solche Modifikationen erreichen heute fast immer Liebhaberpreise.

1547

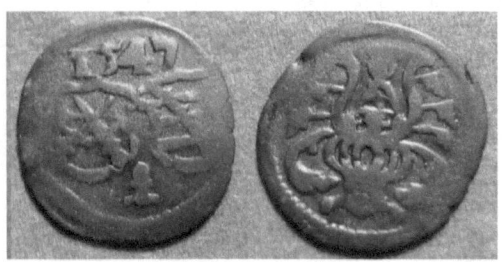

Sachsen, 1547, Dreier, Silber
Das Münzbild ist gegenüber den Vorjahren deutlich geändert.

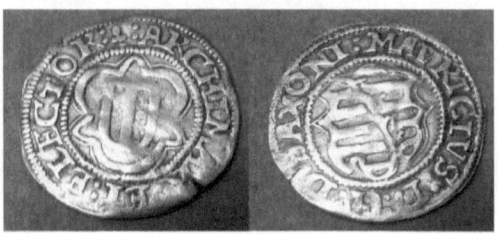

Sachsen, o.J. (nur 1547 hergestellt), 1 Spitzgroschen, 1,5 g Silber

Av: Umschrift um Wappen: MAURICIUS:D:G:SAXONI:
Rv: ARCHIMARC:ET:ELECTR: (Münzzeichen=Eichel):

Der Herrschername Mauricius (Moritz) in der Umschrift gibt den Hinweis auf die Prägezeit. Das Münzzeichen kann mit einem Kleeblatt als Münzzeichen verwechselt werden. Das Kleeblatt wurde von Melchior Irmisch 1527 bis 1532 verwendet. Von 1523 bis 1527 war Irmisch (nur) Verwalter und es wurde kein Münzzeichen verwandt.

Unter Moritz wurde als Münzmeisterzeichen die Eichel (für Matthäus Rothe) verwandt. Es gehört Phantasie dazu, sie zu erkennen. In der Literatur ist 1547 als einziges Prägejahr dieses Groschens angegeben.

Den Spitzgroschen gab es schon 75 Jahre früher. Es ist bezeichnend, dass sich Moritz (geb. 1521, gest. 1553) allein auf diesen Münzen verewigen ließ. Kurfürst war damals Johann Friedrich. Ab 1541 war Moritz Herzog des albertinischen Sachsens (nach dem Tod seines Vaters Georg des Bärtigen) und damit auch Herrscher über die Annaberger Silberreviere. 1547 wurde Moritz Kurfürst.

Er verachtete seit jeher seinen ehemaligen Erzieher Kurfürst Johann Friedrich. Der Glaubenskrieg war für Moritz vermutlich nur Instrument, um an Reichtum und Macht zu kommen. Er konfiszierte katholisches Kirchengut und bereicherte sich damit. Die lebensgroßen, massiv silbernen Apostel und anderes Kirchensilber, insbesondere auch die Ausstattung des reichen Annaberger Klosters, gehörten neben vielem anderen zu seiner Beute. Um den Raub zu bemänteln, stiftete Moritz aus konfisziertem Land und Gut u.a. Schulen.

Mit dem Kaiser zog er gegen Kurfürst Johann Friedrich in den Krieg. Johann Friedrich wurde bei der Schlacht am Mühlberg durch Moritz 1547 gefangen genommen. So bemächtigte sich Moritz, und damit die albertinische Linie, der Kurwürde und großer

Teile des ernestinischen Gebiets. Die Buchholzer Münzstätte, da nun albertinisch - beendete ihren Betrieb (1551).

Die Herstellung gemeinsamer Münzen für das albertinische und ernestinische Sachsen wurde beendet. Offiziell wurde Moritz 1548 zum Kurfürst ernannt. Erpresst hatte er sich diesen Titel schon 1547. In Sachsen wurde er als Judas bezeichnet. Der Spruch „Ich werde Dich Moritz lehren" geht wohl auf diese Person zurück.

Moritz wechselte oft die Fronten durch Eingehen verschiedener, zum Teil weitreichender politischer Bündnisse.

Er nahm an den Kämpfen stets selbst teil. Seine Rüstung, an der man noch das Einschussloch aus der Schlacht bei Sieversberg sieht, steht heute im Dom zu Freiberg. Der Schuss in den Unterleib führte zu einer Wundinfektion, die zum Tod führte. Sein Bruder August wurde als Nachfolger Kurfürst.

1548

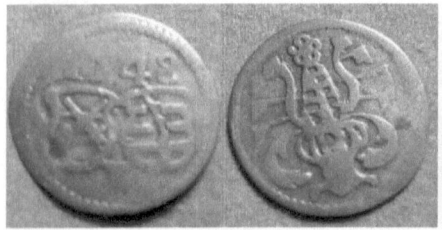

Sachsen, 1548, Dreier, Silber
T für Münzmeister Funke, Schneeberg/ Buchholz

Sachsen, 1548, Dreier, Silber
Eichel für Münzmeister Rothe, Annaberger Münzstätte

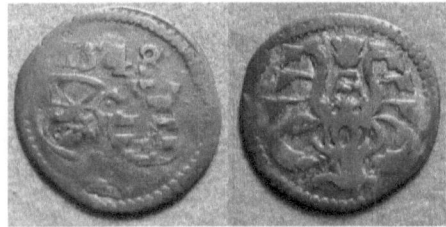

Sachsen, 1548, Dreier, Silber

Eichel für Münzmeister Rothe, Annaberger Münzstätte

Die Gestaltung der Wappen, aber auch die Lage der Wappen im Perlkreis, die Balkenanzahl sind Unterscheidungsmerkmale der vom gleichen Münzmeister im gleichen Jahr hergestellten Dreier.

Von sächsischen Münzen dieser Zeit sind Dreier heute am häufigsten erhältlich.

1548 überträgt Sachsens Kurfürst Moritz Philipp Melanchton die Aufgabe, eine neue Kirchenordnung auszuarbeiten, die im gleichen Jahr von einem Teil der protestantischen Reichsstände unterschrieben wurde.

Das war die Reaktion auf das Augsburger Interim nach der Niederlage der Protestanten bei der Schlacht von Mühlberg 1547. Erst mit dem Augsburger Religionsfrieden wurden 1555 die Kämpfe zwischen den beiden Glaubensrichtungen für lange Zeit beendet.

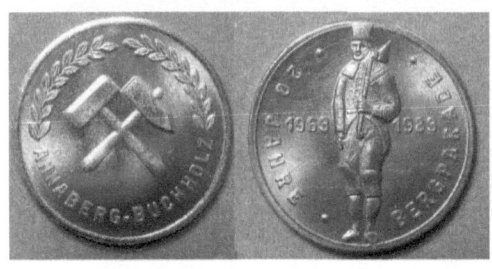 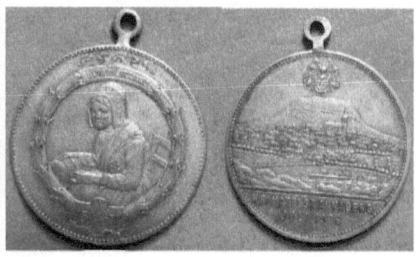

Annaberg, 1983, Medaille, Kupfer **Annaberg, 1906, Medaille,** versilbert

In Annaberg-Buchholz ist die Traditionspflege im Heute nicht nur eine Idee den Besuchern etwas zu bieten, nein mit sehr viel Aufwand und Liebe wird die erzgebirgische und bergbauliche Tradition gelebt. Das geschieht oftmals uneigennützig und voller eigener Lebensfreude. Hammer und Schlegel sind die alten Bergbauwerkzeuge der Silberbergbauzeit. Die Medaille zum Heimatfest 1906 nutzt das Motiv der Medaille zur 400-Jahrfeier und zeigt Barbara Uttmann (Schreibweise auf der Medaille).

1549

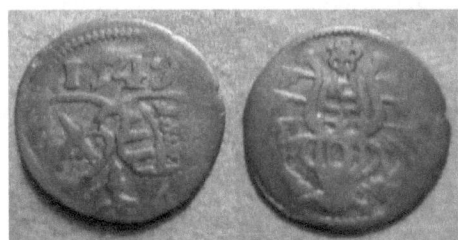 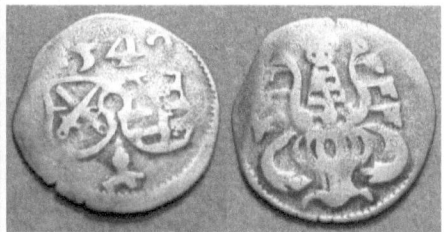

Sachsen, 1549, Dreier, Silber **Sachsen, 1549, Dreier,** Silber
Eichel für Münzmeister Rothe, Annaberg

1547 wurde auf den Krieg um die Herrschaft zwischen Johann Friedrich als Kurfürst und Moritz als ungehorsamen Neffen hingewiesen. 1547 forderte der Kurfürst unter der Androhung „Ich brenne Eure Stadt nieder oder ihr zahlt mir die Summe von ..." Geld von Annaberg. Die Stadt und weitere Gebirgsstädte wurden durch die Truppen des Herrschers geplündert.

Zusätzlich waren die Truppen von Moritz brandschatzend im Gebirge unterwegs. Letzterer hatte zwei Termine genannt, zu denen er von den Bewohnern des Gebirges 1/30 des geschätzten Gebäudewertes und 1/10 des Wertes ihres Grund und Bodens erpresste.

Wolf Hühnerkopf, der Münzmeister mit dem Münzzeichen Morgenstern, dem eigene Silbergruben und das Recht, im eigenen Hause Münzen zu prägen, übertragen worden war, wird in einem Erlass des Kurfürsten Moritz 1547 erwähnt: „.. von dem Closter Kembnitz seint Wolfen Hünerkopf auf St. Annaberg von gedachtem Kloster die drey Dörfer: Burkersdorf, Neukirchen, Claffenbach verkauft umb sieben tausend Gulden Haupt-Summe, davon die Städte St. Annaberg mit zwey tausend Gulden, Marienberg zwey tausend Gulden, Zschopa ein tausend zwey hundert Gulden, Ehrenfriedersdorf zwey hundert Gulden, und Glashütten sechs hundert Gulden. Hauptsumma Ihnen geordneten Zutag zu Unterhaltung Irer Kirchen und Schuldiener zu frieden gestellt."

Kurz,
- der Kurfürst hat die Klöster enteignet,
- der durch seine Münzmeistertätigkeit reich gewordene W. Hühnerkopf kauft die Dörfer, die vormals dem Kloster gehörten, vom Kurfürst ab,
- dieser umgibt sich mit dem Schein der Wohltätigkeit, indem er zur Unterhaltung der Kirchen und Schulen den völlig mittellosen Städten nach der Brandschatzung von den 7000 Gulden Kaufsumme insgesamt 6000 Gulden zukommen lässt. Die Sach- und Geldwerte hat er sich sowieso angeeignet, die weiteren Baulichkeiten, wie auch das Annaberger Kloster, ging in seinen Besitz über.

Zu Löhnen ein Beispiel: „Wolff Illgen wird als Oberförster angestellt". Sein Jahresgehalt wird angegeben:
- 7 Schock an Geld (7 mal 60 Pfennige),
- 34 Strich Korn,
- 52 Strich Hafer,
- ein leinenes Kleid,
- 7 Schargen Holz, (Scharge = alte Maßeinheit für geschlagenes Holz),
- Fischrecht in zwei benannten Bächen sowie
- Accidenzen (m.E. Anteil an herrschaftlichen Einnahmen, als Anreiz, Gewinne für den Herrscher zu erzielen – z.B. von jedem Scharen verkauften Holzes erhielt er 3 Pfennig).

Jedoch der „Fußknecht Matthes Wenzel in der Pockau" erhält als Jahreslohn:
- 4 Strich Korn,
- 2 Schargen Holz,

D.h. Wenzel erhielt kein Geld, keine Kleidung, keine Behausung und musste sich und seine Familie durch Nebenerwerb am Leben erhalten. Im Erzgebirge war über Jahrhunderte der Häusler typisch. Er lebte von dem, was die Natur bot und bekam durch Arbeit für den Herrn ein kleines Zubrot. Das war auch die Ursache für Schnitzerei, Klöppelei und andere sehr arbeitsaufwändige Tätigkeiten, deren Erzeugnisse zum Verkauf und zusätzlichen Broterwerb gedacht waren.

1549 wurde eine neue sächsische Münzordnung eingeführt und damit die Münzordnung vom 1534 verändert. Der Guldengroschen galt ab 1534 22 und nun 24 Zinsgroschen und zeigt die Minderung des Silbergehalts des Groschens. Die Rücknahme alter Groschen 1:1 gegen neue war ein Geschäft. Auch der Feinsilbergehalt der Dreier und Pfennige sank. Zusätzlich wurde der Münztyp Heller wieder eingeführt.

1550

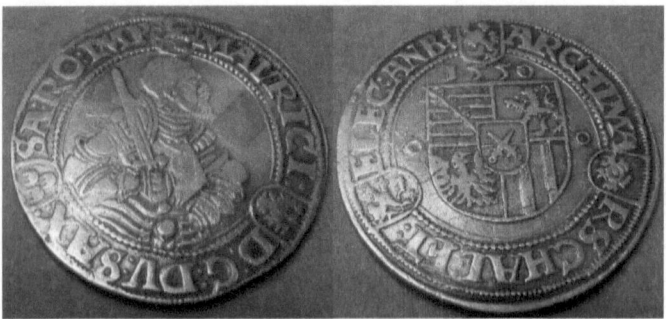

Sachsen, 1550, 1 Taler, Silber

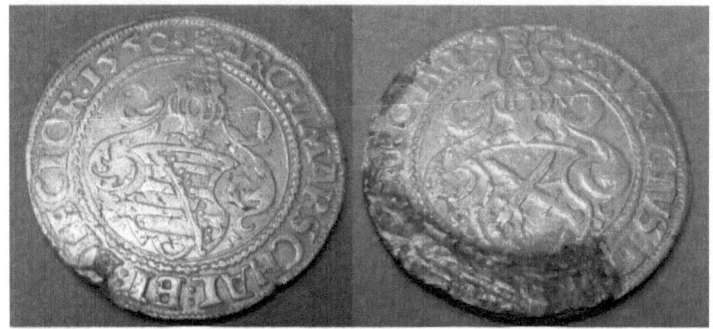

Sachsen, 1550, ½ Taler, Silber

Das Stück wurde bei der 48. Auktion „Krichelsdorf", 20. Auktion Dorau, Sammlung Kernbach, Los 2078, Eichel – Annaberg, erworben. Durch das schlechte Schließen eines Loches ist Metall über den vor der Reparatur noch guten Rand gelaufen. Bei Reparaturen von Münzen wird oft der Wert gemindert.

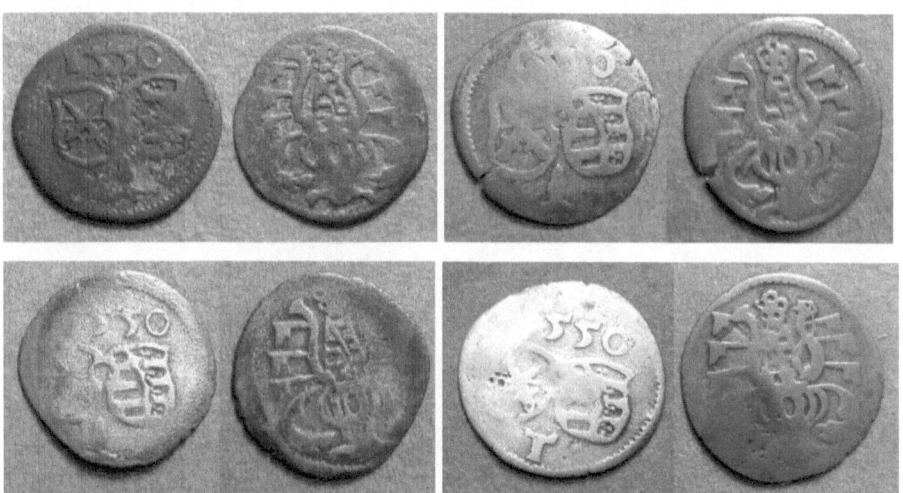

Sachsen, 1550, Dreier, Silber

Die vier Münzen sind Dreier des Jahres 1550. Bei der letzteren sieht man das T für den Münzmeister Funke. Die drei Annaberger Dreier (unten stehende Eichel) unterscheiden sich deutlich. Bei der ersten und zweiten Münze ist der Prägestempel im Gegensatz zur dritten gut zentriert. Die zweite Münze hat eine viel gröbere Zeichnung als die erste. Sie unterscheidet sich auch von der dritten durch die fette Null und andere Merkmale.

1551

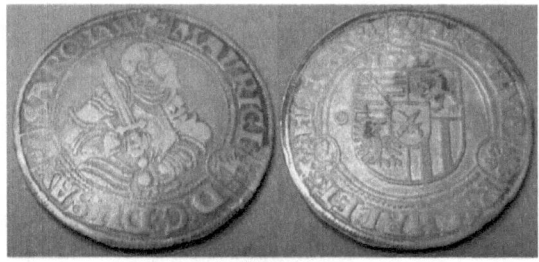

Sachsen, 1551, 1 Taler, Silber

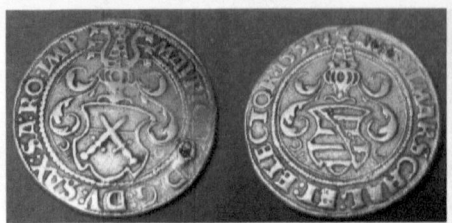

Sachsen, 1551, ½ Taler, Silber
Ein gestopftes Loch ist beim ½ Taler Avers noch deutlich sichtbar.
Wie beim Taler: Eichel – Annaberg

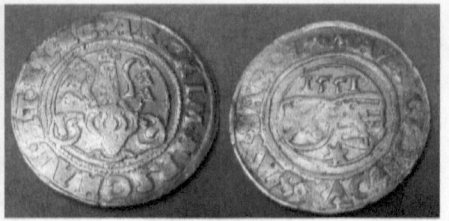

Sachsen, 1551, ¼ Taler, Silber
Stern - Freiberg

Sachsen, 1551, Dreier, Silber

Die ersten fünf Münzen tragen das Münzzeichen Eichel (Annaberg), die letzte den Stern für Freiberg. Alle sechs haben unterschiedliche Gestaltungen der Wappen. Die Ziffern stehen unterschiedlich.

1552

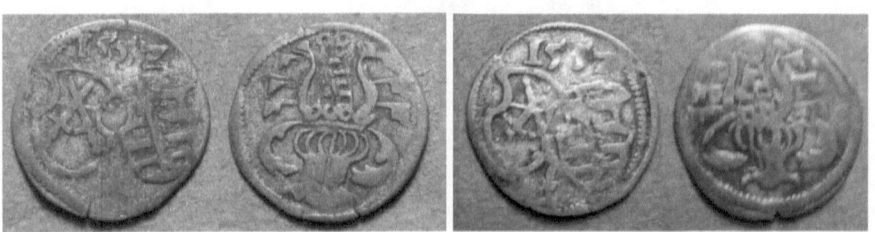

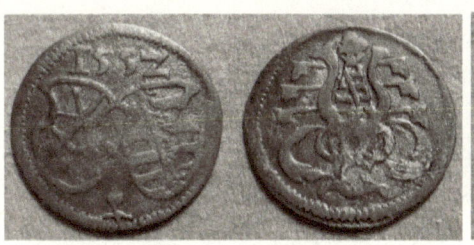 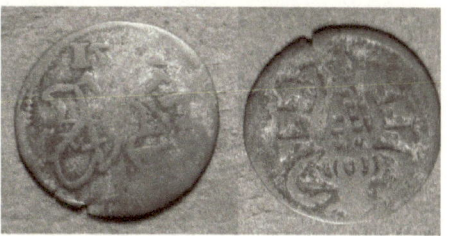

Sachsen, 1552, Dreier, Silber

Das Münzzeichen Eichel weist auf die Prägestätte Annaberg hin. Die Eichel beim zweiten Stück ist sehr dünn, beim dritten Stück eher so, wie in der Literatur beschrieben. Die Helmzier der Rückseiten weisen ebenso wie die Wappen Unterschiede auf.

Das Stadtbild Annabergs älterer und neuerer Zeit wird auf neuzeitlichen Medaillen oft genutzt. Eine Auswahl:

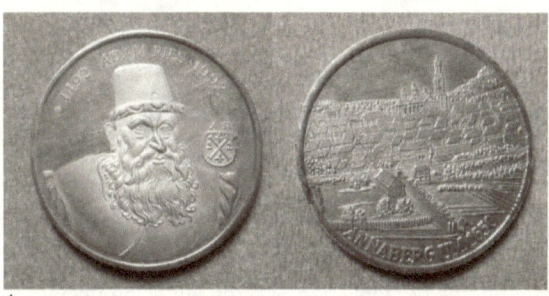

1
Annaberg, 1992, Medaille, Silber

2
Annaberg, einseitig, Plakette, Alu, eloxiert

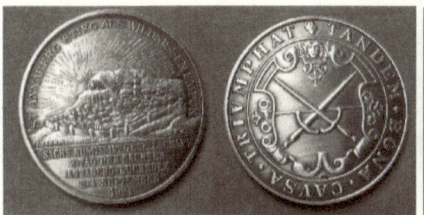

3
Annaberg, 1994, Medaille, Silber

4
Annaberg, 1994, Medaille, Silber

zu 1
Dargestellt sind auf der 20 mm Medaille das Bildnis von Adam Ries um 1550 gekoppelt mit dem Stadtbild von 1650 als Gedenkmedaille anlässlich seines 500. Geburtstages.
zu 2
DDR-Plakette, 70 mm, vermutlich PRÄMEMA-Herstellung in Sehma.
zu 3
Medaille (40 mm) der sächsischen Numismatischen Gesellschaft anlässlich des 3. Tages des Sachsen 1994 in Annaberg mit dem Motiv des Stadtbildes in Anlehnung an die Medaille zur 300-Jahrfeier aus 999/1000 Silber.
zu 4
Medaille (40mm) des sächsischen Schützenbundes mit neuerer Stadtansicht, 999/1000 Silber

1553

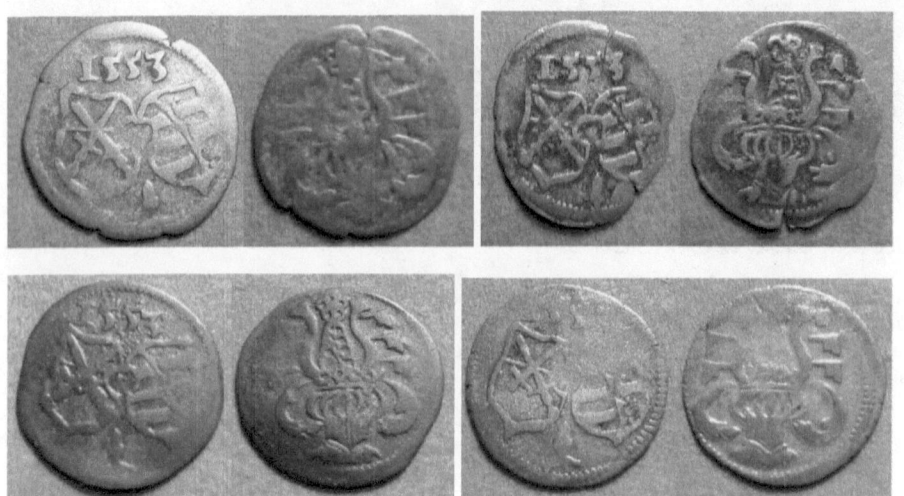

Sachsen, 1553, Dreier, Silber

Die vier Dreier wurden, wie in den Vorjahren gezeigt, mit unterschiedlichen Prägestempeln geschlagen. Zu beachten sind die Jahreszahl, die Gestalt der Eichel, die Schwertdicke, die Helmzier sowie weitere Merkmale.

1553 starb Kurfürst Moritz (geb. 1521) bei der Schlacht bei Sievershausen. Sein Bruder August (geb. 1526, gest. 1586) wird sein Nachfolger.

Der Wille seines Vaters war die Aufteilung des herzoglichen Staates auf seine beiden Söhne Moritz und August. Jedoch setzte sich Moritz durch und beanspruchte die Herrschaft für sich allein.

August wurde Administrator des Bistums Merseburg und erhielt die Ämter Freyburg, Sachsenburg, Weißensee, Sangerhausen sowie ab 1550 das Amt Wolkenstein sowie 10 säkularisierte ehemalige Klosterliegenschaften.

Als Kurfürst führte er Sachsen von einem verschuldeten (durch Kriege) zu einem der wohlhabendsten Staaten im Reich, er erweiterte das Territorium und führte zur wirtschaftlichen Entwicklung viele Neuerungen in der Landesverwaltung durch. Politisch arbeitete er eng mit dem böhmischen König, dem Kaiser und seinem Schwiegervater, dem dänischen König zusammen und setzte sich an die Spitze der protestantischen Staaten im Heiligen Römischen Reich.

Mit dem Tod von Kurfürst Moritz 1553 endete die Talerprägung mit seinem Bildnis (Av: Kurfürst in Rüstung mit geschultertem Schwert nach rechts, in Umschrift drei Wappen, Rv: fünffeldriges klares Wappen mit Kurwappen als Herzwappen, in Umschrift drei Wappen).

1553 erscheinen nun die neuen Münzen mit dem Abbild von Kurfürst August. Die Taler von August unterscheiden sich auch auf der Wappenseite. Man greift das beliebte Bild der Schreckenberger auf und der durch Engel gehaltene Wappenschild ziert nun die Rückseite des Talers des neu gekürten Kurfürsten August. Dieser Talertyp wird nur bis 1554 fortgesetzt.

1553 wird auch eine 12-feldrige Rückseite für den Taler eingeführt. Sie wird über Jahre beibehalten. Auch beim ½- und ¼-Taler verändert sich das Aussehen.
Informationen aus der damaligen Zeit gelangen ins Heute aus:

- den Aufzeichnungen der Kirchenbücher,

- den Aufzeichnungen, die landesherrlich bzw. vom Stadtrat, der Gemeindeverwaltung u.ä. veranlaßt wurden (beispielhaft sei an Phillip Badehorn [geb. 1575, Stadtschreiber und Ratsherr Annabergs] erinnert sowie an dessen Namensvetter Leonhard Badehorn [geb. 1510, gest. 1587, 1533-1535 Direktor der Annaberger Lateinschule, danach Prof. sowie ab 1537 Rektor an der Uni Leipzig, ab 1562 regierender Bürgermeister von Leipzig]),

- den privat erfolgten chronistischen Aufzeichnungen (die ersten vereinzelten Aufzeichnungen zu Annaberg nahm 1556 Chronist Matthäus Behme vor),

- den bildlichen sowie kartografischen Zeugnissen (Hiob Magdeburger schuf mit einer geographischen Karte das älteste geographische Denkmal Sachsens dieser Art) und

- den überkommenen Sachzeugen (u.a. die noch sichtbaren Zeugnisse in der Stadtarchitektur, museale Gegenstände, den Spuren in der Landschaft (so alte Gruben), numismatische Sachzeugen).

1553 sollen auf dem heutigen Marktplatz Annabergs Bänke und Linden gestanden haben.

1554

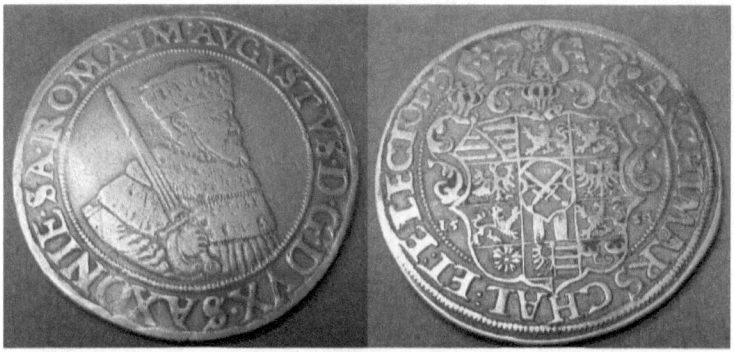

Sachsen, 1554, 1 Taler, Silber T steht für Münzstätte Schneeberg

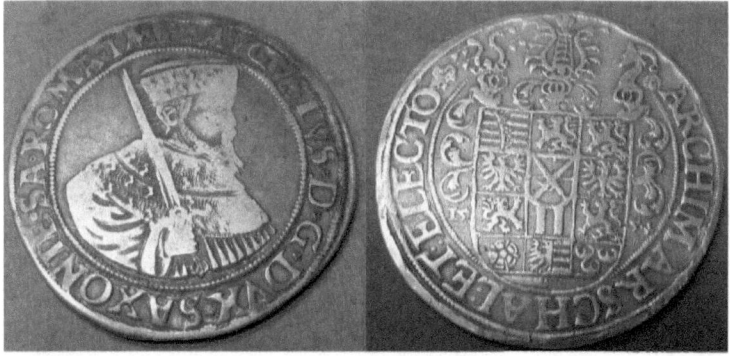

Sachsen, 1554, 1 Taler, Silber Holzschuh steht für Münzmeister Holzschucher, Münzstätte Annaberg.

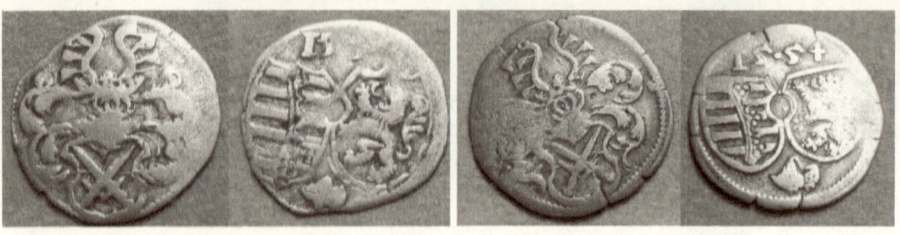

Sachsen, 1554, Dreier, Silber

Der Münzmeister Holzschucher (Mzz.: Holzschuh) hat die Gestaltung der Dreier gegenüber seinem Vorgänger deutlich verändert und zusätzlich verfeinert. Das Kurwappen erhält die Helmzier. Der schreitende Löwe wurde in die Wappen aufgenommen, wobei der beim unteren Dreier fälschlicherweise gekrönt erscheint.

1555

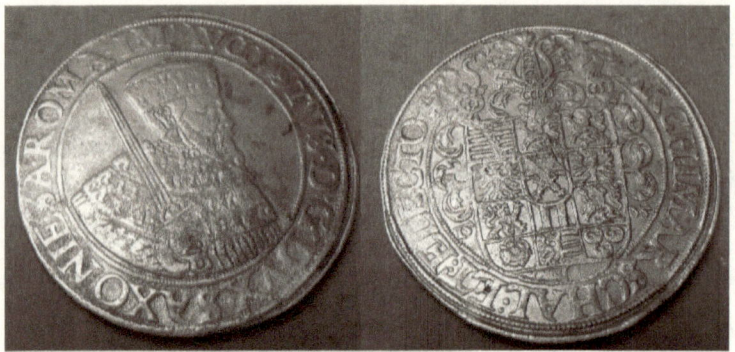

Sachsen, 1555, Taler, Silber

Sachsen, 1555, Dreier, Silber

Dreier mit Punkt im Kreuzungspunkt der Schwerter und ohne.
Kurwappen fast bis zur unteren Hälfte reichend bzw. nur das untere Drittel einnehmend, Ziffernfeld groß und zweite 5 hoch gesetzt, Ziffernfeld klein und 5 kleiner werdend. Wieder sieht man deutliche Unterschiede in der Stempelherstellung.

1555 wurde auf dem Augsburger Reichstag durch Kaiser Ferdinand I. der „Religionsfrieden" verkündet. Die Kriege zwischen evangelischen und katholischen Staaten sollten damit beendet werden. Nach 1648, dem Ende des 30jährigen Krieges, war dann tatsächlich der Krieg im Namen des Glaubens zwischen den deutschen Kleinstaaten beendet.

Die Ziele des Friedensschlusses waren Gleichheitsgrundsatz und Landfrieden. Der Augsburger Religionsfrieden war der Abschluss der Reformationszeit, die Martin Luther 1517 initiiert hatte. Der verkündete Friede hielt von 1555 bis 1618.

1556

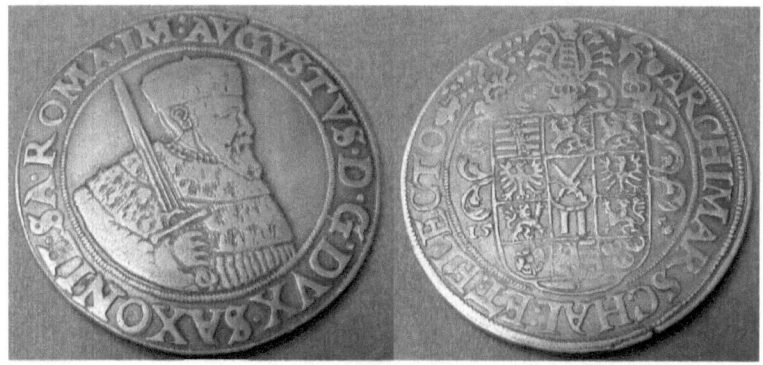

Sachsen, 1556, 1 Taler, Silber

Die unten links und rechts neben dem Wappen geteilt stehende Jahreszahl hat nachfolgende Eigenheit: Die 15 links ist ziemlich waagerecht, die 56 rechts steht im 45-Grad-Winkel.

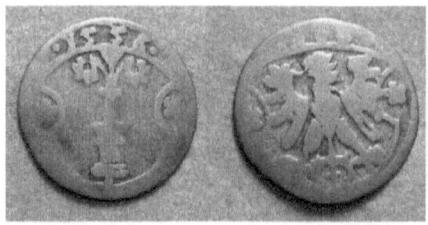 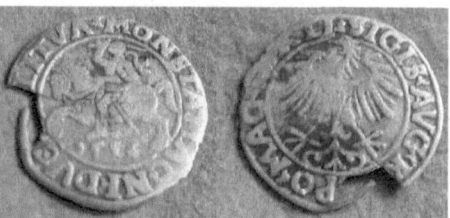

Brandenburg, 1556, Dreier, Billon **Polen-Litauen, 1556, 1 Groschen**, Silber
geprägt in Stendal
Das Rot des Kupfers zeigt den geringen Feingehalt des Brandenburger Dreiers.

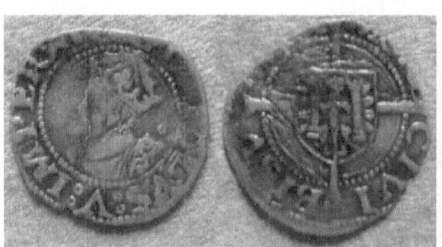 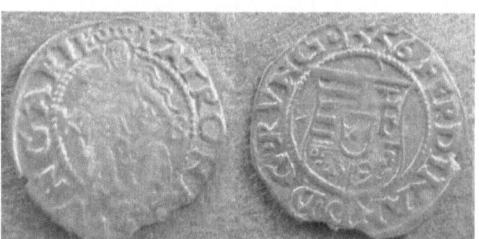

Stadt Besancon im heutigen **Ungarn, 1556, Denar**, Silber
Frankreich, 1556, Teston, 8,5 g Silber

Av: Umschrift um Brustbild: CAROLUS V IMPERATOR +
Rv: Umschrit um Wappen: MONE CIVI BISU 1556

Karl V. aus dem Hause Habsburg (geb. 1500, gest. 1558) war als Karl I. von 1516 bis 1556 König von Spanien. Von 1519 bis 1556 war er Kaiser des Heiligen Römischen Reichs. Er überließ den Thron Spaniens 1556 seinem Sohn Philipp II. und den Kaiserthron seinem Bruder Ferdinand I. Karl V. war der damals mächtigste Herrscher

Europas. Er teilte damit sein großes Reich innerhalb der Habsburger in die spanische Linie und die österreichische Linie. Letztere beherrschte nun ohne Spanien das Heilige Römische Reich. Die Stadt Besancon war eine französische Grafschaft.

Offenbar wurde Karl V. weiter gehuldigt, denn auch nach seinem Abdanken wurden weiter Münzen mit seinem Bild geprägt.

1556 wurde der von Hans Witten geschaffene Taufstein von Chemnitz in die Annaberger Annenkirche gebracht.

1557

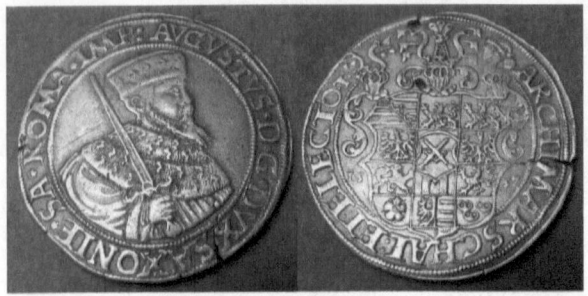

Sachsen, 1557, 1 Taler, Silber Mzz.: T - Schneeberg

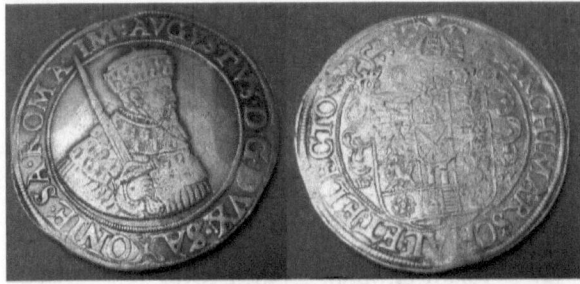

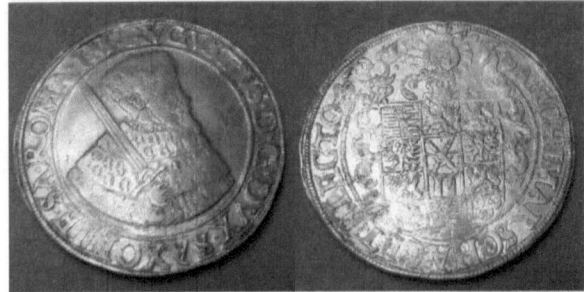

Sachsen, 1557, 1 Taler, Silber

Mzz: Holzschuh – Annaberg; der deutliche Unterschied zwischen den Talern besteht u.a. in der Schwertlänge. Einmal geht das Schwert in den Schriftkreis über, zum anderen berührt er diesen nur.

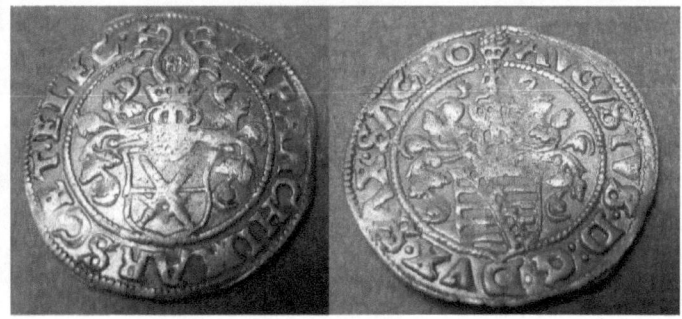

Sachsen, 1557, Groschen, Silber
Av: Umschrift um behelmtes Kurwappen: IMP.ARCHIMARSC.ET.ELEC (HB in Helmzier)
Rv: Umschrift um Wappen zwischen 5 7: AUGUSTUS.D:G.DUX.SAX.SACRO

Unter Kurfürst August (regierte von 1553-1586) wurden Unregelmäßigkeiten bei der Überprüfung der Münzstätten Freiberg, Annaberg und Schneeberg festgestellt. Der Silbergehalt der Taler (vorgeschrieben 902/1000) war von den Münzmeistern vermindert worden, um den Gewinn der Münzmeister zu erhöhen.

1556 wurde die Prägung von Freiberg, 1558 von Annaberg und 1571 von Schneeberg in die neu errichtete Münze nach Dresden verlegt.

Als Zwischenschritt wurde in Annaberg 1557 die Münzstätte aus der Münzgasse ins benachbarte ehemalige Kloster verlegt. Dort hatte man schon zu Zeiten der Regierung des Kurfürsten Moritz Münzen hergestellt.

Hans Biener (HB) war ab 1557 Münzmeister in der neu errichteten Münzstätte Dresden.

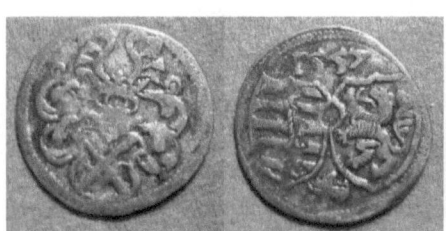 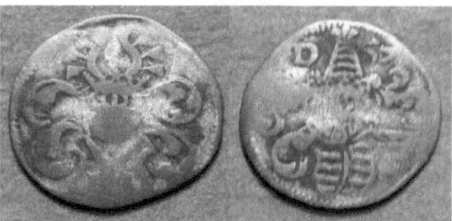

Sachsen, 1557, Dreier, Silber **Sachsen, 1557, Dreier**, Silber
Hergestellt in Annaberg (Holzschuh) Hergestellt in Dresden (D 57)

1558

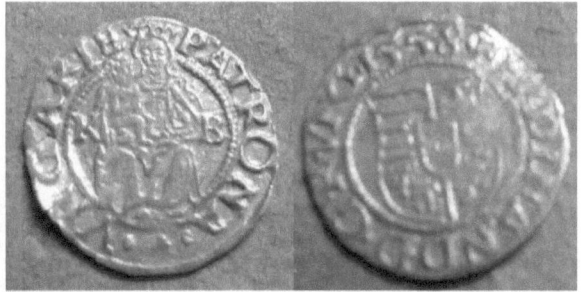

Ungarn, 1558, Denar, Silber

Kaiser Karl V. tritt 1556 vom Amt zurück und schlägt vor, dieses auf seinen Bruder Ferdinand I. zu übertragen. Auf dem Kurfürstentag 1558 wurde das bestätigt.

Ereignisse aus dem Jahre 1558:

Zar Iwan IV. überträgt einem Pelzhändler (Stroganow) ein großes Territorium in Sibirien zur Nutzung.

Calais, eine Hafenstadt in Nordfrankreich (ehemals britisch), wird nun französisch.

Der livländische Krieg beginnt. Russische Truppen marschieren in das Baltikum ein.

Gründung der Universität Jena.

1558 wurde eine neue Münzordnung in Sachsen erlassen. Daran hat Adam Ries nachweislich mitgewirkt. Er hat die einfachen Leute im Rechnen unterrichtet, damit sie nicht betrogen werden. Er war immer dem Betrug auf der Spur und vertraglich verantwortlich, diesen zu unterbinden.

Er fertigte als Manuskript ein Münzrechenbuch (zur Umrechnung fremder Währungen) mit dem Titel „Beschickung des Tiegels...". Im Dresdner Staatsarchiv findet man sein Werk „Münz-Bedenken". Währungspolitische Fragen waren auch sein Thema. Er trat gegen kurfürstlich angewiesenes Unterlaufen des Feingehaltes der Münzen auf. Für das Jahr 1557 hat Adam Ries die Münzrechnungen des Münzmeisters Holzschucher geprüft und dem Kurfürst berichtet.

Für Adam Ries war möglicherweise auch der wahre Grund, die Zentralisierung durch den Kurfürsten und die später genutzten Möglichkeiten der Minderung des gesetzlich vorgeschriebenen Feingehaltes, klar.

Adem Ries ist auch auf den modernen Auswurfmedaillen des Frohnauer Hammers eines der genutzten Motive.

1559

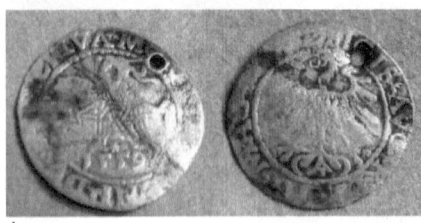 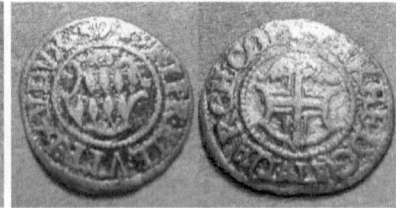

1
Litauen, 1559, 1 Groschen, Silber

2
Bayern, 1559, 1 Groschen, Silber

zu 2
Av: Umschrift um Rautenwappen: P.IPR.ELL V TR BAV.DUX – Hinweis auf Herzog von Bayern
Rv: Umschrift um Kreuz im Wappenschild: AKRE D.G. (IAUE):ARCH:COL – Hinweis auf Erzbistum Köln

Vermutlich wurden nicht alle Buchstaben exakt entziffert. Leider konnte in der Literatur kein Vergleichsstück zur Bestimmung gefunden werden.

Albrecht V. (geb. 1528, gest. 1579) war ab 1550 Herzog von Bayern. 1558 gründete er die bayrische Hofbibliothek, bestückte seine Schatzkammer, legte eine Münzsammlung an, die den Grundstock der heutigen staatlichen Münzsammlung in München darstellt und kam zu einem Schuldenberg von ½ Mio. Gulden. 1567 verkaufte er, um seine Schulden zu reduzieren, die Pfandschaft über die Grafschaft Glatz an den böhmischen König.

1559 wurde eine „Freie Bauernrepublik" im Dithmarschen (Marschland an der Nordseeküste) von einem Heer aus Dänen und norddeutschen Adligen niedergeschlagen.

Im gleichen Jahr endete mit dem Frieden von Cateau-Cambresis der Krieg zwischen Frankreich, Spanien und England.

Adam Ries verstarb 1559.

Annaberg, 1974, 97 mm-Medaille, braunes Meißner Böttchersteinzeug,

Meißen, 1992, 51 mm-Medaille, Meißner Porzellan

Die Meissener Medaille hatte die Stadt Annaberg 1974 in einer Auflage von 500 Exemplaren nach einem Kupferstich von 1550 fertigen lassen. Sie wurde als Ehrengabe in einer roten 45*120*120 mm-Kassette verliehen (vergl. Medaillen aus Meissener Porzellan, Bd. 1970-1974, Transpress 1979, S. 111).

Mit vielen weiteren Medaillenprägungen ehrte die Stadt Annaberg, aber auch andere Städte den Rechenmeister Adam Ries, der 1559 verstarb.

 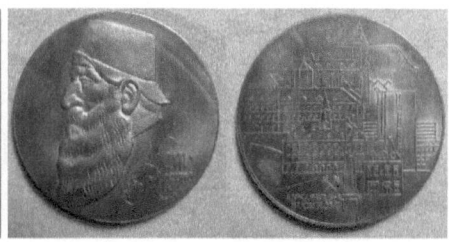

Annaberg, 1992, Medaille, Messing **Annaberg, 1992, Medaille**, Kupfer

Münzmeister von Annaberg und Buchholz

Nicolas Hausmann, Mzz. Blume, Münzstätte Freiberg, 1490-1500
*Die Blume wurde von vielen Münzmeistern nur als Trenner oder Dekorationselement verwendet. Befindet sich ein weiteres Münzzeichen auf der Münze, so gilt dieses als Zeichen des Münzmeisters. Wie die Klappmützentaler belegen, gab es in Annaberg Prägungen ohne Münzmeisterzeichen, aber mit Blume als **Trenner** oder Dekoration (siehe Stein).*

Augustin Horn, Mzz. Kleeblatt,

1488-1490, Schneeberg,
1490-1493, Zwickau (Schließung der Münzstätte Zwickau 1493 bis 1530),
ab 1492 bis Ostern 1497, Schneeberg, weiter in Schneeberg mit Sonderaufgabe: 1497 Ostern – August 1498 Umprägung von 6,25 Mio. Löwenpfennigen, Schließung der Schneeberger Münzstätte bis 1501 und
Versetzung Augustin Horns ab September 1498 nach **Annaberg** (provisorische Münzstätte in Frohnau), Prägung der neuen Münzsorte Schreckenberger ab September 1498 bis
1501 in Frohnau, Prägungen zur Sicherung der Zahlung der Beschäftigten in der Bergstadt sowie der Kuxeigner,
neben der massenhaften Prägung der Schreckenberger zusätzlich auch Aufgaben der Planung, Bauüberwachung, Ausstattung, Inbetriebnahme (Ende 1501) der neuen Münze in Annaberg sowie Schließung der Frohnauer Münzstätte; bis 1500 unter Verwendung des Münzzeichens Kleeblatt, Augustin Horn verstarb 1502,

Augustin Horn und Heinrich Stein, Kleeblatt, Halbmond und Stern,

1499-1501, gemeinsame Prägungen in Frohnau (Annaberg)

Heinrich Stein,
1488-1511, **Balkenkreuz als Goldmünzmeister in Leipzig**,
1492-1496, **6-strahliger Stern, Leipzig**, Silbermünzmeister, in Schneeberg,
1497-1499, **5-strahliger Stern für die Zinsgroschenprägung** (beachte Schneeberg wurde 1498 geschlossen)
ohne Münzzeichen nach Einsetzung als Silbermünzmeister in Annaberg Mitte 1499; es liegt nahe, dass die zur Lohnzahlung erforderlichen Zinsgroschen ab 1499 ohne Münzzeichen durch Heinrich Stein in Annaberg geprägt worden sind;
der Kleingeldbedarf zur Lohnzahlung in Annaberg lassen weitere Schlüsse zu;
Krug weist auf Verwendung von Schneeberger Stempeln in Freiberg hin, Beispiel Krug Nr. 1773;
1499-1501, **Annaberg, Halbmond und 5- bzw. 6-str. Stern** und mit 5-str. Stern bzw. 6-str. Stern ab
1502-1511 nach dem Tod von Augustin Horn in Annaberg

Albrecht von Schreibersdorf, **Kreuz**, 1512-1523, Annaberg,

Melchior Irmisch,

o. Mzz., 1523-1527 als Verwalter der Münzstätte in Annaberg, er wurde erst 1527 als Münzmeister eingesetzt,
Kleeblatt, 1527-1532, Annaberg,
Da es Prägungen von 1533 mit Kleeblatt gibt, wurde entweder vorgearbeitet oder, was wahrscheinlicher ist, Wolf Hünerkopf begann 1533 unterjährig.

Wolf Hünerkopf,

1533-1539, Annaberg, **Morgenstern,**
1542-1545, **6-str. Stern** (sehr fett), Prägung als außeramtlicher Münzmeister in seinem Haus mit der Ausbeute seiner eigenen Grube St. Clement,

Nickel Streubel, Kreuz im Kreis, 1539-1545, Annaberg,

Christoph Preuß, o. Mzz., 1545, Annaberg, eingesetzt als Verwalter in der Übergangszeit nach N. Streubel und vor M. Rothe, vermutlich Verwendung der Stempel von Nickel Streubel, wie schon bei Melchior Irmisch zunächst Stempel des vorangegangenem Münzmeister verwendet,

Matthäus Rothe, Eichel, 1545-1554, Annaberg

Leupold Holzschucher, Holzschuh, 1554-1558, Annaberg

Michael Rothe, Eichel am Zweig,
1621-1623, Annaberg, Ausprägung der Kippermünzen

Andreas Funcke,

X (genannt Andreaskreuz), 1501-1530, genutzt als Münzzeichen für die Münzstätte in **Schneeberg.** 1530 wurde die Schneeberger Münze stillgelegt.
Andeas Funcke ist Sohn des Leipziger Münzmeisters Conrad Funcke. Andreas wurde durch Augustin Horn 1500/1501 in Frohnau angelernt. Andreas verwendete das Münzzeichen
T von 1505-1534 für die Münze Buchholz (diese war 1529/30 und 1533/34 stillgelegt),

Sebastian Funcke, T,
1534-1535, kennzeichnete S. Funcke seine Schneeberger Münzen mit X und die Buchholzer Münzen mit T,
1536-1547, Schneeberg und Buchholz sind nicht unterscheidbar, beide mit Münzzeichen T,
1547-1551 haben Taler BUCH bzw. SB vor Mzz T und lassen sich unterscheiden, das trifft auf Kleinmünzen nicht zu,
1551 soll die Buchholzer Münze mit der Annaberger zusammengelegt und spätestens 1553 soll die Buchholzer Münze endgültig und offiziell geschlossen worden sein;
Münzen mit dem Münzzeichen T bis 1569 wurden von Sebastian Funcke in Schneeberg hergestellt; fälschlicherweise werden häufig diese Münzen als Buchholzer Münzen ausgewiesen,

Hans Funcke, T, 1569-1570/71, Schneeberg

Quellen

1) .. Nach Adam Ries, Leben und Wirken des großen Rechenmeisters, Urania-Verlag, Leipzig/Jena, 1. Auflage, 1.- bis 6. Tausend, 1959, Leinen, geschrieben von Fritz Deubner, Annaberg, Januar 1959, Fritz Deubner, 1959

2) 1. Bezirks-Münzausstellung 1971 in Karl-Marx-Stadt, Buchdruckerei Findeisen, Lengefeld, Die Geschichte unseres Pfennigs, Aufstellung der ausgestellten Objekte mit einer Kurzbeschreibung Katalog zur Münzausstellung, 1971

3) 100 Jahre Erzgebirgsmuseum Annaberg

4) 2. Bezirksmünzausstellung Erfurt, 1984 Sigmund Brodner, 1984, Katalog zur Münzausstellung

5) 2. Kreis-Münzausstellung 1974 in Annaberg-Buchholz Broschur, 1974

6) 400 Jahre Annaberg 1897, Festschriften

7) 400 Jahre Buchholz, 1901, Festschriften

8) 475 Jahre Annaberg-Buchholz, 1496-1971, Herausgeber: Rat der Stadt Annaberg-Buchholz, 1971

9) 48. Auktion „Krichelsdorf", 20. Auktion Dorau Sammlung Kernbach, Katalog, 1971

10) 500 Jahre Adam Ries, Flyer zur Sonderprägung der Medaille aus Feinsilber in Spiegelglanz und handpatiniert

11) 500 Jahre Bergbau in und um Bärenstein im Erzgebirge, Teil 1: historischer Bergbau, Teil 2: Uranerzbergbau, Erze: Wismut-Nickel-Silber-Uran-Erz-Formation (mit gediegen Silber, Wismut, Speiskobalt, Wismutglanz, Glanzkobalt, Zinkblende, Kupferkies, Rot- u. Weißnickelkies, Bleiglanz, Fahl- u. Rotgültigerz als Silbererze, Uranpecherz, flourbarytische Formation mit silberhaltigem Bleiglanz, Zinkblende, Silberglanz; im 17. Jahrhundert wurde in den Gruben Jesu und Silberzeche Eisenstein gefördert u. im Kramer- u. Glanzstollen im Stahlberg Zinn gewonnen, in den Gruben Goldbergs Hoffnung u. Gottes Gabe wurde Silber in Form von gelbem, schwarzen, braunen u. schwarzbraunen Horn (Hornsilber), Kolbaltglanz u. Zinkblende gefördert; 8 bis 10 Lot Feinsilber je Zentner Erz war die Ausbeute, auf St. Johannis wurde gediegen Silber, Kupfer sowie Jaspis u. Glaserz (Silberglanz) gefördert, Grube Unverhofft Glück brachte Glaserz aus, dabei wurden "nichtabbauwürdige Kupfer- u. Schwefelkiese, Silber, Eisen u. Zinkspat festgestellt; beim Uranerzabbau wurde in der Grube Unverhofft Glück Nickel-Skutterudit, Nickelin, Dolomit, Baryt, Flourit gefunden / Löhne u. Preise G. Schlegel, W. Bergner,

12) 500 Jahre Buchholz, Historischer Festumzug, 19.8.2001, Nave Druck GmbH, 2001

13) 700 Jahre Mildenau, Zeitschrift zur Festwoche vom 3. bis 12. Juli 1970 1970

14) Adam Ries, Sachsenbuch Verlagsgesellschaft mbH, Leipzig, ISBN 3910148-66-2, 1. Auflage, 1992 Willy Roch, 1992

15) Annaberg-Buchholz, Das Stadtbild, 1986, eine Fotodokumentation, Erzgebirgsmuseum Annaberg-Buchholz, Heft 2, 1986

16) Annaberg-Buchholz, Das Stadtbild im Spiegel grafischer Darstellungen aus vier Jahrhunderten, Erzgebirgsmuseum Annaberg-Buchholz, Heft 1, 1979

17) Annaberg-Buchholz, einen Augenblick mal, Berg- und Adam-Ries-Stadt, Sehenswürdigkeiten der Stadt

18) Annaberg-Buchholz, von Malern Baumeistern und anderen Merkwürdigkeiten Peter Rochhaus, Sutton Verlag, ISBN 3-89702-914-6, 2005, Erfurt

19) Annaberger Krippenweg, Schaufenster-Ausstellung in der Annaberger Altstadt

20) Annaberger Sonntagsblatt, Jahrgang 1899, 1927-1931, 1933-1935

21) Annabergiensis, Arnold Jenesius

22) Auf den Spuren von Gottfried Silbermann Werner Müller, Evangelische Verlagsgesellschaft Berlin, 1967

23) Ausstellungsführer zur 2. Kreis-Münzausstellung 1974 in Annaberg-Buchholz Ausstellungsführer, 1974 (identisch mit Nr. 5. des Verzeichnisses)

24) Bergmannssagen aus dem sächsischen Erzgebirge Dietmar Werner, VEB Deutscher Verlag für Grundstoffindustrie, Leipzig, 1986

25) Broschüre Bergbau und Kunst in Sachsen, Heft der Staatlichen Kunstsammlung in Dresden, Führer durch die Ausstellung an der Brühlschen Terrasse vom 29.4. 1989 bis zum 10.9.1989, aus dem Inhalt: Montangeologie, Kunst des 12. und 13. Jahrhunderts, spätgotische Plastiken um 1500, Bergbau und Landschaft, Schlossbauten der Wettiner, Bergbau und das höfische Fest, Knappschaften, Bergmann in der Kunst, Eisen in Sachsen, Spitzen und Posamenten,1989

26) Das 400-jährige Jubiläum der Stadt Buchholz im Juli 1901 - Der Blumen-Festzug in seinen Festwagen und Kostümgruppen, Druck Friedrich Seidel, Buchholz, Otto Uhlig/Paul Geyer, 1901

27) Das Christliche Denkmal, Die Annenkirche zu Annaberg, Union Verlag VOB Berlin, 1. Auflage, Fritz Löffler, 1954

28) Das große Berggeschrei, Der Kinderbuchverlag Berlin, 1. Auflage 1982, illustriert von Peter Muzeniek Volker Engmann, 1982

29) Das Volk steht auf, Teil 2 Roland Zeise, Herbert Mühlstädt, Volk und Wissen, Volkseigener Verlag Berlin, 1958

30) Der Rechenmeister Adam Ries (1492-1559) und der Bergbau Walter Schellhas

31) Der Silberknappe, Annaberger Bergbaunachrichten, 1/1995, Herausgeber Erzgebirgsmuseum Annaberg-Buchholz

32) Der Zinsgroschen W. Hegeler, 1928,

33) Deutsche Geschichte, Verlag der Wissenschaften und Deutsche Geschichte v. Dr. Richard Suchenwirth, Verlag von Georg Dollheimer, Leipzig, 1938

34) Deutsche Münz- und Geldgeschichte von den Anfängen bis zum 15. Jahrhundert Dr. Arthur Suhle, Verlag der Wissenschaften, 1971

35) Deutsche Münzen aus der Zeit Karls V., Typenkatalog der Gepräge zwischen dem Beginn der Talerprägung (1484) und der dritten Reichsmünzordnung (1559) Typenkatalog, Wolfgang Schulten, 1974

36) Die Berg- und Adam-Ries-Stadt Annaberg-Buchholz, Annaberg-Buchholz Klaus-Peter Herschel, 2008,

37) Die Malerfamilie Cranach Werner Schade, Verlag der Kunst Dresden, 1974

38) Die meissnischen Brakteaten, Münz- und Geldgeschichte der Mark Meißen und Münzen der weltlichen Herren nach meißnischer Art (Brakteaten) Schwinkowski, Verlag Adolph Heß Nachfolger, 1931

39) Die Meissnischen Groschen 1338-1500 Gerhard Krug, Verlag der Wissenschaften, 1974, Katalog

40) Die Münze Arthur Suhle, Koehler & Amelang, 3. Auflage, 1971

41-44) Die Münze, Das Wappen von Ungarn, Jahrgang 7, Nr. 11, Die Münze, Jahrgang 5, März 1974, aus dem Inhalt: über das Erkennen von älteren deutschen Münzen und das Auflösen der Inschriften - hier Münzen Münster, Friesacher Pfennige, Preise um 1500, Münzpflege, die korrosive Wirkung von Kunststoff - folien (PVC), zu indischen Münzen Die Münze, Jahrgang 7, November 1976, aus dem Inhalt: über das Erkennen von älteren deutschen Münzen und das Auflösen der Inschriften - hier Münzen Braunschweig-Lüneburg, ungarische Denare, Wappen von Ungarn, Münzen des Fürstentums Neuenburg bis 1707, Die Münze, Mai 1977, u.a. über die Wiedertäufer und ihre Münzen

45) Die sächsisch-albertinischen Münzen von 1547-1611 Keilitz/Kahnt, Katalog,

46) Die sächsischen Münzen 1500-1547 Claus Keilitz, Katalog, Gietl Verlag, 2002

47) Die Saurmasche Münzsammlung deutscher schweizerischer und polnischer Gepräge von etwa dem Beginn der Groschenzeit bis zur Kipperperiode Hugo v. Saurma-Jeltsch, Verlag von Adolph Weyl, 1892, Reprint

48) Die Schatzkammer, Band 35: Brakteaten, Prisma Verlag, Leipzig, 1984 Bernd Kluge, 1984

49) Die Schöne Tür S. Schellenberger, Dissertation, 2005

50) Die Wunderblume vom Schlettenberg und andere Sagen aus dem Kreis Marienberg, Band 2, 1985, Sagen zu den Orten Olbernhau, Pfaffroda, Pobershau, Pockau, Reifland, Rittersberg, Rothenttal, Satzung, Seiffen, Wernsdorf, Wünschendorf, Zöblitz, Blumenau, Grossrückerswalde, Hallbach, Lauta, Lautersbach, Lengefeld, Niederlauterstein, mehr als 100 Sagen sind hier festgehalten, 2. überarbeitete Auflage, 1985

51-54) Dresdner Münzkabinett - „Ausstellungsführer 1978" Prof. Dr. Arnold, 1978, Dresdner Münzkabinett, Broschur sowie Führer durch die ständige Ausstellung des Münzkabinetts Dresden, Staatliche Kunstsammlungen Katalog zur Münzausstellung, Prof. Paul Arnold Münzausstellung Dresden, Dresdner Münzkabinett, Museumsführer 1978, 2001, 2002, 2007

55) Entwicklung des deutschen Geldes Dr. Heinz Fengler, Ausgabe der Staatliche Museen Berlin, Münzkabinett, 1976

56) Ergänzungen zu E. Rahnenführer, Die Kursächsischen Kippermünzen II Gerhard Krug, 1968, Deutscher Verlag der Wissenschaften, Katalog

57) Erklärungen der Abkürzungen auf Münzen der neueren Zeit, des Mittelalters und des Alterthums F.W.A. Schlickeysen/ R. Pallmann, Reprint Transpress, Verlag für Verkehrswesen, 1978

58) Erörterungen der sächsischen Münz- und Medaillengeschichte bei Verzeichnung der Hofrath Engelhardtschen Sammlung, Dresden, 1888 Julius und Albert Erbstein, Reprint

59) Erzgebirgische Heimatblätter Heft 6, 1986, u.a. Altchronist Annabergs Christian Lehmann aus Königswalde, Bergbrüderschaft Jöhstadt,

60) Festzeitung "500 Jahre Annaberg-Buchholz" Wochenspiegel für das Erzgebirge, 1996

61) Flyer, Der Frohnauer Hammer an der Silberstrasse, Verlagsgesellschaft Marienberg mbH

62) Führer durch die Stadt Annaberg i. Erzgeb. Und ihre Umgebung, Leipziger Verlagsbuchhandlung, Reprint von 1908

63) Romantische Reise durch Sachsen, ISBN 3-325-00179-3, 1. Auflage Georg Menchen, VEB Brockhausverlag Leipzig,

64) Fichtelberggebiet, Brockhausverlag 1975 Georgi, Blechschmidt, Walther, 1975

65) Geschichte des Mittelalters, 5. Jhdt. bis 17. Jhdt. W.F.Semjonow, Volk und Wissen, 1952

66) Geschichte des sächsischen Hochlandes Carl Wilhelm Hering, 1828, Verlag v. Ambrosius Barth

67) Geschichte Ost- und Westpreußens, Weltbild Verlag, ISBN 3-89350-111-8 Bruno Schumacher

68) Glückauf!, Zeitschriften des Erzgebirgsvereins 1916 und 1917 - komplett; Halbleinen; Druck Carl-Moritz Gärtner, Zeitungsjahrgang 1916 und 1917 gebunden durch Oskar Richter, Buchbinder in Annaberg

69) Grundzüge der Münzkunde Hermann Dannenberg, Verlag J.J.Weber, bearbeitet von Friedländer, 1891, Reprint

70) Herrschergestalten des deutschen Mittelalters, Paperback, 5. Auflage, betrifft: Theoderich der Große, Karl der Große, Otto der Große, Heinrich IV., Friedrich Barbarossa, Heinrich der Löwe, Rudolf von Habsburg, Karl IV., (vor 1945) Karl Hampe, Verlag von Quelle und Meyer in Leipzig

71) Historisches Grünes Gewölbe, Staatliche Kunstsammlungen Dresden, 2008

72) Illustrierte Alltagsgeschichte des deutschen Volkes 1550-1810, 1985, 1. Auflage Sigrid und Wolfgang Jacobeit, 1985, Urania Verlag

73) Katalog „Die sächsischen Münzen 1500-1547" Claus Keilitz, 2002, Gietl Verlag (identisch mit Nr. 46 des Verzeichnisses)

74) Kleine Bettlektüre für alle, die ihr Erzgebirge lieben Scherz Verlag

75) Landesverein Sächsischer Heimatschutz e.V., Mitteilungen des Landesvereins, Heft 1/1993, u.a.: Die erzgebirgische Silberstraße mit Bildern aus Freiberg, Annaberg, Marienberg, Schneeberg // Geschichte des Franziskanerklosters in Annaberg // Schindelschmuck im mittleren Erzgebirge // Mauersberg, ISSN 0941-1151

76) Landesverein Sächsischer Heimatschutz, Mitteilungen Heft 5 bis 8, Dresden 1929, aus dem Inhalt - Meißen zur Jahrtausendfeier, vom urgeschichtlichen bis 1929, 1929

77) Lexikon der Heraldik, 1. Auflage Gert Oswald, Bibliografisches Institut, 1984, Lexikon

78) Lexikon der Ordenskunde Gerd Scharfenberg / Günter Thiede, Battenberg Verlag, 1. Auflage, Lexikon

79) Lexikon Numismatik Heinz Fengler, Gerhard Gierow, Willy Unger, 1976, Transpress

80) Masaccios Zinsgroschen Herbert von Einem, 1967, Köln

81-82) Medaillen aus Meissner Porzellan, Band 1970-1974 erschienen 1979 und Band 1975-1979, 1983, beide Transpress, Weigelt

83-84) Medaillen des Kulturbundes der DDR und Medaillen und Plaketten zu Jubiläen der Städte und Gemeinden der DDR Kurt Harke, 199, jeweils Broschur

85) Münzausstellung 1980, Dresden, Dr. P. Arnold, Dr. Haustein, Dr. Esche, Gesellschaft für Heimatgeschichte, Fachgruppe Numismatik Dresden, ausführlicher Artikel von Dr. Arnold, Die Münzstätte Annaberg im 16. Jahrhundert Prof. Paul Arnold, Katalog zur Münzausstellung, 1980

86) Münzausstellung Dresden 1978 in Riesa im Klubhaus VEB Robotron, aus dem Inhalt: Groschenfund von Kobeln 1929, innenliegend Objektverzeichnis Katalog zur Münzausstellung, 1978

87) Münzausstellung Dresden, Bergbau und Kunst in Sachsen, Ausstellungsführer Staatliche Kunstsammlung Dresden Katalog zur Münzausstellung, 1989

88) Münzen - erlesene Liebhabereien, (umspannt die gesamte Geschichte der Münzprägungen) John Porteous, Stuttgart, Parkland Verlag

89) Münzkatalog polnischer Münzen Kopicki, Katalog

90) Münzkatalog Ungarn von 1000 bis Heute Lajos Huszar, Corvina Verlag, Katalog, 1979

91) Münzzeichen aus aller Welt Jindrich Marco, Artia Verlag, Lexikon, 1982

92-95) Numismatische Beiträge, Heft 85/1, Kulturbund der DDR, Dresden, 1988, VEB Verlag der Wissenschaften, Meissner Groschen Hans Borners, Münzstätte Grevesmühlen Numismatische Beiträge 86/3, u.a. Groschenschatz von Nennsdorf - umfangreiche Aufarbeitung meissnisch-sächsischer Groschen der verschiedenen Herrscher und deren mengenmäßiges Auftreten im Fund, detaillierte Gewichtsangaben sowie Unterscheidungsmerkmale der Einzelstücke Numismatische Beiträge Heft 86/4, Kulturbund der DDR, VEB Verlag Deutscher Wissenschaften, Notgeld des Jahres 1945, Nationalpreis der DDR 1949, wann prägte Ulrich Gebhardt den Leipziger Klappmützentaler, zu den ersten etruskischen Silbermünzen, J.C.W. Moehsen – Numismatiker und Arzt Numismatische Beiträge, Heft 88/2, Kulturbund der DDR, Dresden, 1988, VEB Verlag der Wissenschaften, Gegenstemplungen fremder Groschen durch Erfurt (Halbrad) und Nordhausen (Halbadler) im Jahr 1457-1465 - Stempelbilder selten, i.R. Meissner Groschen, -Varianten von DDR - Münzen, DDR-Städte-Medaillen tabellarisch nach Orten, u.a.m.

96-99) Numismatische Hefte Nr. 2, Erfurt, Herausgeber Bezirksfachausschuß Numismatik, Begleitheft zur VII: Bezirksmünzausstellung 1983, Lutherehrungen auf Münzen und Medaillen Numismatische Hefte Nr. 14, Münzausstellung der Fachgruppe Numismatik Dresden, September 1984, Autoren Prof.Paul Arnold, K. Heinz, H. Hejzlar,

98
A. Köhler, F. Rick, Inhalt Silberproduktion und Münzprägung während der Talerzeit, Vereinstage deutscher Münzforscher, Serienkleingeld u.a., Begriffherleitungen zu Ausbeutemünzen Numismatische Hefte 20, Kulturbund der DDR, Dresden, 1986, Bezirksmünzausstellung Dresden 1986, Paul Arnold Kurfürst August 1553 - 1586 und

das sächsische Münzwesen, inneliegend Objektverzeichnis - Ausstellungsobjekte, Walter Haupt und seine sächsische Münzkunde - viel auch Annaberg, Münzen im Turmknauf zu Lindenau, Elagabal Numismatische Hefte Nr. 46, Medaillen, Plaketten, Abzeichen, Ehrengaben und Auszeichnungen des Kulturbundes der DDR, 1987, Zeittafel zum Kulturbund, Kurt Harke

100) Numismatisches Legendenlexikon Walter Rentzmann, Verlag von R. Wegener, Lexikon, Reprint

101) Numismatisches Wappenkundelexikon Wilhelm Rentzmann, 1978, als Reprint, transpress, Verlag für Verkehrswesen, Lexikon

102) Oberwiesenthal, 1977, Flyer zur Gedenkmedaille 450 Jahre Stadtjubiläum

103) Regententabellen Max Wilberg, Frankfurt/Oder, 1906, Reprint

104) Reisen in Deutschland, Erzgebirge Wolfgang Eckert, Axel M. Mosler

105) Sachsen - ein Reiseverführer Greifenverlag Rudolstadt

106) Sachsen, Zeitschrift des Heimatwerkes Sachsen, 3.12.1939, Städtebilder aus alter Zeit von Mylau und Treuen, Sachsen und Polen einst

107) Sachsens Münzen im Mittelalter Posern-Klett, wissenschaftliches Buch, Reprint 1976,

108) Sachsens Städte machen Reiselust, Broschüre, beschrieben Bautzen, Chemnitz, Dresden, Freiberg, Görlitz, Meißen, Pirna, Annaberg-Buchholz, Plauen, Torgau, Zittau, Zwickau

109) Sächsische Geschichte, von 806 bis 1989, Hellerau-Verlag Dresden GmbH, 5. Auflage, ISBN 3-910184-01-4 Otto Kaemmel

110) Sächsische Münzkunde, Band 1 und 2 Walther Haupt, Verlag der Wissenschaften,

111) Sächsisches Zinn, aus einer Glauchauer Sammlung, Die Schatzkammer - Sonderband, im Prisma-Verlag Dr. Hanns-Ulrich Haedeke,

112) Sächsisch-thüringische Bergbaugepräge Arnold/Quellmalz, Verlag für Grundstoffindustrie

113) Sammlung Otto Merseburger, Münzen und Medaillen von Sachsen, und Ernestinische Linie Otto Merseburger, Verlag Zschiesche & Köder, Transpress Reprint, 1983, Katalog

114) Sankt Urban, Roman, Leinen, Verlag Neues Leben, 2. Auflage, 1968 (neues Berggeschrei geht durch das Erzgebirge - Uranbergbau der Wismut) Martin Viertel,

115) Saxonia Numismatica, albertinische und ernestinische Linie, 6 Bände Wilhelm Ernst Tentzel, Reprint der 2. Auflage von 1714, erschienen im Verlag für Verkehrswesen, Katalog

116) Tourismuszeitung Herbst / Winter 2002, Beschreibungen von Sehenswürdigkeiten in Zwickau, Zwönitz, Thalheim, Stollberg, Niederwürschnitz, Schneeberg, Schlema, Aue, Schwarzenberg, AnnabergBuchholz, Oberwiesenthal, Bärenstein, Wiesenbad, Greifensteine, Wolkenstein, Ehrenfriedersdorf, Marienberg, Freiberg,

117) Silber G. Ludwig / G. Wermusch, Verlag die Wirtschaft Berlin, 1986

118) Staatliche Museen zu Berlin, Geld im Wandel, Heft zur Sonderausstellung des Münzkabinetts des Bodemuseums Berlin, 1986, Dr. Fengler, eindrucksvoller Überblick über die Geldformen im Laufe der Zeiten Dr. Fengler, Katalog zur Münzausstellung

119) Staatliche Museen zu Berlin, Münzkabinett, Numismatische Vorlesungen, Heft 2, Berlin 1979 Dr. Fengler, Katalog zur Münzausstellung

120) Staatlichen Kunstsammlungen zu Dresden, "Neue Grüne Gewölbe", das historische Grüne Gewölbe, das Kupferstichkabinett, das Münzkabinett, die Galerie Alte Meister und die Neue Meister, die Rüstkammer, die Porzellansammlung, der mathematisch-physikalische Salon, die Skulpturensammlung, das Kunstgewerbemuseum und das Museum für sächsische Volkskunst mit Puppentheatersammlung werden beschrieben, auch eine kurze Darstellung des Gerhard Richterarchivs ist vorhanden, Herausgeber Staatliche Kunstsammlungen Dresden

121) Stammtafeln H. Grote, Hahnsche Verlagsbuchhandlung, 1877, Reprint, Reprint 1988

122) Talerteilstücke des Kurfürstentums Sachsen / Albertinische Linie 15471763 Christian A. Kohl, Katalog,

123) Vom Taler zum Euro, Die Berliner, Ihre Geld und Ihre Münze Helmut Caspar, Berlin Story Verlag, 2006

123) Wahlsprüche Prof. Dr. Max Löbe, Verlag J. A. Barth, 1883, Reprint

124) Wegweiser durch Annaberg

125) Weltgeschichte in Daten, 1966 Deutscher Verlag der Wissenschaften

126) Wikipedia, Internetrecherche, in der Regel zum Verifizieren und Aktualisieren

127) Zeitung "Willkommen im Weihnachtsland", Verlag Anzeigenblätter GmbH Chemnitz, Herbst/Winter, 2000

128) Zentrale Münzausstellung der DDR Leipzig 1979, innenliegend Ojektverzeichnis, Kulturbund der DDR, Druckerei Volkswacht Gera, Broschüre, Inhalt: Brakteatenbücher der ehemaligen sächsischen Staatsmünze, Zur geschichte der Leipiger Münzstätten 1190 bis zum 18.Jahrhundert Katalog zur Münzausstellung, 1979

129) Zentrale Münzausstellung der DDR, Dresden 1971, Das Wesen und die Funktion der Münze, Urformen des Geldes, Münzprägungen im antiken Griechenland, Münzen Maße und Gewichte, die feudalistische deutsche Kreisverfassung von 1495 bis 1806, Städtetaler des heiligen römischen Reiches deutscher Nation, das Münzwesen Deutschlands im 19. Jahrhundert, Auswirkungen des Krieges 1914-18 auf die Geldwirtschaft in Deutschland Katalog zur Münzausstellung, 1971

130) Zweimal Luther .. zwei Predigten über den Zinsgroschen Gernot Häublein, 1980